插畫之美
專業黑白插畫手繪表現技法

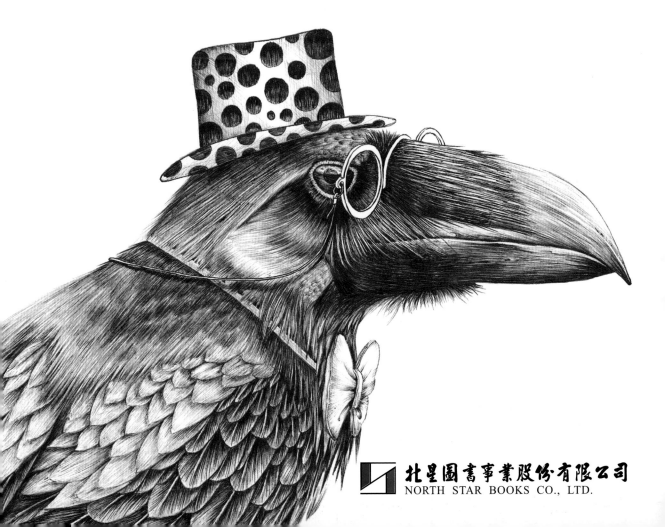

北星圖書事業股份有限公司
NORTH STAR BOOKS CO., LTD.

國家圖書館出版品預行編目(CIP)資料

插畫之美-專業黑白插畫手繪表現技法 / 瘋子木、
李彤編著. -- 新北市：北星圖書, 2015.09
　　面；　公分
　　ISBN 978-986-6399-19-0（平裝）

　1.插畫 2.繪畫技法

947.45　　　　　　　　　　　　104013183

插畫之美-專業黑白插畫手繪表現技法

編　　著 / 瘋子木、李彤
發 行 人 / 陳偉祥
發　　行 / 北星圖書事業股份有限公司
地　　址 / 新北市永和區中正路458號B1
電　　話 / 886-2-29229000
傳　　真 / 886-2-29229041
網　　址 / www.nsbooks.com.tw
e - m a i l / nsbook@nsbooks.com.tw
粉絲專頁 / www.facebook.com/nsbooks
劃撥帳戶 / 北星文化事業有限公司
劃撥帳號 / 50042987
製版印刷 / 森達製版有限公司
出 版 日 / 2015年9月
I S B N / 978-986-6399-19-0
定　　價 / 350元

序 言

　　瘋子木是我在東莞設計工作室的第一個同事，我們一起工作了一年多。初見他的作品時，看到他的畫作背後隱喻的故事，畫面佈局的虛實空間，從而看出他的平面設計感，感覺不錯。

　　我們一起工作、交流，更多是讓他瞭解設計和繪畫背後的商業考慮及價值。

　　他天生就是藝術家，最重要的是他對藝術的鍾情和熱愛，工作之餘還通宵達旦地創作繪畫。精神可嘉，令人欽佩！

　　他選擇了所熱愛的繪畫，堅定不移，開闢了個人獨創的風格，多以動物花禽為題材，結合多元素的構圖，筆鋒精密而細膩，內容豐富，風格獨特，不落俗套。

　　這是他的第一本書，有幸被邀提序，觀畫有感，隨筆隨意，有感而發，願小兄弟百尺竿頭，更進一步！

<div align="right">香港十大傑出設計師　雷葆文</div>

前 言

　　我的作品或許有點詭異，但這就是我想表現的風格。我並不渴望所有的讀者都能讀懂我當時的心境，只想憑手中的畫筆表達自己的所思所想，給自己一些空間，信馬由韁！

　　生活在這個生活節奏很快的城市中，我每天回到家，都給自己留一片靜謐的時光，靜下心來去讀讀書，塗畫一些能表達自己的小畫，回歸自我。

　　這是我寫的第一本書，有很多不足的地方，因此期待收到廣大讀者的意見反饋。我是一個插畫愛好者，所以在本書中更多的是以一個插畫愛好者的身分和大家探討一些對於插畫的認識和表達技巧，以及在繪畫過程中的一些感受和心得。

　　本書將獻給那些喜歡畫插畫和塗鴉的愛好者，不論你是否有繪畫基礎，是否從事插畫行業，都希望能夠對提高大家的插畫描繪功力有所幫助。

　　當閒暇時，你可以放下這一天的課業或工作，尋一片寧靜，放一首喜愛的音樂，用紙和筆來表達自己。

瘋子木

目錄

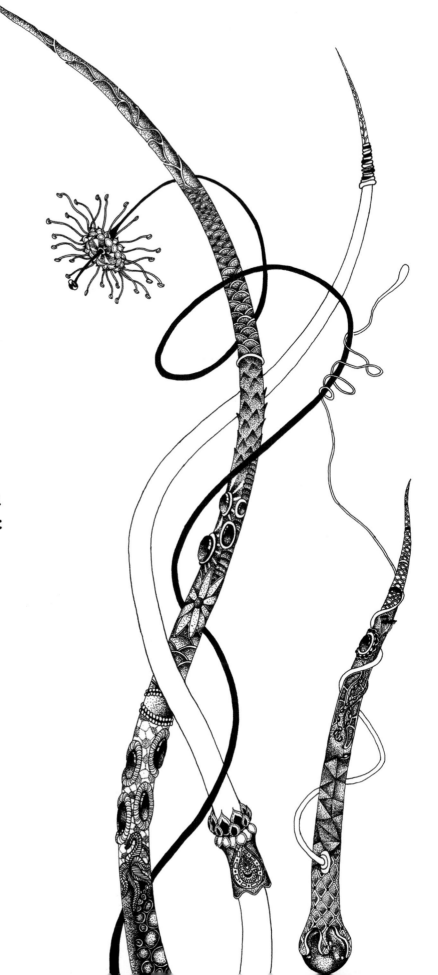

第 1 章
插畫概述

1.1 什麼是插畫

為我們接觸一個新事物時應該首先知道這個事物的含義。插畫,《辭海》中對「插畫」的解釋是指「插附在書中的圖畫,有的印在正中間;有的用插頁的方式對正文內容起補充說明或藝術欣賞作用。」很顯然這個說法在當下的社會已經變得很侷限了。在日常生活中,從閱讀的報紙、雜誌和書籍,到商場中看到的海報和包裝,以及網路廣告和網路遊戲等,都可以感受到插畫帶給我們的視覺享受和樂趣。而這種文字間所添加的圖畫,統稱為插畫。

1.2 插畫的分類

插畫是一種藝術形式,它屬於視覺藝術範疇,以視覺可以感知的樣式為外在表現的藝術形態,是反映人內心情感的一種表現形式。插畫的分類有很多種,如按照其用途可以分為藝術插畫和商業插畫。

藝術插畫更多的是從藝術欣賞的角度去創造的,它的創作出發點在於藝術家表達自己對事物、事件、時間、人物、過去、現在和未來等的看法。它主要以藝術品的形式存在,存放於博物館或收藏在家中。藝術插畫的價值就在於畫作本身的價值。

商業插畫是為企業或產品繪製的插圖,作者可從中獲得相關的報酬,但要放棄對作品的所有權,只保留署名權。這種行為和大眾認可的繪畫有本質區別。

商業插畫只能為一個商品或客戶服務,一旦支付費用,作者便放棄了對作品的所有權,但可得到相應比例較大的報酬,這和藝術繪畫被收藏或拍賣的最終結果是相同的。但是,商業插畫的使用壽命是短暫的,一個商品或企業在進行改朝換代時,此幅作品即宣告消亡或終止宣傳。從科學定義上來看,似乎商業插畫的結局有點悲壯,但從另一方面來說,商業插畫在短暫的時間裡散發的光輝是藝術繪畫不能比擬的。

因為商業插畫是幫助廣告渠道進行傳播，覆蓋面廣泛，社會關注率要比藝術繪畫高出許多倍。 我每次進行創作之前都是以藝術插畫的形式去表現自己的想法，有時也會被一些朋友喜歡，間接以商業插畫的形式出現在大家眼前。如書中欣賞部分的《森林系列》。

　　常見的商業插畫由四個部分組成。

　　廣告商業插畫，一般服務對象有三種，並且有不同的要求。當為商品服務時應當具有強烈的消費意識；當為廣告商服務時則必須具有靈活的價值觀念；當為社會服務時則應具有仁厚的社會責任。

　　卡通吉祥物設計類型的插畫，服務對象有三種。首先是產品吉祥物設計，需要去瞭解產品並且尋找卡通與產品的結合點；其次是企業吉祥物設計，需要結合企業的 CI 規範為企業量身定製；最後是社會吉祥物設計，需要分析社會活動特點適時迎合便於延續。

　　出版物的插圖有很多種，如對於文學藝術類讀物的插畫要求插畫師具備良好的藝術修養和文學功底；對於兒童讀物類則要求插畫師擁有健康快樂的童趣和觀察體驗；對於自然科學類讀物則要求插畫師具備紮實的美術功底和超凡的想像力；對於社會人文類讀物要求插畫師有豐富多彩的生活閱歷和默寫技能。

　　影視遊戲美術設定類的插畫分為形象設計類、場景設計類和故事腳本類三大類。形象設計類要求人格互換形神離合的情感流露；場景設計類要求獨特視角微觀宏觀的整體綜合；故事腳本類則要求文學音樂通過美術的手段體現出來。

1.3　黑白插畫

　　插畫按表現形式同樣也能分為好幾類，在這裡就不一一陳述了。本書主要通過黑白插畫的形式來表現插畫的藝術性和商業性。

事實上黑白插畫是一門獨立存在的藝術形式，它具有很強的裝飾性，表現的空間很大，限制也很少，表現力也極為豐富，題材也很廣泛。黑白插畫具有裝飾性、平面性、單純性和秩序性等特點。

裝飾性是黑白插畫的基本特徵，是相對於寫實性而言的。偏重於形式美的表現，注重優美的藝術效果。所謂的平面性則是在二次元空間的平面上通過點、線、面的搭配，描繪出三次元空間中真實的立體效果。而黑白插畫的單純性則主要表現在給人以醒目的印象，具有大方、簡潔、整體有序的特點。世界本是彩色的，但是通過簡化和抽象地表達之後，這五彩繽紛的世界就被濃縮到黑白二色之中，從彩色到黑白，是人類認識世界的一種超越。的確，將自然界中豐富的色彩歸納簡化為黑與白兩大色彩，具有簡潔、淳樸而充滿力量的美，並且能夠產生一種獨特的魅力。秩序性是畫面內在的結構關係和外在的結構關係相關聯所形成的一種整體性構成。一般通過畫面的構圖、比例和尺寸、黑白灰關係、表現形式的韻律美所展現出來。而在接下來內容講解中，也會根據實例仔細給大家講述其中的關係和相對應的知識。

1.4　插畫未來的發展

隨著十九世紀印刷技術的進步，傳統的繪畫創作方式再也滿足不了藝術家們對美的追求，因此，有些藝術家利用新的印刷技術進入了插畫藝術這個領域。當時的插畫領域還處於萌芽狀態，插畫市場比較單一。直到 20~30 年代插畫家們才慢慢建立起藝術地位，各種插畫風格和各類創作特色也都相繼登台亮相。

身處科技文化飛速發展的數位時代，插畫家可以隨心所欲地運用這個時代所賦予他們更加便利、多元化的繪畫工具創作各種琳瑯滿目的插畫作品。中國的插畫市場相對於美國、日本和韓國等國家，還處於一個剛起步的階段，插畫藝術家，商家，終端消費者這三個不同的角色在市場這個大環境裡也開始走向完善，整個插畫市場也在慢慢走向成熟。

不論是藝術插畫還是商業插畫，大家的生活中都離不開它，插畫滲透在生活中的每一個角落，它是一座城市的美妙符號，也是我們對生活的一種態度，相信未來的插畫藝術家會有更驚豔的作品呈現給大家。

第 2 章
插畫繪製工具

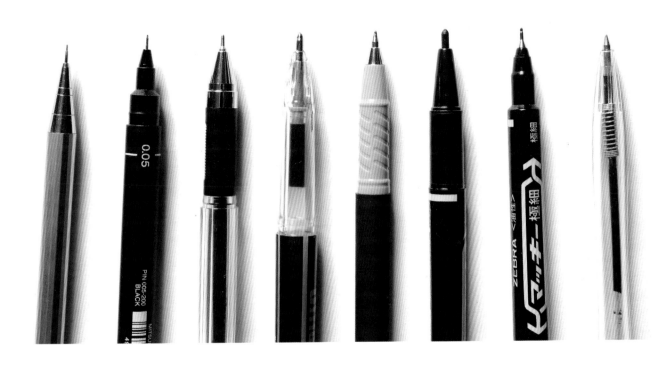

2.1 繪畫用筆

在插畫繪製的過程中，最離不開的就是筆。筆的種類有很多，不同的筆有不同的功能。如果在繪畫的過程中能夠很好地掌握各種筆的不同功能並結合自己所描繪的對象選擇不同的筆進行描繪，就可以很好地增添畫面的表現力。下面就針對在案例中所使用的筆向大家簡單介紹個別的功能。也方便大家在以後的繪製過程中能夠選到適合自己風格的工具。

圓珠筆

圓珠筆或稱原子筆，主要使用乾稠性油墨來書寫，書寫時不滲漏、不受氣候影響，並且書寫時間較長，不用經常灌注墨水，方便快捷，而價格也比較低廉。圓珠筆種類繁多、式樣各異，就品質而言分為高、中、低等不同級別，但從類別上說，基本上可分為油性圓珠筆和水性圓珠筆兩種。而本書案例中常用的是油性筆，因此特別為大家介紹一下油性圓珠筆的特性。

油性圓珠筆

我們平時所稱的圓珠筆一般都是指油性圓珠筆，它的筆頭的球珠多使用不鏽鋼或硬質合金材料製成。球珠直徑的大小決定了字跡線條的粗細。常見的球珠直徑有 1mm、0.7mm 和 0.5mm 三種(產品的筆身或圓珠筆芯上會註明)。圓珠筆的油墨是特製的，主要以色料、溶劑和調黏劑混合而成。常見的顏色有藍、黑和紅 3 種顏色。普通油墨多用作一般文字書寫，特殊油墨多用作檔案書寫。

油性圓珠筆是圓珠筆系列產品的第一代產品，從問世到進入市場，至今已有 60 多年。經過長期的改進和完善，油性圓珠筆的生產工藝逐漸成熟，產品性能也更加穩定，保存期限更長，書寫性能趨於穩定，現已成為圓珠筆類產品中的傳統產品，油性圓珠筆所用的油墨黏度高，所以書寫手感也相對中性筆重一些。

中性筆

書寫的黏度介於水性和油性之間的圓珠筆稱為中性筆；中性筆起源於日本，是目前國際上流行的一種新穎的書寫工具。中性筆兼具自來水筆和圓珠筆的優點，書寫手感舒適，油墨黏度較低並增加了容易潤滑

圓珠筆

中性筆

的物質，因而比普通油性圓珠筆更加順滑，是油性圓珠筆的升級替換的產品。

針筆

針筆是根據筆頭的形狀命名的。在製造過程中，通常將一整根金屬圓棒切削成完整的筆頭，是一種製圖工具，有可填充的墨水管或抽換式墨水卡匣。市面上較多的是 0.5mm，最粗的可以達到 0.8mm，最細 0.1mm。

代針筆

類似簽字筆，但有的可以防水，顏色也比較黑，是作為針筆的代用品，因價格較針筆便宜，廣泛地被學生或大眾使用。市面上常見如 0.1mm 和 0.8mm 等。

鉛筆

鉛筆是我們從小就接觸的一種筆。它是用石墨作為筆芯（除了色鉛筆以外）以木桿為外包層而製作的，鉛筆與其他筆（除了可擦筆以外）的不同之處在於它的筆跡很容易被擦掉。現代鉛筆以「石墨」和黏土來製造，石墨添加得越多，筆芯越軟，顏色越黑；而黏土添加得越多，筆芯則越硬，顏色越淺。這裡為了使用方便主要用的是自動鉛筆，自動鉛筆跟普通木質桿的鉛筆本質是一樣的只是筆身使用其他材質製成，鉛芯一般為 0.5mm 和 0.7mm 的 2B 鉛芯。

除此之外鉛筆還有很多種，例如，常用的水溶性色鉛筆和炭筆等。其實繪畫的工具還有很多，如油畫棒、毛筆和麥克筆等都可以用來繪畫。只是本書中介紹的主要是黑白插畫所以就不一一向大家介紹了。有興趣的朋友也可以通過其他途徑去瞭解相關的訊息。

針筆

自動鉛筆

2.2　筆觸

下面講解一些常用的筆以及相對應的筆觸。

針筆，它屬於線描工具，線條流暢，無法修改。流墨量穩定，易於控制，多用於刻畫細節和勾勒外輪廓。且筆尖粗細兼備，便於畫者根據畫作大小和刻畫精細程度選擇用筆。

中性筆，多用作書寫工具，分油性和水性。筆尖光滑，書寫比針筆流暢。文具店裡常見的筆尖一般只有 0.38mm、0.5mm、0.75mm 和 1.0mm 四種。

圓珠筆，大多為油性，筆尖大小種類更少。根據書寫力度不同呈現的粗細層次很明顯，常用於刻畫明暗漸層處極為細膩的細節。但是有個很大缺點就是容易漏油墨。

下圖是常用的針筆粗細對比以及不同筆之間在普通打印紙上的性質和效果對比。

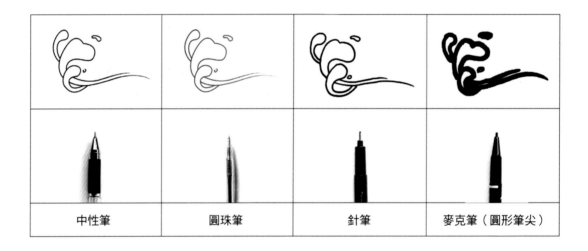

| 中性筆 | 圓珠筆 | 針筆 | 麥克筆（圓形筆尖） |

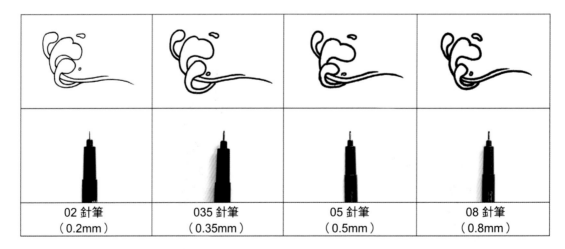

| 02 針筆
（0.2mm） | 035 針筆
（0.35mm） | 05 針筆
（0.5mm） | 08 針筆
（0.8mm） |

2.3 常見的用筆方式

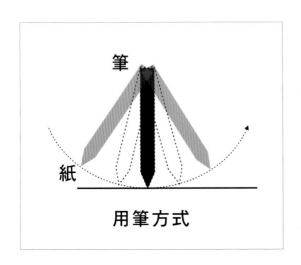

　　牙籤形線條，這種線條比較短，線條中間粗兩端細，顏色中間重兩端淺。這種線條常用於刻畫畫面漸層比較微妙的細節，使畫面更加精細。多用於刻畫表面比較光滑和明暗比較微妙的物體。

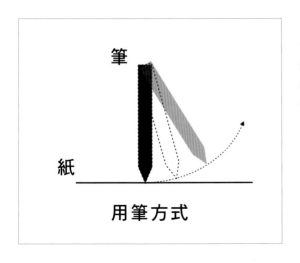

　　「挑」出來的線條兩端虛實變化不一樣，從顏色上看一端深，另一端淺，整體形狀像縫紉針，筆觸較大的一端比較實，另一端比較細且比較虛。這樣的線條能夠使畫面的層次更加豐富，適合刻畫動物的毛髮。

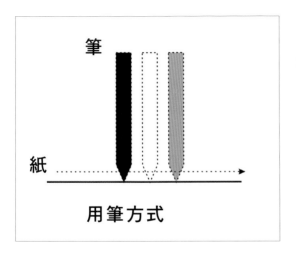

　　鐵線這種線條很常見，在動畫中經常被使用。它的整體線條粗細很均勻，且線條兩端相同。常用於刻畫漸層比較明顯的暗部。

2.4 繪畫用紙

素描紙：紙質較硬，適合硬筆繪圖，對於肌理的表現比較出色。而且適合鉛筆修改和塗擦。吸墨能力良好，適合各種類型的筆。

版畫紙：紙質很厚，纖維交織比較鬆動，紙面有帶毛邊的纖維。不宜用橡皮擦拭，容易起毛球。在版畫紙上畫畫時不宜過多用鉛筆起稿，如果錯誤，橡皮擦容易破壞紙面，造成嚴重起毛。但書寫繪畫用筆手感都很好，畫出來的東西有很好的質感。

硫酸紙：又稱為描圖紙、印刷轉印紙。因為它的主要用途為描圖，但它還可以代替賽璐珞片進行印刷轉印工作。硫酸紙為半透明，與印刷賽璐珞片一樣可以曬版。吸墨能力很差，適合用麥克筆和其他非金屬筆尖書寫，筆跡帶有一定的光感。

插畫紙：紙質纖維交織緊密，比較薄、無肌理、亞光平滑、用筆時呈現的線條流暢均勻。

珠光紙：表面塗層中有形成珠光效果的顆粒。對油墨的吸附性能差，油墨不易附著吸收、不容易乾燥。表面珠光效果易被破壞。因為其有一定的光澤，所以畫面品質比較高，但是成本較貴，適合針筆、油性麥克筆。

卡紙：介於紙和紙板之間的這一類厚紙的一個總稱。一般用於卡片、明信片、畫冊襯紙等。卡紙的紙面較細緻平滑且堅挺耐磨，有良好的耐水性，不容易皺褶。對於這種有色的紙可以根據它們的固有色加以利用，會有意想不到的收穫。

牛皮紙：通常是黃褐色，運用範圍比較廣泛。我們書寫繪畫一般選用木漿牛皮紙，便於書寫，但它不適用於太細的金屬筆尖，因為不容易著墨。因此，更適合用麥克筆和針筆。

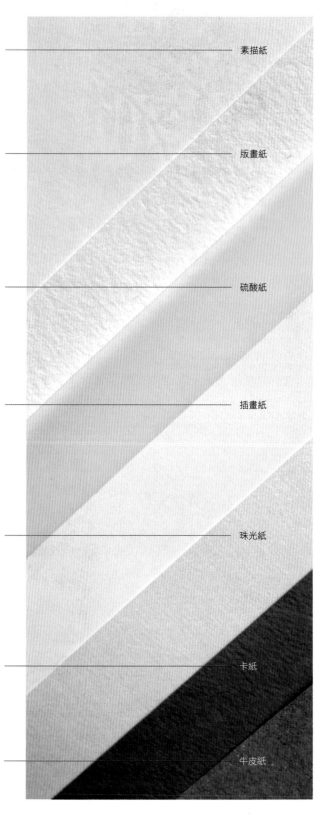

素描紙

版畫紙

硫酸紙

插畫紙

珠光紙

卡紙

牛皮紙

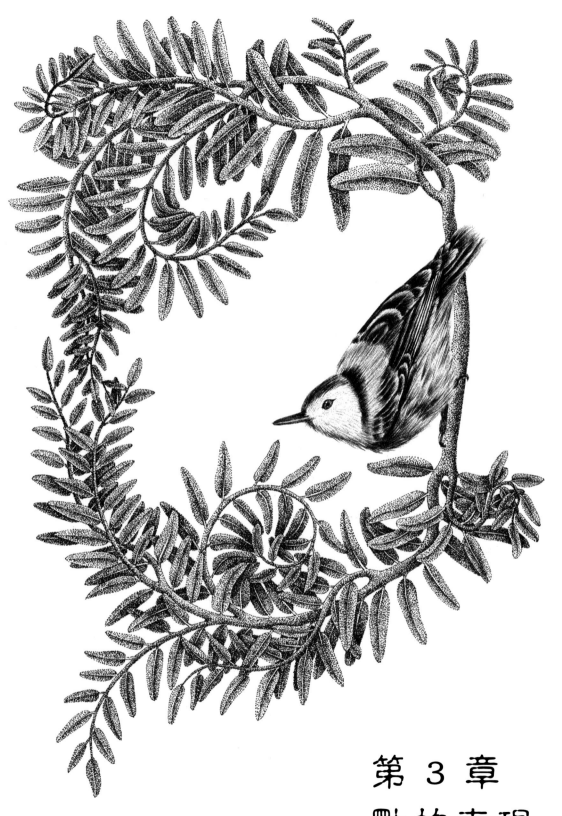

第 3 章
點 的 表 現

3.1 金魚

點

　　點表示位置，它既無長度也無寬度，是最小的單位。在平面構成中，點的概念只是相對的，它在對比中存在，通過比較顯示。例如，同一個圓的形象，在小的框架裡顯得大，在大的框架裡就會顯得小。因此，點的概念是由相互比較的對比關係決定的。

　　點在多數時候被認為是小的，並且還是圓的，實際上這是一種錯覺。現實中的點是各種各樣的，整體分為規則點和不規則點兩類。規則點是指嚴謹有序的圓點、方點和三角點；不規則的點是指那些自由隨意的點。點有一種跳躍感，還能創造一種節奏感，就如同音樂中的節拍和鼓點。

分享

如右圖，在前期定位的時候要先考慮一下整個畫面的構圖。注意畫面的平衡和整體的佈局。

在這個案例中，為了表現出金魚的尾巴給人帶來的飄逸感以及整個尾巴的延展性，所以選擇曲線的構圖方式。從而能夠很好地表現金魚尾巴的柔美。

所謂的曲線形構圖是一種基本的經典構圖方式，具有延長、變化的特點，可使畫面看上去有韻律感，產生優美、雅緻、協調的感覺。它同樣也是一種引導性構圖，能夠主導觀眾的視覺流程。這種構圖形式柔美流暢，不論是畫同一空間的物體還是遠近不一樣的物體，都能使人感受到其中的美感。

Step 01 定位

　　下面先以一條金魚為例進行講解，這樣繪製另一條金魚就會容易得多。首先，應該注意的是根據構圖安排金魚的位置。

　　尾部刻畫要以尾巴的根部為中心向四周展開，因此定位時要注意金魚尾巴的動態。金魚尾巴的形體要柔和、舒展，線條不能過於僵硬，否則會顯得死板呆滯。下圖中已經用曲線標示出魚尾的動態和舒展方向。

　　繪製草圖時線條要盡量流暢，筆觸要輕，不能過於用力，否則會影響畫面的整體效果。在繪製草圖時可以選擇 2B 鉛筆進行定位。

分　享

針筆

在點繪的時候可以根據畫面的需要選擇適合的粗細的針筆，往往越細的針筆所表現的畫面層次越豐富。

Step 02　頭部的刻畫

在頭部的繪製過程中，主要注意三個方面：

（1）眼睛部分的體積感；

（2）整個頭部的體積感；

（3）整個頭部的黑、白、灰關係。

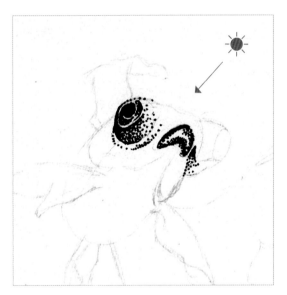

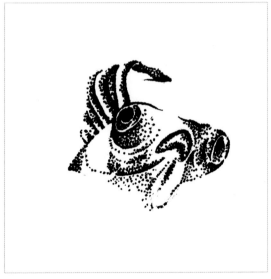

在這裡可以把金魚的眼睛理解為一個球體，在把握主光源的情況下，用較細的針筆表現出球體的高光、暗部以及陰影即可。

整個頭部同樣也理解為變了形的球體，在點繪的過程中，不能脫離整個頭部整體的體積關係而只注重眼睛部分的體積感，應當在掌握局部的同時注重頭部整體的體積感。

關於整體的黑、白、灰關係，繪畫時首先要統一光源，一幅畫中不能出現過多的光源，這樣畫面會顯得比較凌亂，沒有中心。在統一光源的前提下就可以很快地發現自己在繪製過程中刻畫黑、白、灰關係的不足之處，從而進行進一步的調整，使畫面效果達到最佳。

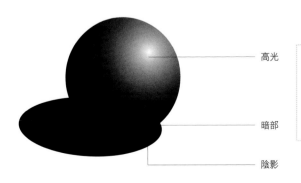

　　　　　　　　高光

　　　　　　　　暗部

　　　　　　　　陰影

整個暗部以明暗交界線為分界，明暗交界線到亮部的灰面為亮灰部，明暗交界線到陰影部分的灰面為暗灰面，接近陰影的部分為暗部反光面。其實整個暗部的層次是很豐富的，表現起來也是很細膩的。有興趣的朋友可以選擇細一些的筆畫一張畫面較大的作品仔細感受一下暗部的細膩變化。

Step 03　尾巴的刻畫

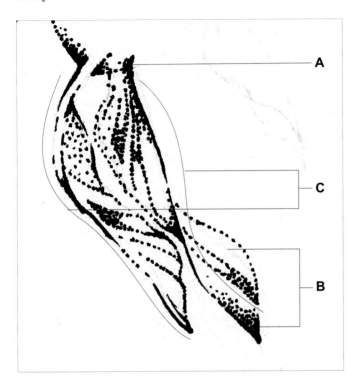

A

C

B

對比關係

A：線段本身粗細的對比，越厚的地方越粗，越輕薄的地方越細。

B：面的表現通過點的疏與密的對比，受光部分點疏散，暗部和灰面會相對緊密。

線條的流暢感和舒展性

C：魚尾是魚身上很靈活的部分，可以把魚尾看成一塊薄紗或者也可以想像一下水墨畫的感覺。所以魚尾的線條一定要流暢舒展。金魚魚鰭的關係也是同樣的道理。

關於點的分佈

　　點的分佈有疏密、虛實之分，越疏散的分佈顯得越虛無，相反越緊密的分佈顯得越真實。

　　但是在燈光下又會產生不同的效果，越是亮的地方由於光的折射點的分佈越疏散，越是暗的地方點的分佈越密集。

　　在體積感的表現中同樣也是越是受光強的地方點的分佈越疏散，在暗部的地方點的分佈相對密集。

　　在畫魚尾的過程中要注意點的疏密關係，在尾巴末尾的部位可以密集一些。一方面可以標示清楚輪廓線；另一方面與前面的疏密部分形成對比才會體現出魚尾的流暢感。

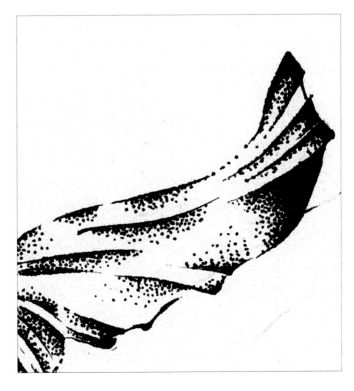

Step 04 細節的調整

　　當一個物體畫到某個階段的時候一定要停下來看一下整體關係，不僅是體積關係還有黑、白、灰的關係。這樣一方面可以改正在前一步繪畫過程中的誤差，另一方面這也是不斷給自己增添信心的一種方式。

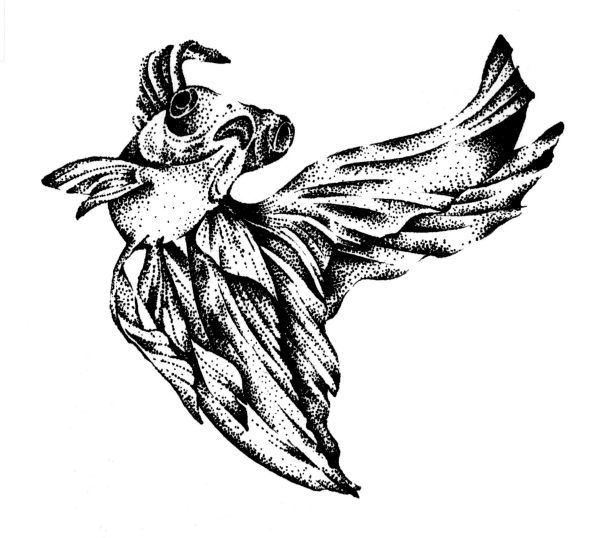

分享

金魚，也成「金鯽魚」，是由鯽魚演化而成的觀賞魚類。魚的形象作裝飾紋樣，最早已見於原始社會的彩陶盆上。商周時的玉珮和青銅器上也多有魚形。

金魚給人一種溫和、柔美的感覺，並且一直都有吉祥的寓意，諧音「金玉」又象徵著金玉滿堂。

Step 05　整體的調整

　　用同樣的方法點繪出另一條金魚，要注意的同樣是金魚頭部的體積感以及尾巴線條的流暢性和舒展性。細節方面注意點的疏密分佈與對比，面的轉折與變化。當繪畫到一定程度時要適當停下來調整整個畫面的整體效果和對比關係，做到局部關係與整體關係的統一，避免局部突兀的現象發生。

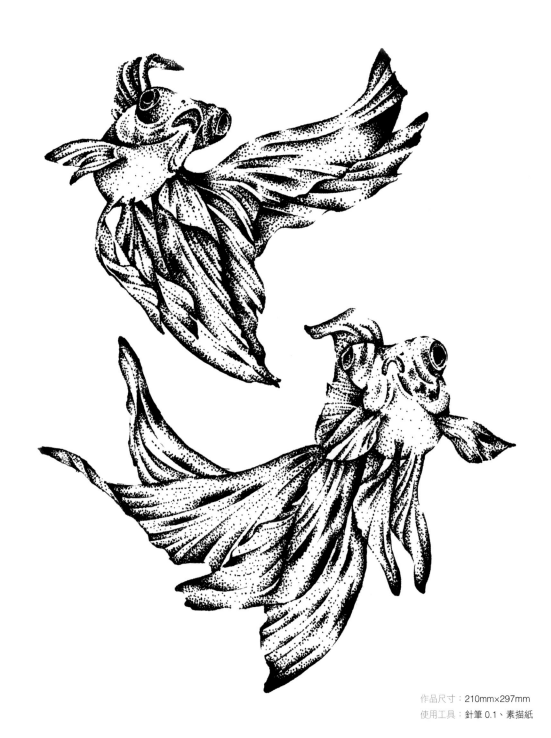

作品尺寸：210mm×297mm
使用工具：針筆 0.1、素描紙

3.2　化蝶

　　蝴蝶的點繪其實與金魚的點繪的難度差不多，蝴蝶的點繪是點的案例中表現比較細膩的作品，在處理翅膀的顏色漸層和強弱的對比上要花比較多的時間和耐心。點繪蝴蝶不僅能讓大家感受到黑色與白色，還能更深刻地感受到這之間豐富的顏色變化。

Step 01　定位

　　用鉛筆在插畫紙上定好蝴蝶的位置，有些關係在點繪之前要弄清楚。首先是蝴蝶的翅膀，翅膀的前後關係要明確。這樣會有利於後面的點繪，不會發生因為形體的不清晰或者結構的不清晰而影響後面的繪製的情況；其次是蝴蝶的身體部分和翅膀的比例關係，身體部分不能過大。最後應該注意的就是身體部分的體積感表現。

Step 02　蝴蝶身體的刻畫

　　刻畫身體時要注意整個身體的體積感，可以把身體看成一個圓柱形來找身體部分的體積關係以及明暗變化。同時，要注意光源來的方向。

　　層次漸層方面，首先是前後的對比，由於前面的部分距離光源較近，所以前後應該有一個明暗的對比。其次是身體尾部從左到右層層遞進的關係。上一層壓下一層，所以在下一層中會產生陰影。觸角的前後關係，後面的觸角顏色可以適當地深一些，這樣可以與前面的觸角形成對比，也能夠很好地襯托出前面觸角的豐富變化。

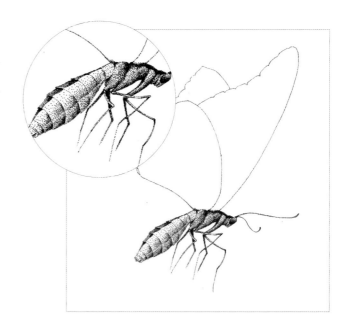

Step 03 蝴蝶翅膀的刻畫

　　點繪的過程中應該把蝴蝶前後翅膀的關係分開，可以在分界線的部分適當地把顏色加深，增加對比度。同時還要注意不同部分的對比。

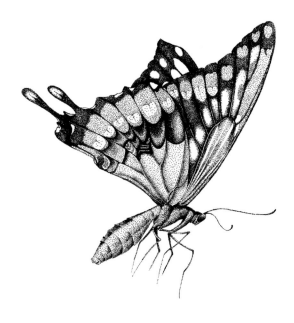

　　在繪製蝴蝶的翅膀時，要注意蝴蝶翅膀上經脈的部分，可以利用點的疏密來進行表現 。 經脈突出的部分點可以疏散一些，經脈的曲面轉折處的點可以密集一些。

Step 04 初步完成

　　眾所周知，蝴蝶最漂亮的地方就是翅膀，蝴蝶的翅膀由不同的顏色組成給人視覺的享受。在點繪的過程中應該注意到蝴蝶翅膀各個顏色的區分與對比。分清楚最暗部和次一級的暗部，最亮部與亮灰部的對比。只有掌握好這些關係，蝴蝶翅膀的層次才會細膩豐富。

　　蝴蝶翅膀同金魚的尾巴一樣如同薄紗，因此應該注意翅膀整個線條的流暢性。繪製出來的翅膀應該給人以輕盈的感覺。

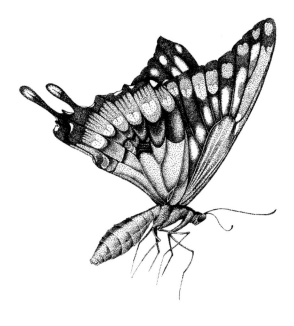

　　不時檢查上一階段繪製的成果，調整整個畫面的整體感。每個畫面中都應該有亮部、灰部和暗部，缺少其中一個畫面都會顯得不協調，這不僅是在插畫的繪製過程中是這樣，其他的繪畫種類也是如此。

　　初步檢查後發現整個畫面的對比不夠強烈，翅膀的前後對比不夠清晰，身體的層次感和體積感也有所欠缺。因此接下來就要針對這些問題進行調整。

Step 05　整體的調整

經過整體的調整之後，翅膀的前後對比清晰，身體飽滿，結構明確。

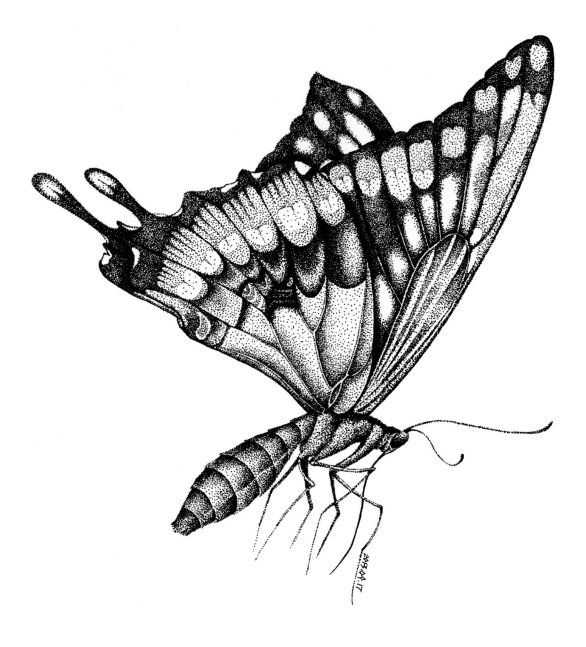

作品尺寸：210mm×297mm
使用工具：針筆、素描紙

3.3 金龜子

金龜子給大家很多種印象，但在我的印象中金龜子擁有堅硬的外殼給人堅不可摧的感覺，可是內在卻很柔軟。其實金龜子就像現在社會上的很多人，在生活的壓力下外表看似很堅強，但卻有顆很柔軟的內心。

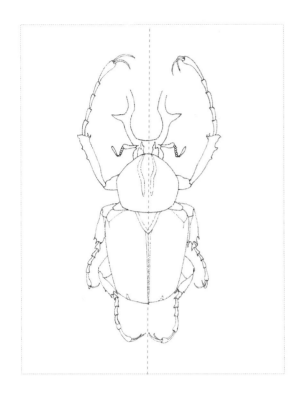

Step 01　定位

首先還是定位，但在這裡已經將鉛筆稿整理好了，並用點的方式點出了外輪廓。在畫這種昆蟲類的實物時，應該注意到的是左右的對稱關係。大家在構圖的時候可以選擇置中構圖，畫一個中軸線然後左右定位，這樣也能夠方便大家掌控牠的對稱性。

> **分享**
> 對稱式構圖具有平衡、穩定、相互呼應的特點，但同時又有呆板、缺少變化的缺點。對稱式構圖分兩種，一種是軸對稱式構圖，另一種是中心對稱式構圖，兩種都強調左右或者上下的對等性，畫面刻畫均勻，對稱性符合大眾視覺審美要求。但是節奏感相對比較弱。

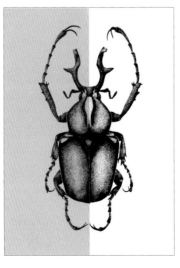

對稱式構圖樣式
對稱式構圖最大的特點就是在刻畫的主體物中間會有明顯的分界，大家在繪畫的過程中也可以多嘗試一些其他的對稱樣式來豐富畫面。

Step 02　角的刻畫

在角的刻畫上最重要的還是常說的體積感，然後就是高光部分。

觸角在整個畫面上占的面積相對較小，除了整體的體積感要完整以外高光一定要對比強烈。只有高光乾淨清晰、對比強烈，觸角部分才會出彩。

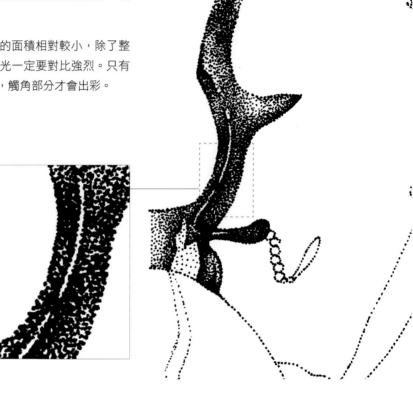

高光部分要與四周形成鮮明的黑白對比效果才會更完美。

Step 03　前足的刻畫

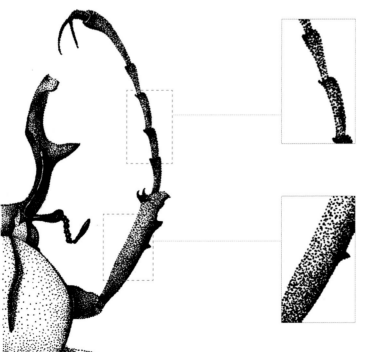

前足的前端是竹節狀的，在刻畫的過程中要注意每一節的明暗關係，點的疏密的對比，以及每一節之間的明暗關係。

後端相對來說比較粗壯，所以更要注重體積感的表現。這樣才能體現前足的力道。

Step 04　殼的刻畫

殼的刻畫要注意一些細節。

竹節狀的前足，強調一下它的漸層。

背部的殼是凸出來的形狀，所以在畫的時候要畫出凸出來的感覺。可以把四周的顏色降下去，中間的顏色亮起來就能很好地表現殼凸出的感覺。

背部的凹槽部分可以加深顏色，一方面可以很好地凸出殼的效果，另一方面也能很好地表現凹槽。

殼給人的感覺很堅硬但很有光澤，所以高光部分對比要清晰，灰部到暗部的漸層也要細膩一些。

竹節狀的後足，再次強調一下它的漸層。

Step 05　回歸整體

調整一些應該注意的細節後，接下來把整個畫面描繪完整，使金龜子全面展示出來。

Step 06　細節問題的發現

回到整體看整個畫面的效果，畫面對比較弱，很多對比關係都沒有出現。

前足放在大的整體關係上看明暗關係
對比不夠強烈。

角的暗部在整體上看顏色還不夠深 。

殼的凸起的感覺沒有表現出來，四周
和中間的對比也不夠明顯。

殼的油亮的感覺沒有表現出來。

後足放在大的整體關係上看明暗關係
對比不夠強烈。

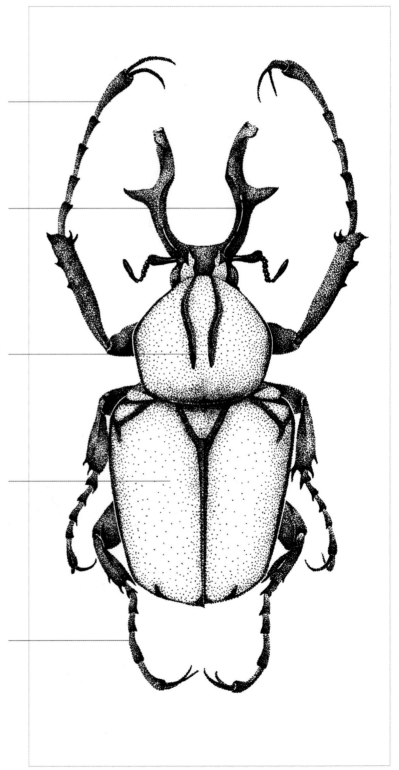

Step 07　整體的調整

　　根據上一步所發現的問題進行調整之後，最終效果如下，是不是差距很大呢。所以在繪製過程中不斷地從畫面整體進行檢查是很重要的。

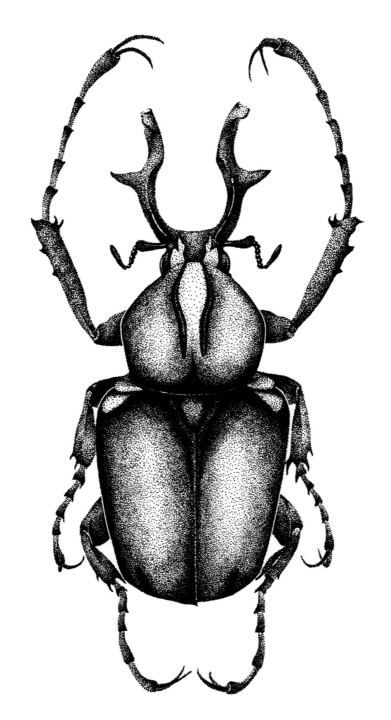

作品尺寸：210mm×297mm

使用工具：針筆 0.05、素描紙

3.4　鮮花

在描繪這幅作品的時候有些迷茫，畫了一段時間會發現有時大的黑白關係很容易變灰。經過調整，總算是挽救回來。希望大家在畫的時候能夠多注意整體的關係，這樣才會使畫面效果達到最佳。

Step 01　定位

在這個作品定位時首先要注意的是構圖的問題，一般情況下常用的集中式構圖形式有三角形構圖、S 形構圖、C 形構圖、黃金比例構圖以及中心對稱構圖等。這裡用的是 C 形構圖。其次要注意的是畫面的層次關係，為了避免在後面的繪畫過程中引起不必要的麻煩，這裡一定要把結構關係以及層次關係劃分清楚。

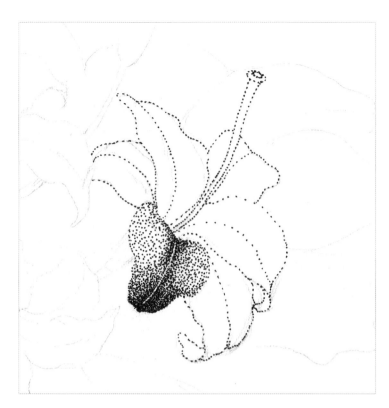

Step 02 花瓣的刻畫

在這裡要注意的是花瓣曲面的受光表現，凸出的部分顏色淺一些，背光的部分顏色相對深一些。

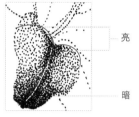

亮

暗

Step 03 花朵的繪製

接下來，根據上面提到的注意事項把花瓣逐步都畫出來。除了花瓣單獨的黑白灰的關係之外，不要忘了還要注意最後整體的關係。

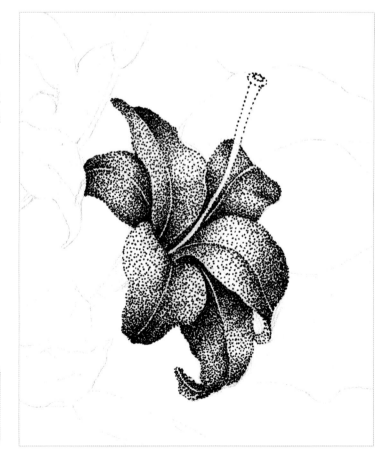

分享

這裡為了方便講解從一片花瓣開始畫，在大家平時練習的時候也可以同時進行。這樣有利於掌握整體關係。

Step 04　花瓣關係對比

　　這裡把各個花朵的細節圖單獨拿出來，主要提醒大家注意各個花瓣之間的重疊關係，只有對比得當關係才會明確。

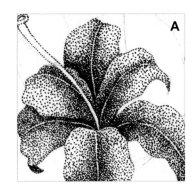
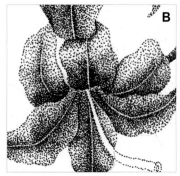
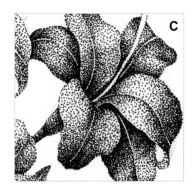

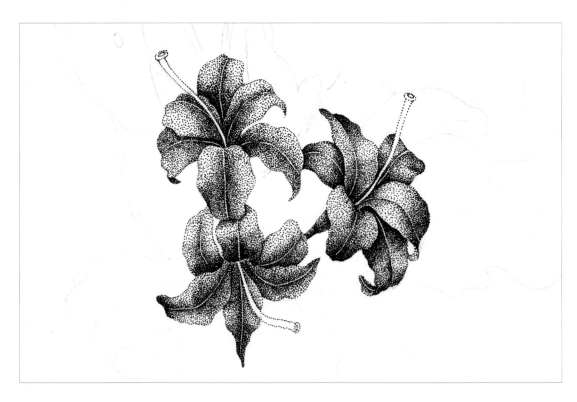

分享

在這種構圖模式下要注意主體物和其他物品在刻畫時的主賓對比關係。為了把視覺的中心集中在主體物上，大家一定會在主體物上加大筆墨，與此同時，主體物的對比關係也會比其他事物的對比關係更強烈一些。

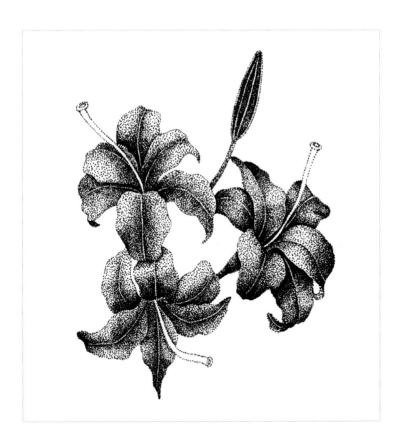

Step 05 　葉子 A 的刻畫

葉子 A 的刻畫要注意葉脈部分的凸起、漸層以及點的分佈對比。

Step 06 　葉子 A 的完成

在葉子 A 全部描繪完之後回到整體檢查整體的效果，看看是否與前者的花朵關係相衝突。

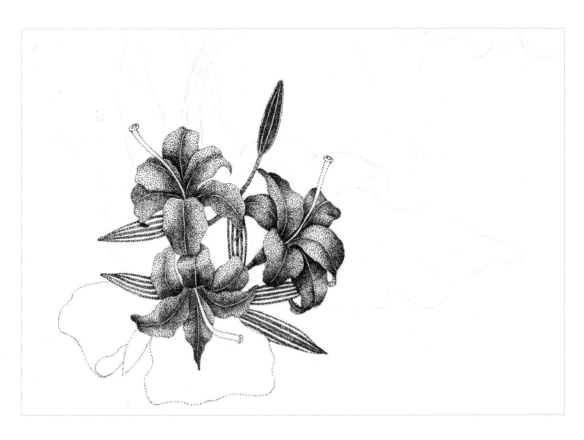

Step 07　葉子 B 的刻畫

　　刻畫的時候要注意葉脈本身細節的變化。由粗到細的變化以及葉子的柔軟質感的表達。邊界要有虛與實的對比。

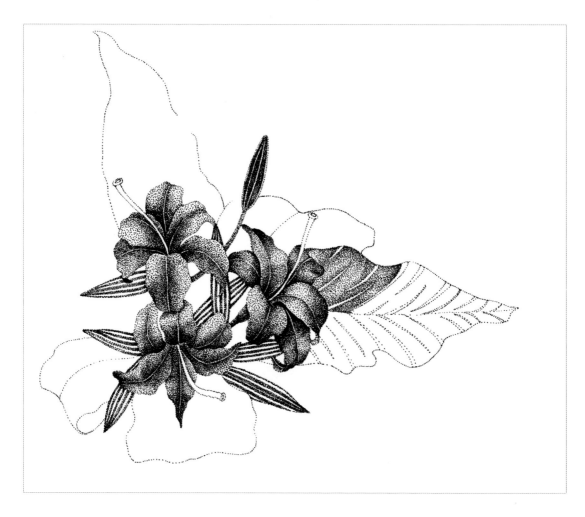

Step 08　葉子 **B** 的完成

　　此時應當注意葉子 B 與花的交接處的對比關係，同時要區分兩者的前後關係。

Step 09　葉子 **B** 的調整

　　在整體關係上調整葉子的虛實、明暗的對比。

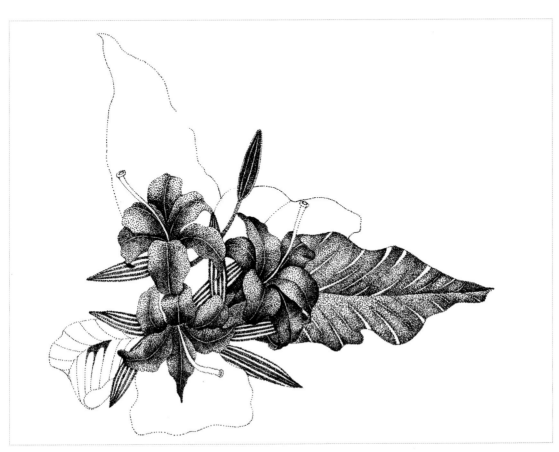

Step 10　葉子 C 的刻畫

先以葉子的一半為例，畫出葉子的整體顏色，然後根據葉子的曲面轉折進行調整。

用同樣的方法把葉子的另一半也畫出來，使葉子顯得更加飽滿。

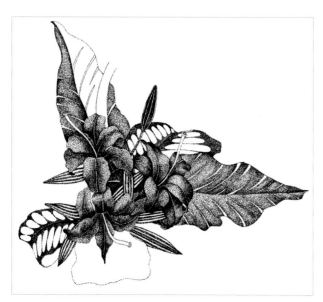

Step 11　重疊關係的處理

最底層是葉子 B，其次是葉子 C，然後是葉子 A，最後是花朵。這個重疊關係的表現，大家表現清楚了嗎？

在接下來的繪畫中要把不足的部分畫上去，然後別忘了回到整體去調整。

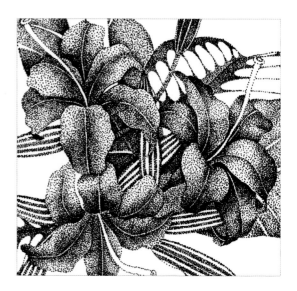

Step 12 整體關係的調整

又到了整體關係調整這一步了，觀察畫面的整體效果會發現花和葉子的對比不是很強烈，前後關係也不是很清晰。

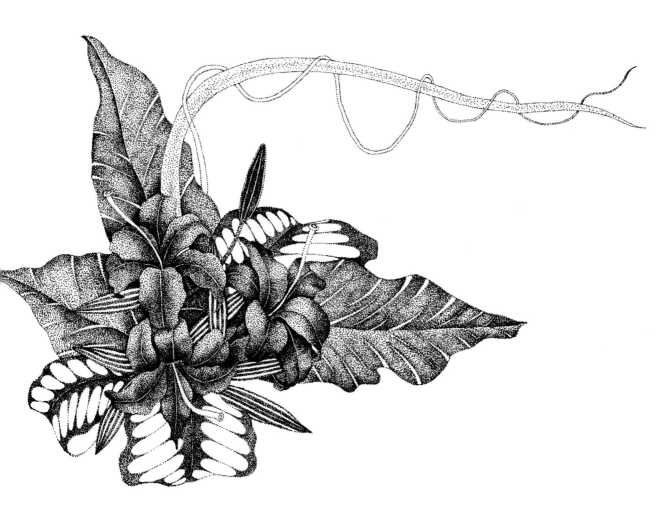

分 享

相類似且層次比較多的題材在繪製的時候除了從單個的局部開始以外，還可以按層次來繪製。分清層次關係之後一層一層地繪製，這樣大的關係會比較容易掌握。

Step 13　重點提醒

　　要分清這些點的前後對比關係，這樣畫面才不會亂，才會更有層次。當然，也正是因為這幅作品層次比較豐富，所以有一定的難度。在這裡把最前面的花繪製得比較實，顏色相對比較深，其次是後面的葉子，刻畫得相對比較虛，顏色相對也比較淺。也希望大家在點繪的時候能夠有所感受。

1	2	3
4	5	6
7	8	9

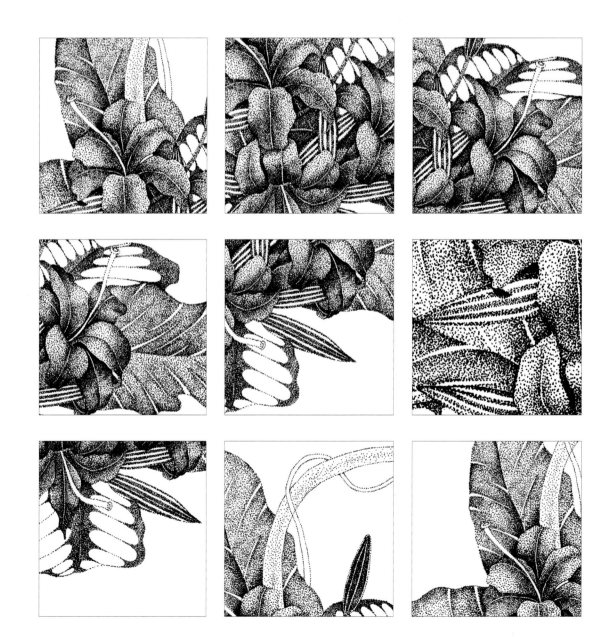

Step 14　最終效果

下圖是經過調整之後的最終效果，前後對比強烈，是不是要比之前的效果好呢？

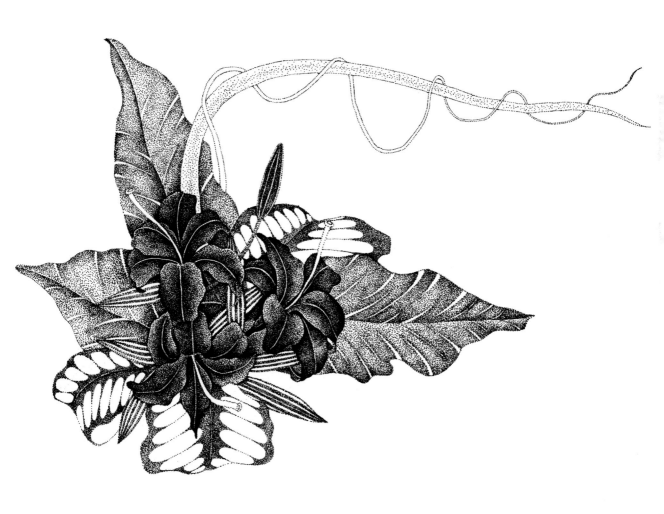

作品尺寸：210mm×297mm
使用工具：針筆、素描紙

3.5　凌雲撥霧

常幻想自己是一條魚，有一天夢見自己在飛，並且身旁有小鳥的叫聲。

Step 01　定位

刻畫這條魚時可以先回想一下在之前的案例中對金魚的講解。魚的形體可以理解為一個圓柱體，以便掌握整體的明暗關係。其次魚尾和魚鰭十分輕薄靈活。魚鱗重疊的效果可以回想一下金龜子前足的竹節狀的形態以及連接處的明暗對比關係。有這些做鋪墊刻畫這個案例就會容易許多。

Step 02　頭部的刻畫 1

以魚鰓為界限，先具體刻畫頭部的形體結構。雖然可以把魚的整體理解為一個圓柱體，但是由於魚的頭部最終是向一個點聚攏的，所以也可以簡單地把頭部這一小部分理解為一個錐體。

Step 03　頭部的刻畫 2

首先，魚眼的局部體積和魚頭的整體體積應該相協調。

其次，魚鰓處的凹槽的刻畫與魚臉的對比。

最後，魚嘴的上嘴唇和下嘴唇重疊與被重疊的關係。

Step 04　魚鱗的刻畫

魚鱗是一層重疊加起來的，所以在畫的過程中魚鱗從根部到末端會有一個由深到淺的漸層。一方面是上一次陰影的表現，另一方面是魚鱗根部本身就比魚鱗外圈厚實，透光性也不如魚鱗外圈。

魚鱗和魚鰭的對比關係，魚鰭就像之前講解的金魚的案例中的尾巴有著輕盈曼妙的特性，前面魚鰭的柔軟應該與後面魚鱗的堅硬形成對比。

Step 05　整體調整的注意點

在大的關係下有幾個注意點，首先，雲彩與魚身接觸的地方線條要乾淨整潔。

其次，身體凸出部分的魚鱗和魚頭、魚尾的魚鱗要有所區別。

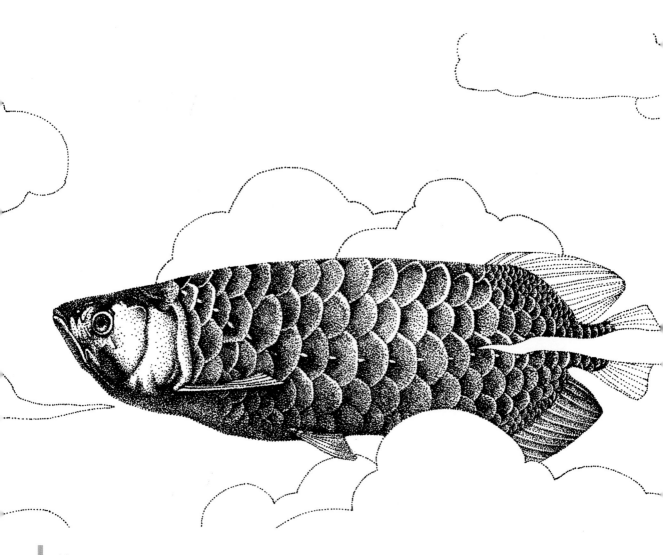

Step 06　整體調整

對整體畫面進行調整，接下來要繪製雲朵部分。

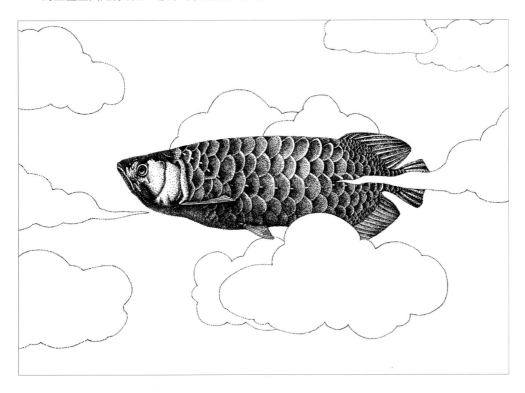

Step 07　雲彩的變化

雲彩本身是有一個中間實四周虛的漸層過程，這樣在一個畫面中才有完整的黑白灰關係。

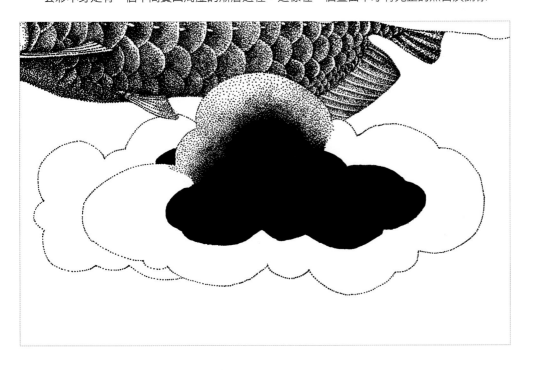

Step 08　雲彩與魚身的關係對比

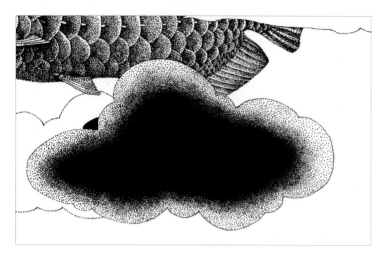

雲彩亮部與魚身體接觸的部分的對比關係隨著雲彩的遠近對比也是有變化的。

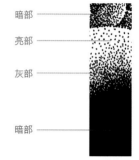

暗部
亮部
灰部
暗部

分享
雲彩的黑白關係是從中心到四周由深到淺的過程。

Step 09　雲彩之間的關係

在這裡要注意雲彩和魚身遮擋與被遮擋的關係，同時還要注意雲彩之間近實遠虛的關係。

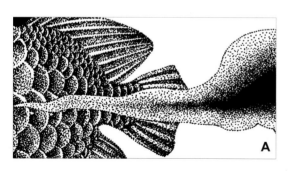

A

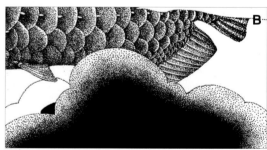

B

C

Step 10　最終效果

最終的畫面效果如下。

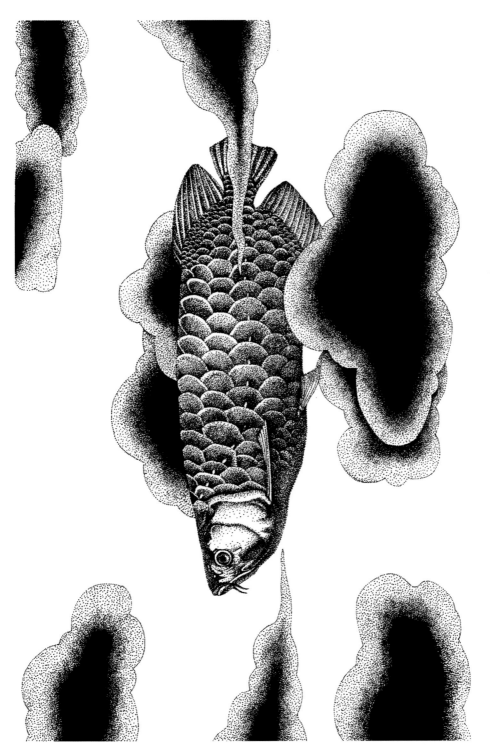

作品尺寸：210mm×297mm

使用工具：針筆、素描紙

3.6　鳥語花香

　　這個案例相比之前的一些案例來說更加複雜，因為這個案例中多了一些線的表現手法。因此，在刻畫時要注意兩種表現手法的協調。

Step 01　定位

　　先用鉛筆勾畫出枝幹的形體和小鳥的形體。在畫小鳥時如果掌握不好小鳥的形體，可以先用橢圓畫出小鳥的大致輪廓，然後再細緻地去調整小鳥的外形。畫枝幹部分時要注意枝幹的動態感，已經在下圖中用線段為大家表示出來。希望大家在畫的過程中要留心哦。

Step 02　身體的刻畫 1

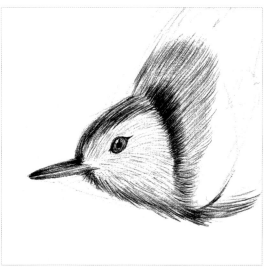

　　在畫小鳥的頭部時，可以用一些比較短的線條來表現小鳥頭部的形體關係。為了區分頭部與身體的關係，可以在頭部與身體交接處加一些較深顏色的羽毛。在畫到小鳥身體的邊緣時不要用框線的方式把身體框起來，而是要用一些小細線表現身體羽毛的蓬鬆，從而帶出外輪廓。

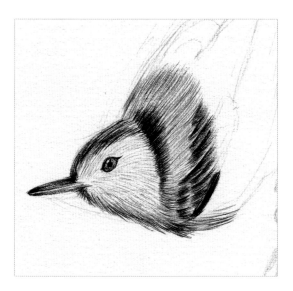
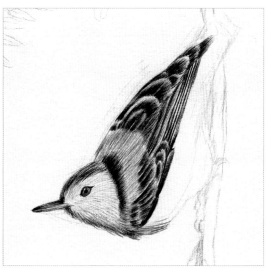

　　然後開始一點點地刻畫翅膀，在刻畫翅膀時要分清飛羽和覆羽的覆蓋關係，誰在上誰在下。覆羽的質感相對於飛羽會柔軟一些，所以在用筆的過程中用力也應該相對輕柔一些，而畫到飛羽時用筆則要自信肯定一些。

Step 3　身體的刻畫 2

在表現羽毛時要注意用筆的方向，這一點很重要，用筆的方向不統一就很難表現出羽毛本身的質感。

把羽毛分為 A、B、C、D 四個區，A 是尾巴的部分，B 是收攏起來底層的飛羽，C 是外部的包裹著整個翅膀的片狀飛羽，D 是身體部分比較鬆軟的羽毛。在畫的過程中要注意不同方向和質感的羽毛用筆方向和表現方式。下圖中分別用虛線 a、b、c 來表示 A、B、C 區域的用線方向。

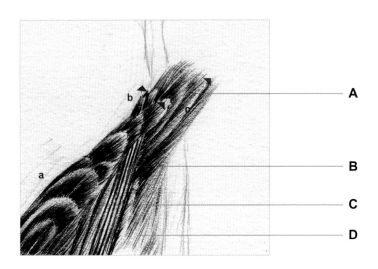

A：在畫尾巴時畫筆要從尾巴開始的地方向結尾處掃出去，然後可以在與飛羽交接的地方挑一些較深的色調來表現飛羽的陰影和尾巴羽毛的相互重疊之後所產生的陰影。

B：相對來說刻畫得比較少，只要分清楚重疊起來的飛羽的重疊關係即可，然後再逐層表現。

C：在畫的過程中以每片展開的羽毛為單位進行刻畫，在畫的時候要注意每個羽毛色調的漸層關係。用筆要有一定的力道，要仔細觀察用筆的方向。

D：這個區域的羽毛相比 A、B、C 三個區域是最柔軟的一個區域，用筆也是最靈活的一個區域。D 區的用筆方向主要是根據小鳥的身體結構去排列，目的是為了表現身體的體積感，所以在畫的時候要多思考，然後再動筆。

Step 04　整體的調整

身體下面的色調並不是一成不變的，它會隨著小鳥體型的變化而產生不同的明暗色調。所以在畫的過程中要注意小鳥自身的形體變化。

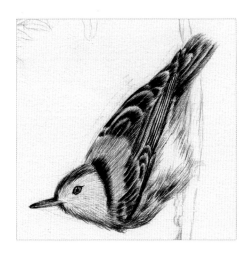

Step 05　枝幹細節的刻畫

在畫這種葉子時要注意葉子中間的葉脈部分。凸出和下凹部分的色調要有明顯的區分。

而像這種如何分開葉子的前後關係或者其他物體之間前後關係的方法在之前的案例中都有講解，此處不再贅述，但是還是要強調它們的關係。

Step 06　枝幹與小鳥的對比

藤蔓與小鳥的對比其實不僅是顏色上以及前後關係的對比，還有一種對比就是繪畫方法上的對比。用點的手法描繪出的藤蔓給人一種很飽滿、很渾厚的感覺，而用線描繪出的小鳥和藤蔓形成鮮明的對比，給人一種很輕巧的感覺。

用線的具體描繪方法會在下一章中詳細地介紹，這裡僅介紹幾個簡單的繪製手法。

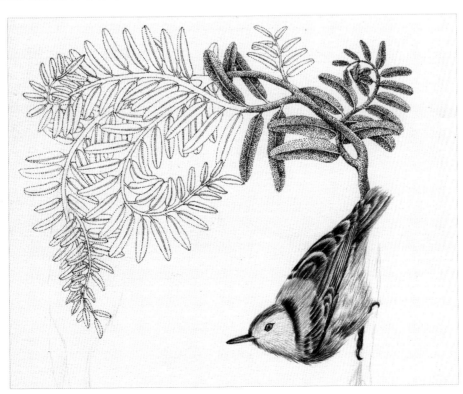

Step 07　枝幹的刻畫

先將藤蔓的形體整理出來，為了方便講解繪製方法，此處將枝幹分成 A、B、C 三組來講解。

Step 08　枝幹細節的刻畫 1

先畫出來藤蔓的主要枝幹，這樣分組就更加清晰了，同時也方便接下來的繪製。

Step 09　枝幹細節的刻畫 2

藤蔓分好組，點繪完主要枝幹之後就可以開始畫葉子，在這裡選擇最上面的一層開始深入刻畫。

Step 10　枝幹細節的刻畫 3

這裡就可以根據上一個步驟所講的方法，依次畫出剩下的兩組藤蔓。

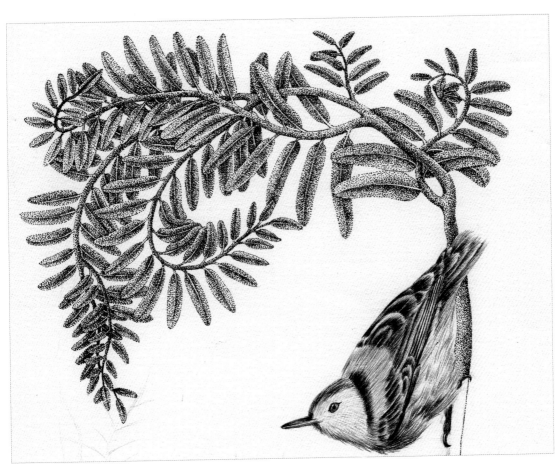

Step 11 整體關係檢查

檢查畫面的整體關係。

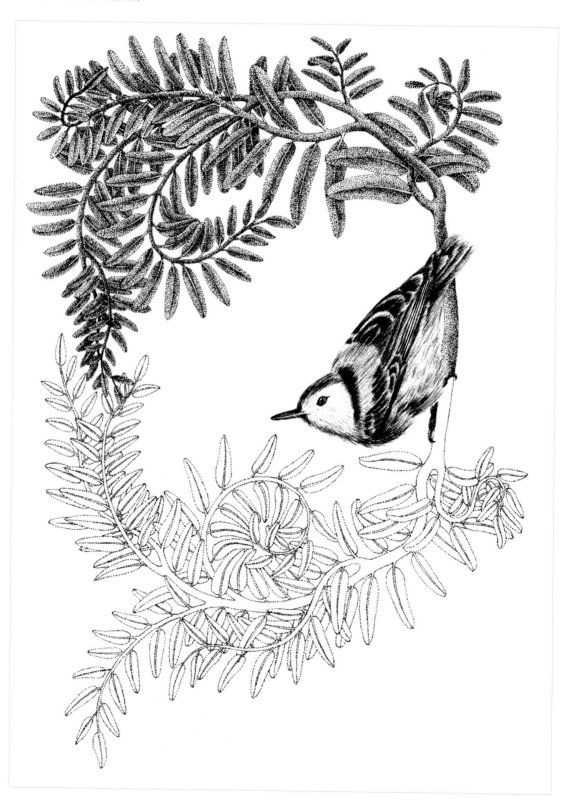

Step 12　下部藤蔓的刻畫

　　像這種比較整體的層次關係根據我們之前畫的藤蔓，可以總結出一些繪畫類似物體的技巧。

　　（1）針對這種植物，我們先進行分組然後點繪出它的枝幹部分，枝幹部分一出來這一欉枝葉的形體相對就清晰多了。

　　（2）點繪出枝幹部分後，就可以從底層開始繪製，這樣結構也會清晰、明朗很多。

　　（3）在繪製一層一層小關係的同時要不忘檢查大的黑、白、灰關係。

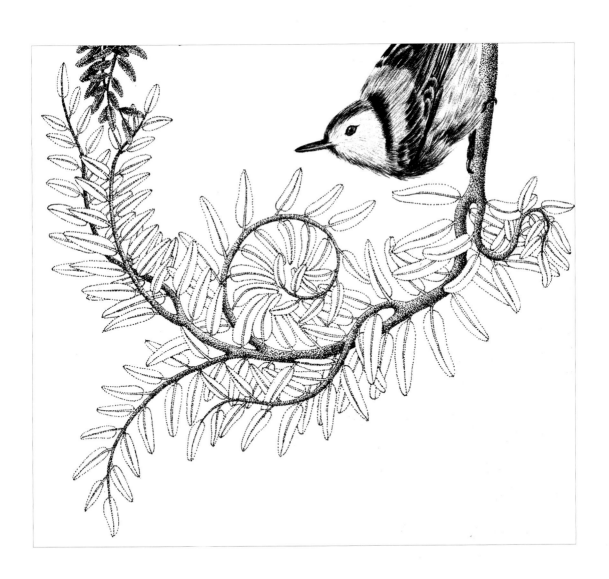

Step 13　細節的重疊關係

在畫這些相對比較複雜和瑣碎的細節時，一定要沉下心慢慢地畫，不能求速度。

細節方面，一旦處理不恰當便會使畫面顯得又髒又亂。

在繪製這種比較瑣碎的關係時，可以先從一個具體單體的描繪開始，逐步推向整體。這樣可以增加我們在繪畫過程中的自信心。

Step 14　細節層次關係 2

　　針對這種植物，先點繪出枝幹部分，枝幹部分繪製出來後，枝葉的形體就清晰多了。

　　點繪出枝幹部分後，從底層開始繪製，同時，結構也會清晰明朗很多。在繪製一層一層小關係的同時不要忘記檢查大的黑、白、灰關係。

分享

這兩種從局部到整體，從整體到局部的表現方式，不僅僅是在繁瑣的細節上可以使用。在定位結束之後就可以直接使用，因為我們為了講解方便幾乎都使用的是從局部到整體的描繪方法。其實朋友們可以根據自己對這兩種方式掌握的熟練程度，選擇適合自己的方法。

Step 15　整體的調整

枝幹部分的對比關係不夠清晰，所以沒有很好地把小鳥襯托出來。針對枝幹部分的對比關係要進一步地進行調整。

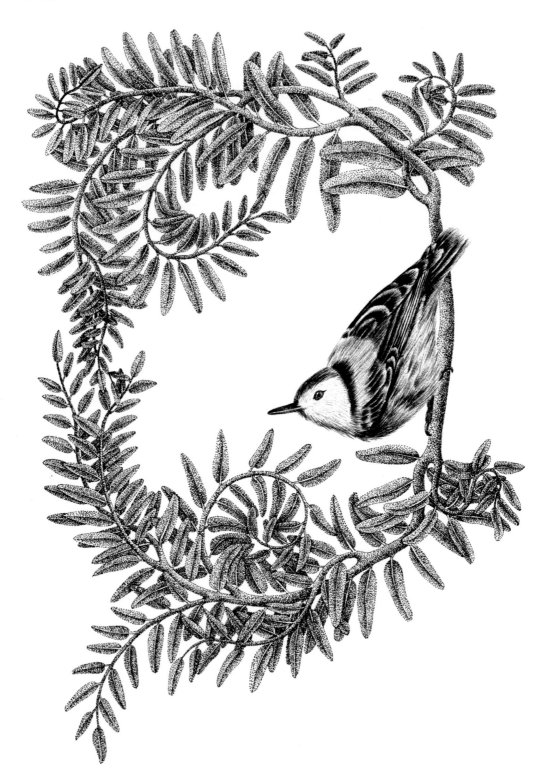

Step 16 畫面重疊關係

繪製的時候要注意這些方面的重疊關係，同時這些重疊關係也是整個畫面的一個重點。

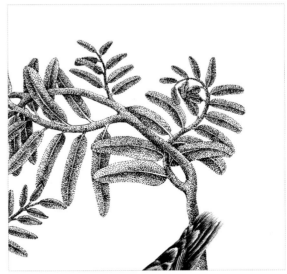

1	2
	3 4
5	6

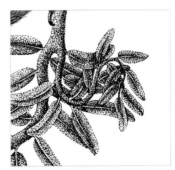

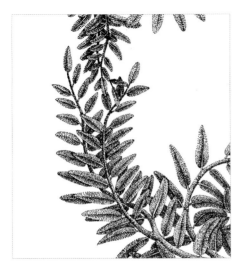

Step 17 最終效果

畫面最終的效果如下。

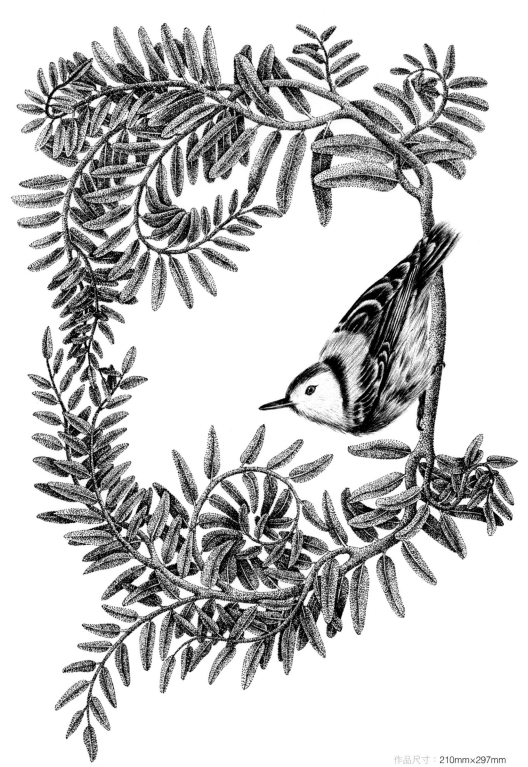

作品尺寸：210mm×297mm

使用工具：針筆、圓珠筆、素描紙

第 4 章
線的表現

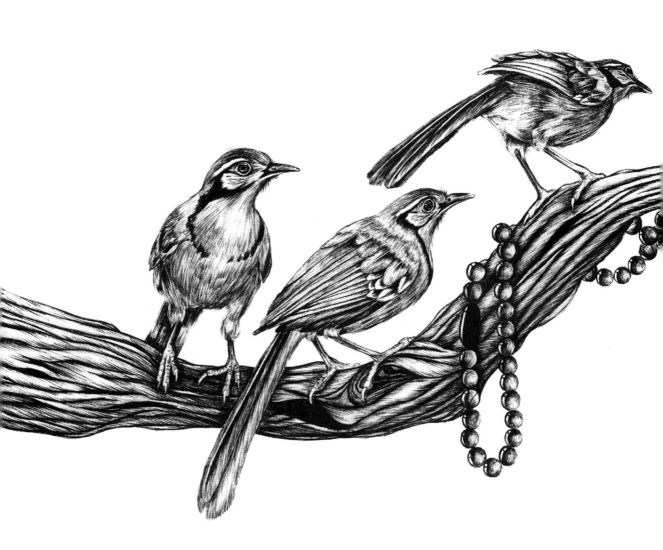

4.1 穿越

線

　　線是點移動的軌跡。在幾何學定義中，線只有位置、長度，而不具有寬度和厚度；但從平面構成的角度講，線既有長度，也可以具有寬度和厚度。

　　線的類型十分複雜。直線和曲線是最基本的線形。線在平面構成中有著重要的作用。不同的線有著不同的感情性格。這一點在中國繪畫中體現得更加深刻，如輕重緩急。線有很強的心理暗示作用。線最善於表現動與靜。直線表現靜，曲線表現動，而曲折線則有不安定的感覺。自由曲線是徒手繪製的，是一種自然的延伸，自由而富有彈性。

Step 01　案例分析

　　在開始繪畫之前可以先預想一下我們的畫最終是什麼效果。這個效果不僅是指畫面黑、白、灰的效果，還有整個畫面想要傳達的感情以及想要營造的氛圍，這樣便於我們在畫的過程中掌控畫面大關係。

　　這幅作品比較寫實，所以在畫之前首先要對小狗的結構有一個全面的認識。小狗騰空的瞬間尾巴不像平時那樣直立起來，而是夾在兩腿之間。大家在定位時一定要注意這些細節。

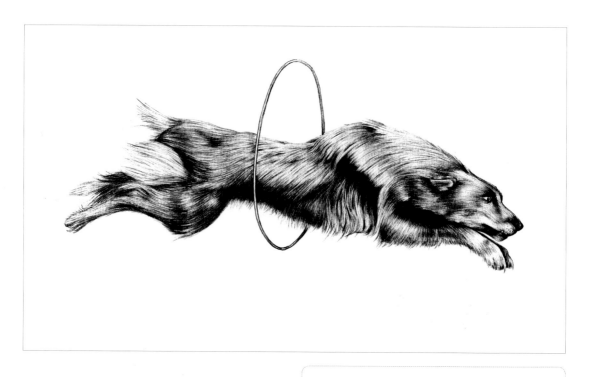

作品尺寸：210mm×297mm

使用工具：黑色圓珠筆、素描紙

> 分 享
> 不論小狗的毛髮多長，它也是依附在身體的結構形體上的，所以大家在處理毛髮時要多注意層次和方向，同時還要注意疏密明暗的節奏安排。

Step 02　定位

　　在定位階段要瞭解一下小狗的骨骼結構。大家並不需要很詳細地知道每塊骨頭叫什麼名字，我們需要做的僅是知道骨骼關係，從而瞭解畫面的體積感應該怎樣去表現，哪些部位是凸出來的，怎麼通過毛髮的明暗關係表現小狗的形體。

　　接下來用 4 條線來給大家標示出畫面整體凸出部分的界線。

分　享

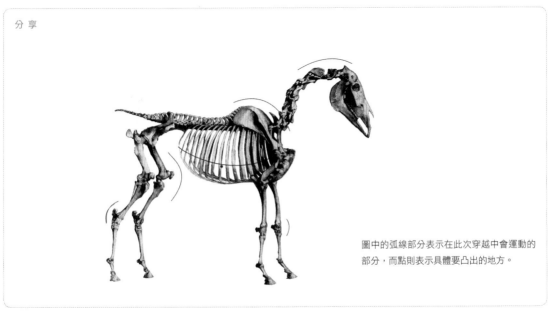

圖中的弧線部分表示在此次穿越中會運動的部分，而點則表示具體要凸出的地方。

Step 03　頭部的刻畫 1

先把頭部的外輪廓勾畫出來，如果大家對於這個部分不知道該從何下手，可以先從一個細節著手，然後再到整體去處理畫面。但在這裡是先強調出了下顎和眼窩部分。在這兩個關係出來之後又把銜接這兩部分的鼻樑側面線繪製了出來。

接下來深入刻畫小狗的眉弓部分，這樣眼睛的結構就出來了。為了畫面的整體感再添加上眼珠。除此之外，對鼻子四周，鬍鬚的部分都要有所深入，這樣小狗的臉就初步完成了。在畫的時候要注意線的方向，在大的方向上應該保持一致。線的結尾處力道要小一些、輕一些。這樣才能表現出毛髮的柔軟的感覺。

分享

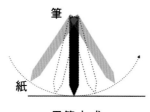

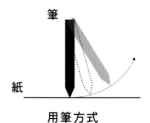

可以用兩頭輕中間重的牙籤線來對小狗的臉部一些毛髮進行刻畫。在很好地銜接毛髮的同時還能表現出毛髮的柔軟感。

可以用挑的方式去表現小狗眉弓的轉折面，這樣重的一頭和淺色的一頭不僅形成色調上的對比還能形成體積轉折上的對比。

Step 04　頭部的刻畫 2

我們可以根據之前講解的一些注意事項把小狗頭部的其他細節描繪出來，記得要注意層次關係。

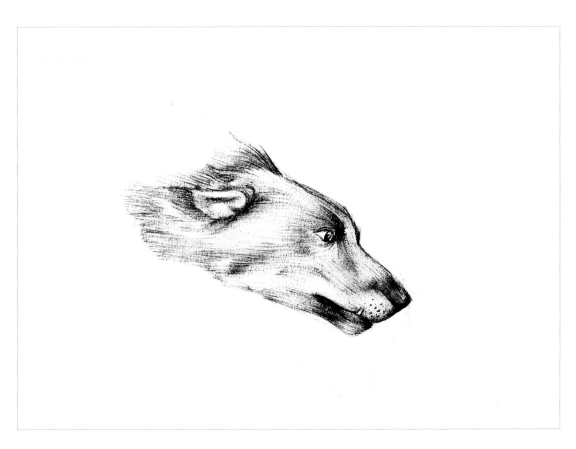

Step 05　前足的刻畫 1

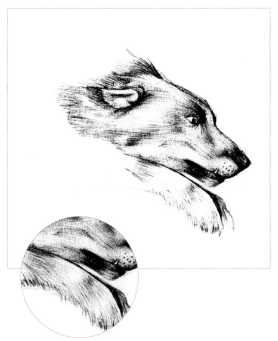

刻畫的過程中應該注意在骨骼的轉折處毛髮的變動，毛髮的明暗會隨著骨骼的變化而改變。刻畫的過程中可以把它理解成為一根轉折的圓柱體，在表現轉折的同時也要注意到光源的統一。

毛髮下垂的部分要輕盈，所以在畫那些毛髮時收筆要輕，同時為了銜接一些毛髮要刻意地畫成兩頭輕中間重的線條。

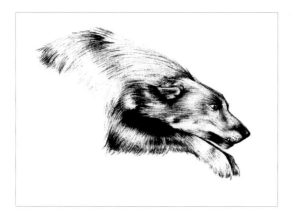

Step 06　前足的刻畫 2

　　前足和頭部的分界線要進行進一步的刻畫，轉折曲面的暗色襯托出臉部的同時也起到了一個分界線的作用，並且也很好地強化了腿部的體積感。由於重力的作用一些較長的毛髮會下垂，所以在刻畫時一定要注意線的結尾收筆，以及線的用線方向。

Step 07　身體的銜接與轉折

分享

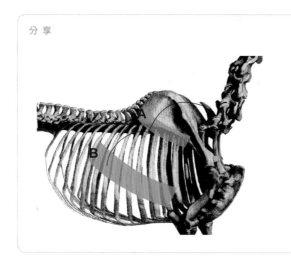

　　隨著小狗的穿越，牠的骨骼也會跟著運動，這樣形體就會發生變化。為了便於大家理解，我們在骨骼圖上用弧線標示面的變化弧度，並且用灰色塊標示出陰影部分的位置。希望可以給大家在接下來的繪製中帶來幫助。

　　注意 A 處陰影部分的轉折表現，其次就是脖子和身體部分的銜接表現。這兩個部分分別用虛線圈起來了，希望能夠幫助大家理解。

　　毛髮的生長方向是由右到左，所以脖子部分的毛髮會遮蓋住身體的毛髮，因此在繪製時應該注意到毛髮的重疊關係。

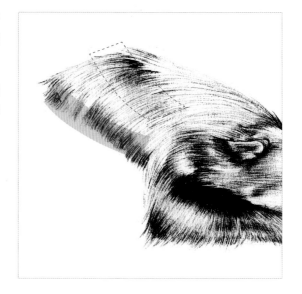

Step 08　毛髮的刻畫

在處理完前足、身體、脖子部分的銜接關係之後應該檢查一下還有沒有漏缺的漸層面沒有處理到位，整個過程中都應該即時進行調整、對比。

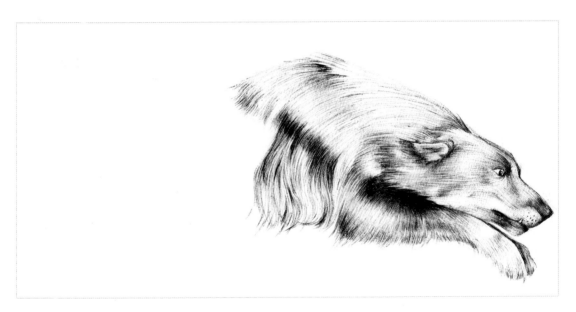

接下來是一些較長的毛髮的處理，線條的表現形式之前已經講解過，可以畫成兩頭輕、中間重的線條，頭部的輕便於與上一層結尾的輕線條銜接，尾部的輕可以表現出毛髮輕柔的質感。

線條要流暢，不能過於死板。要表現出毛髮隨風飄動的形態。

Step 09 　身體的深入刻畫

　　分析完前足和脖子以及身體的銜接後，接下來是身體的刻畫。可以把身體看成一個圓柱，然後根據光源畫出身體的體積感。小狗在穿越的時候毛髮可能會受到速度的影響有些凌亂，但是整體的大方向還是統一的。

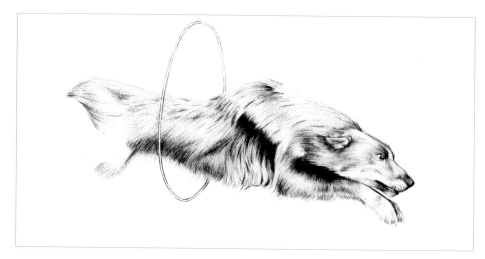

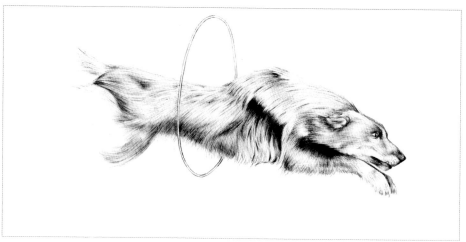

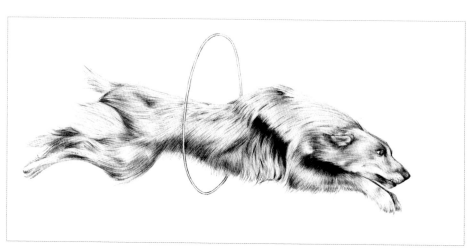

Step 10　細節分析

　　小狗在穿越時有一些毛髮會隨著風力向後飄，同時又因為穿越過程中尾巴夾在兩腿中間，所以會有一部分毛髮顯得格外飄逸。

　　其主要原因還是毛髮過長沒有身體的依托，所以會飄起來。也正是因為這些飄起來的毛髮才會讓小狗的穿越顯得更加生動。

　　小狗在穿越時還是能夠看見尾巴上一些較長的毛髮隨風飄動，所以也不能因為尾巴夾在兩腿之間就不去表現。

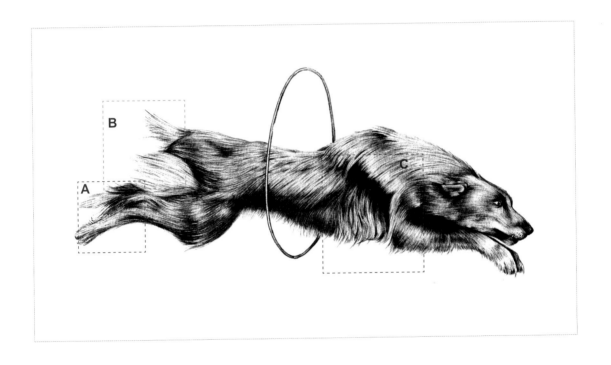

4.2　貓君的眼神

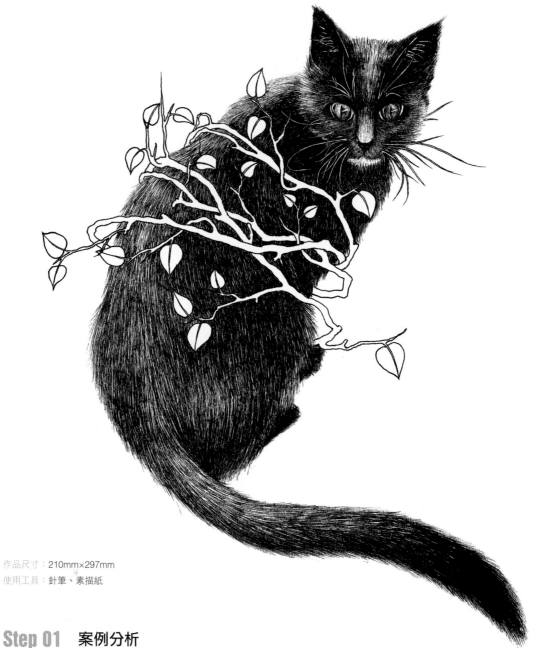

作品尺寸：210mm×297mm
使用工具：針筆、素描紙

Step 01　案例分析

　　貓君的眼神給我很深的感觸，一方面像是想向大家求助，另一方面又像是畏懼別人的接近。很糾結、很深邃，有種若有所思的感覺。貓君被荊棘纏繞著就像我們生活中有一些壓力，我們渴望有人來分擔，但同時又害怕別人的接近。

　　對於這種寧靜深邃的感覺我選擇用貓君豐滿的身體和蒼白的荊棘形成對比，突顯貓君無助又恐懼的神情。

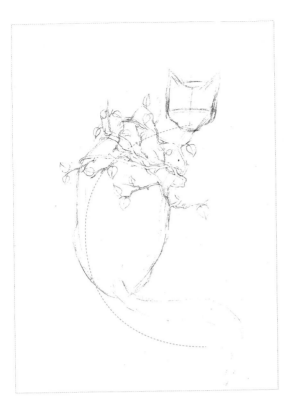

Step 02　定位

　　整隻貓的動態是一個「C」形，在定位時要注意牠的動態和透視關係，如果把握了這兩點，在塑造的過程中就會越來越自信。荊棘只是一個個環狀物纏繞在貓身上。

> **分享**
> 曲線形構圖又是一種經典構圖方式，具有延長、變化的特點，使畫面看上去有韻律感，產生優美、雅緻、協調的感覺。同樣它也是一種引導性構圖，能夠主導觀眾的視覺欣賞順序。這種構圖形式柔美流暢，不論是畫同一空間的物體還是遠近不一樣的物體，都能給人美的感受。

Step 03　葉子的刻畫

A

B

C

　　類似這種分前後關係的主體物，在繪製的過程中都要從最外層畫起。這樣可以防止因層次順序安排不當而使後面繪畫過程受影響。

A：先用鉛筆把荊棘纏繞的動態畫出來。

B：在形體確定時就可以用針筆定位置，這裡先確定的是葉子的位置，然後是枝幹的位置。

Step 04　頭部的刻畫

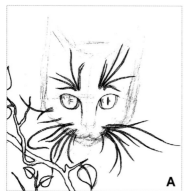
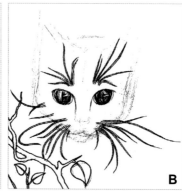
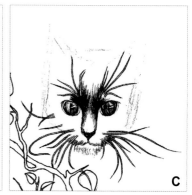

A：先把貓君頭上的鬍鬚及眉毛線留白，便於後面細節的刻畫。

B：畫出貓君的眼睛，畫眼珠的時候要注意高光處留白，眼睛本身就是個水晶狀體，所以會有一定的反光，大家畫的時候不要因為反光而亂了整體的關係。

C：把眼睛四周的一些毛髮添加上去，這樣相互襯托畫面就不會顯得孤立了，然後開始頭部的刻畫。

刻畫耳朵時應該注意的是耳朵的黑和裡面較長白色毛髮的對比。在描繪白色毛髮時可以以留白的方式進行表現。

眼睛部分要注意它的明暗變化以及瞳孔和水晶狀體本身固有色的對比。整個眼球是一個球體，光源打下來它的漸層要合理，兩個眼球的明暗關係要一致，目光方向也要一致。

貓君的鬍鬚相對身上其他毛髮來説比較硬，因此可以用很有力道的線條事先勾畫出來。

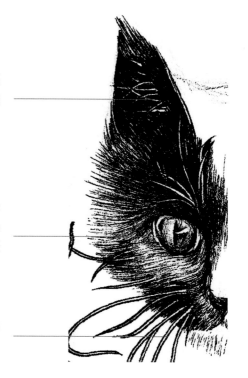

Step 05　身體細節的深入刻畫

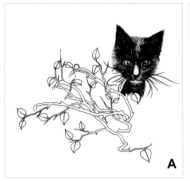

A

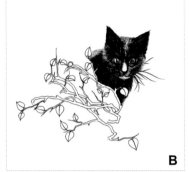

B

C

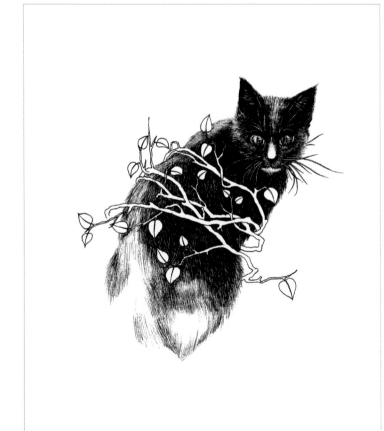

根據之前提到的關於貓君臉部的注意事項，把貓君的另一半臉描繪完整。貓君的臉是對稱的所以描繪起來比較容易，此處就不多做分析了。

然後可以順著毛髮的生長方向把貓君身體上的毛髮描繪完整，如 A 到 C，可以根據荊棘產生的塊區，一塊一塊地描繪。

這裡選擇用一些比較短促的線條去表現，在畫的過程中要注意不要著急，避免畫到荊棘的留白中，那樣畫面就會顯得很髒，也得不到我們之前預想的效果了。其次是注意脊椎的凸出部分和身體上的毛髮要有明暗的變化。

把毛髮描繪到左圖這個程度，上半身的毛髮就描繪得差不多了。

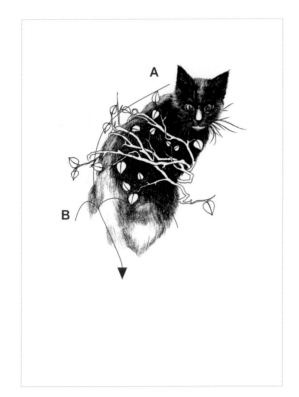

Step 06　身體的深入刻畫

左圖中標示了兩條線，線段 A 和線段 B。線段 A 表示身體的扭轉動態，線段 B 表示脊椎和後腿的關係。

在畫後腿部分時可以參考這條線來區分明暗面，突出的部分與相對凹下去的部分要刻畫得較亮一些。

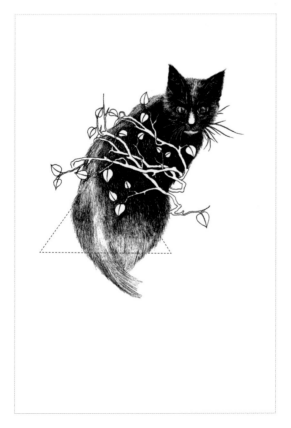

在腿部和脊椎的關係比較中我們在左圖中用三角的方式給大家標出整體的形態，從脊椎到兩腿之間形成了一個三角形，脊椎是三角形的最高頂點，而兩腿的關節則是在三角形的兩個側面上。

腿關節處雖然也有凸出的面，但是在整體關係上，小關係還是應該融入大的關係。所以即便腿部關節處有明暗關係，也得以在大關係一致的前提下，不能太突顯。

Step 07　尾巴的刻畫

　　在塑造尾巴的時候注意尾巴和貓身體銜接的部位毛髮的走向以及尾巴的虛實表現。

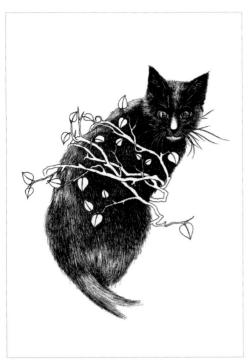

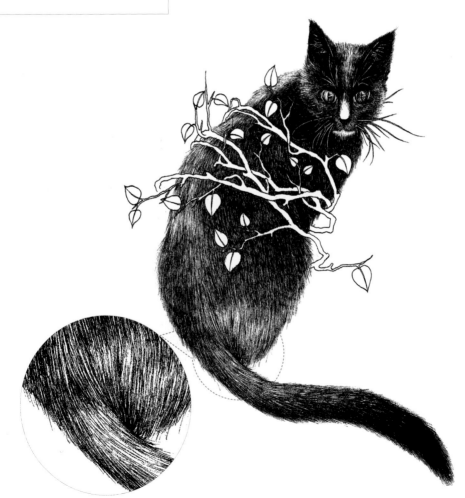

Step 08 問題的發現

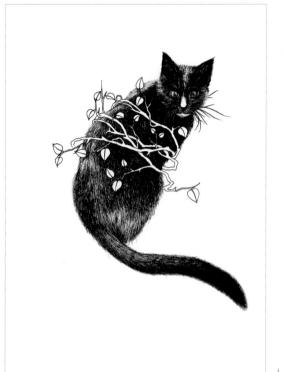

這個時候貓君的整體形態差不多就已經完全呈現在我們眼前了。單獨看每一個細節都很完美，但是整體上來看還是會發現很多問題。例如，貓君的尾巴和身體銜接處漸層得很僵硬，後腿由於蹲坐的原因形成的凸起的體積感也不強烈，所以要針對這些問題進行調整。

Step 09 問題的調整

大家可以對比看這兩張圖，上圖是調整之前的，右圖是調整之後的，我們把尾巴與身體的漸層調整得更豐富了，並且強調刻畫了一些體積效果，還有貓君那應該露出的腳也加上了，感覺是不是好了很多呢？

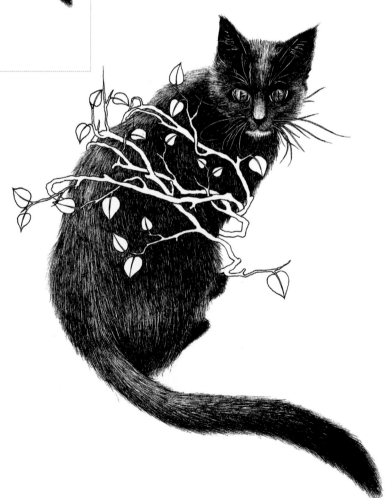

4.3 黑領噪鶥和水晶項鏈

　　這個案例在本章中算是比較有難度的，需要大家掌握的技巧也有很多，因此可以分三部分來理解。第一部分是小鳥，由於三隻小鳥的動態不同，所以彼此的結構關係和透視關係也都應該注意。當然，小鳥的刻畫方法也要弄明白，對於小鳥的不同部位應該用不同的表現手法。

　　第二部分是樹幹，樹幹雖然不是主體物，但是作為背景的樹幹對小鳥的襯托起到很大的作用，因此在刻畫時應該注意樹幹與小鳥的明暗虛實對比。

　　第三部分是水晶項鏈，由於水晶項鏈的材質以及環境的影響會有不同的色調對比。這也應該是在繪畫過程中注意的一些細節。

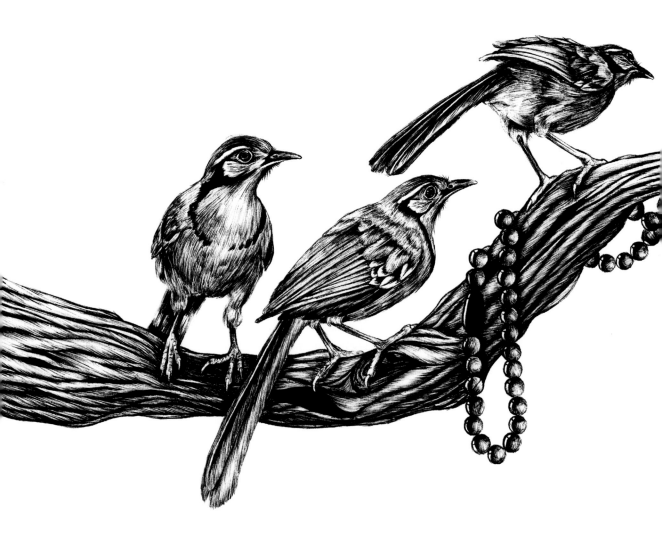

作品尺寸：210mm×297mm
使用工具：圓珠筆、素描紙

Step 01　定位

　　首先畫出整體構圖，但因為小鳥是動態的，所以一下很難掌握，可以先用橢圓代替小鳥的身體，同時要注意小鳥的位置和角度，以及在不同角度所呈現的不同感覺。

　　根據整體我們可以逐步地勾勒出小鳥的具體形態，在這種寫實的繪畫過程中，抓住主體的動作和神態不是僅憑藉簡單的定位，而是需要在畫的過程中不斷地調整。

Step 02　頭部的刻畫

　　先確定鼻孔的位置，然後統一用圓珠筆輕輕鋪上一層顏色，最後加重深色部分。這時要注意上下嘴唇之間的區別，嘴巴和頭部接觸的位置要仔細地刻畫。

　　由於眼睛外圍有白色眼圈，因此在畫眼睛時要注意留意瞳孔上的高光部分，預先留白、細緻地刻畫。

　　將眉羽和耳羽部分留白，然後從頭至嘴巴接觸的位置開始刻畫，最後用圓珠筆在嘴巴與頭部接觸的部位以及嘴巴與脖子接觸的部分「挑」一些絨毛。用筆一定要順著羽毛和頭部的結構，這樣才可以使小鳥看起來更加真實。

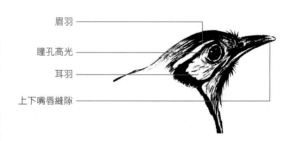

眉羽
瞳孔高光
耳羽
上下嘴唇縫隙

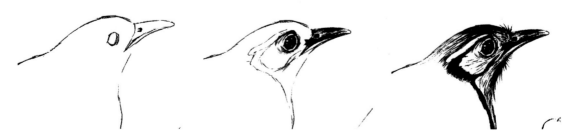

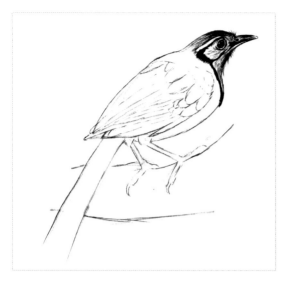

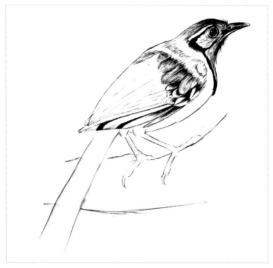

Step 03　翅膀的刻畫

　　勾勒小鳥翅膀部分羽毛的位置。翅膀上的羽毛由三種不同的羽毛構成，如右下圖所示，分成 A、B、C 三部分。A 部分屬於羽絨毛，比較柔軟細膩；B 部分已經具備片狀結構，但是比較短，和 A 相比質地要硬一點；C 處的羽毛算全身最堅硬結實的羽毛了，每一片羽毛粗大，形狀很固定。

　　由外向內依次刻畫出三種不同羽毛的暗色部分，體現出它們之間的層次感和空間感。（暗色有兩種，即羽毛本身的暗色和陰影部分的暗色。）

　　在刻畫細節階段，重點表達三種羽毛的不同質感，根據顏色深淺的區別控制用筆力度。圖中這個角度小鳥的翅膀與脖子的距離很近，所以在畫翅膀和脖子銜接的部分時，要注意結構和透視變化。

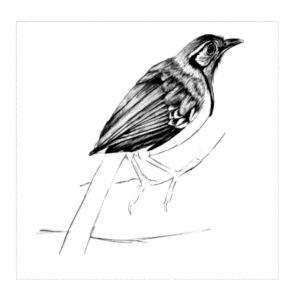

> **分享**
>
> 其實畫得多了就會發現，不論多麼複雜的形體都可以歸納為簡單的幾何形體。因此在畫的過程中要善於觀察、整合，這樣才能更好地把握形體。

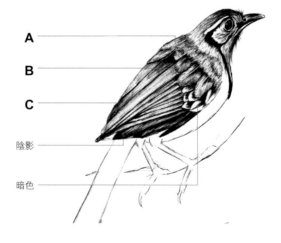

A

B

C

陰影

暗色

Step 04　腹部的刻畫

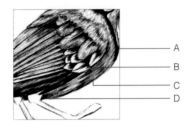

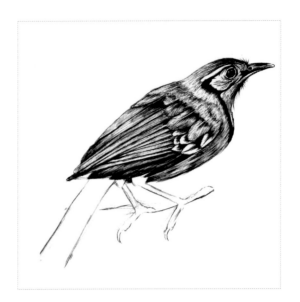

A：脖子處黑色羽毛與腹部淺色羽毛的銜接部分漸層要自然，黑色面積的邊線不宜畫得很明顯。

B、C：B與C兩個部分的羽毛在處理時要有意識地畫出深淺不同的筆觸，以表達出羽毛的質感和光澤，以及鳥的體積感。

D：刻畫腹部與腳接觸的部分，要預先把腳的部分留白，然後用深顏色處理腹部與腳接觸的羽毛，拉開前後關係。

Step 05　腳爪的刻畫

A：腳爪藏在羽毛中，用少量筆觸畫出腿部蓬鬆的羽毛，再用深顏色處理腳與腿部羽毛的對比關係。

B、C：因為視覺的前後關係，C部分離我們的眼睛比較近，根據前實後虛的原則，把C部分刻畫得細緻一點，邊線畫實一些，而B部分處理得簡單一些。強調前後，對比、虛實關係。

D：注意觀察鳥的指甲形狀，以及指甲與爪子接觸的部分。

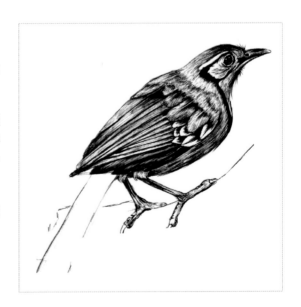

> 分享
>
> 前實後虛：在通常繪畫過程中，畫者會把離自己眼睛近的物體刻畫得比較細緻全面。而把離畫者眼睛遠的物體弱化，用來強調畫面的空間感。

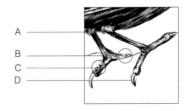

Step 06　尾巴的刻畫

　　鳥的尾巴上有一片顏色最深的羽毛，在勾畫完輪廓後則開始強調深顏色部分。在處理最上面那片羽毛和其他羽毛時要注意它們之間的上下關係，其中陰影部分的顏色是整個尾巴上顏色最深的部分之一。整體調整一次,包括整體色調、前後關係以及強弱對比。這樣第一隻小鳥刻畫完畢。

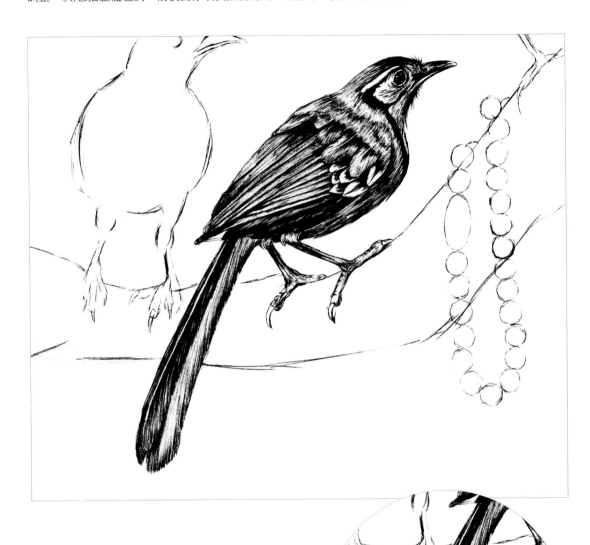

分享
鳥是比較靈動可愛的小動物，所以在刻畫時要多注意觀察牠的神態和形態。在處理畫面時，該對比強烈的地方就要乾淨俐落地處理好（如小鳥腦袋上黑白對比很強烈，層次特別明顯）；有些地方需要漸層細膩，對比微弱（如腹部的表現）。

插畫之美

專業黑白插畫手繪表現技法

Step 07　左側小鳥頭部的刻畫

左側小鳥的脖子是扭轉的狀態，因此在刻畫時要強調牠的下巴和脖子部分，同時用筆輕輕地描出黑色環形領裝羽毛位置。

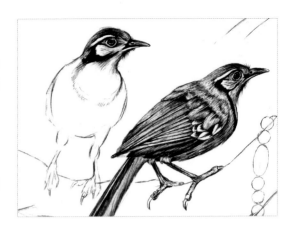

Step 08　左側小鳥軀幹的刻畫

從正面看，左側這隻小鳥的身體類似於一個正圓球體。因此在刻畫時可以把牠當作球體去處理，讓身體的體積感更強。

把翅膀的細節輪廓描繪一遍後，整個身體部分用圓珠筆輕輕鋪一層，然後再鋪環形領狀羽毛部分、翅膀陰影和其他深顏色，注意陰影的虛實變化。

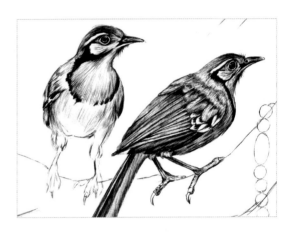

Step 09　左側小鳥腳部的刻畫

畫出腳的輪廓，再進行細節刻畫。用少量筆觸畫出腿部的羽毛，強調腿部的肉感。在爪子旁邊加一些陰影。進一步刻畫身體部分，注意腳和身體的前後關係。畫上尾巴，用深顏色主觀處理，使腳和身體突顯。

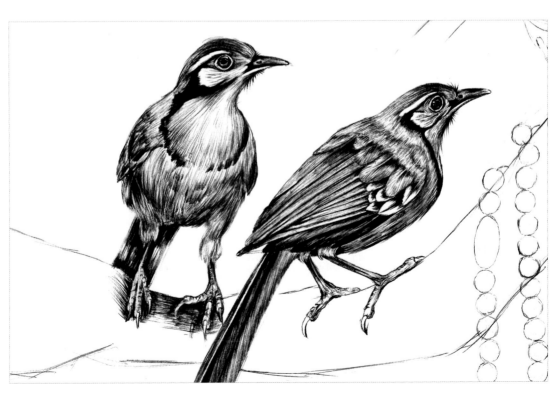

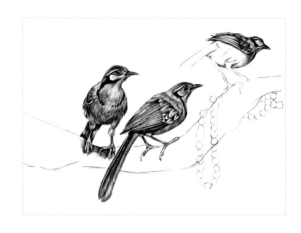

Step 10 右側小鳥的刻畫 1

　　右上方這隻鳥兒從角度來說屬於仰視，因此鳥的眼睛只能看到一半，上嘴唇比下嘴唇小。脖子和身體接觸部分比較短，不容易看到脖子。翅膀上與脖子接觸的最上層羽毛部分很少。

　　從頭部開始刻畫，重點處理眼睛和嘴巴的透視關係。從仰視角度看到的羽毛層次比較明顯，陰影面積比較大。在畫的時候要由外向內，由上往下畫，由暗面到受光面，這樣不容易出現錯誤。

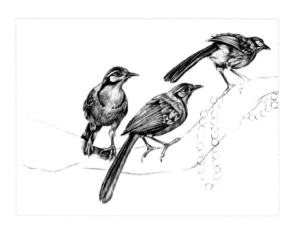

Step 11 右側小鳥的刻畫 2

　　用圓珠筆在亮部輕輕鋪一層，畫出臀部蓬鬆的羽毛。

　　畫尾巴的時候，注意弄明白尾巴的結構和來龍去脈再動筆畫。多留意尾巴和臀部的銜接和表現。

　　鳥兒的腳比較硬朗有骨感，因此要重點處理關節部位和兩腿與腹部之間的空間關係。

Step 12 整體調整

　　加大用筆力度，細緻地刻畫右上角的鳥兒的整體感覺，強調身軀與腳的空間與對比。最後靜下心好好觀察三隻鳥之間的關係。從整體佈局去調整一些不足的地方。至此，三隻鳥就都畫完了。

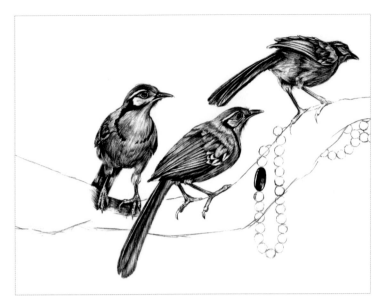

Step 13　背景的刻畫

　　畫好樹幹和水晶項鍊的輪廓,然後加大力度畫出顏色最深的那顆珠子,要注意珠子本身深色、剔透、堅硬的質感。

Step 14　樹幹紋路的刻畫

　　勾勒出樹幹因歲月沉澱而留下的紋路溝壑,它的結構不像畫小鳥那麼嚴謹,可以用比較流暢的較長線條,自由、放心地畫。

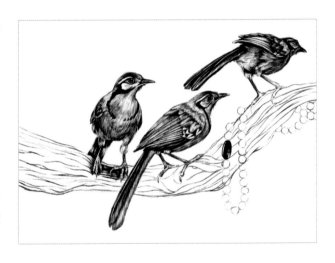

Step 15　樹幹細節的刻畫

　　從右側開始刻畫樹幹部分,用「挑」的方式畫線條。從暗部往受光面方向畫,用筆方式如下圖所示。

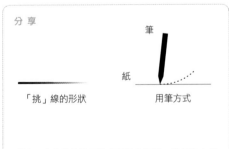

分享

筆

紙

「挑」線的形狀　　　用筆方式

「挑」出來的線條兩端虛實變化不同,從顏色上看一端深,另一端淺。從外形上看,一端實且筆觸較粗,另一端虛且筆觸較細。這樣的線條可以使漸層面更豐富。

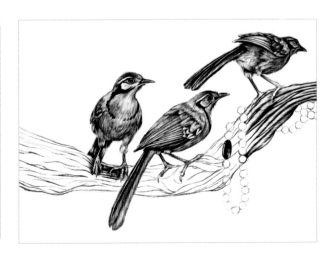

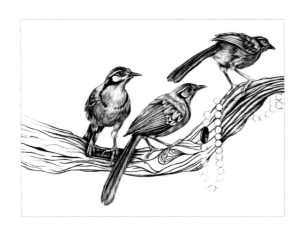

Step 16　樹幹深入刻畫

　　項鍊與木頭接觸的位置要謹慎處理，用筆要小心，保持項鍊原有的形狀不被毛糙的筆觸破壞。

　　這一步重點處理鳥爪、尾巴和木頭的明暗關係。把它們的陰影部分用深顏色強化，同時注意木頭縫隙中的顏色。

　　畫完木頭的大色塊後，進一步調整木頭的細節以及木頭、小鳥、項鍊三者之間的關係，該暗下去的地方用力畫黑。

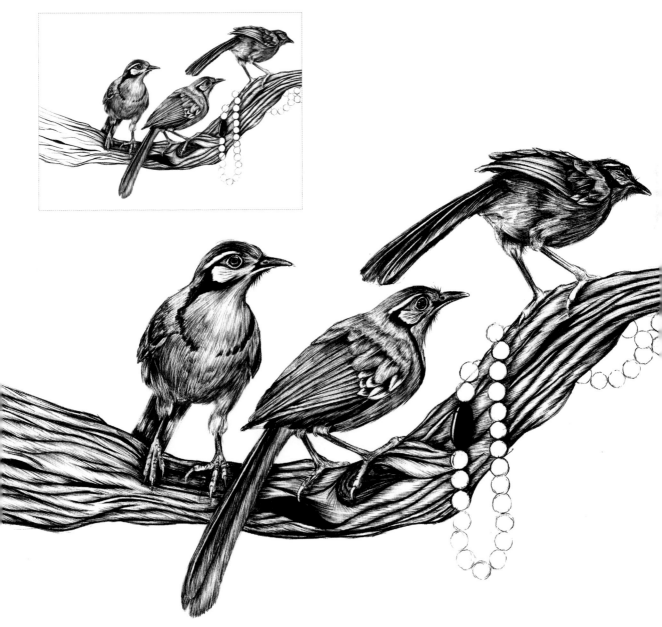

Step 17　水晶項鏈的刻畫 1

先用圓珠筆畫出項鏈上水晶珠子的高光部分。注意在畫的時候光源要一致。

水晶珠子的高光比較亮，高光的邊緣乾淨俐落，和周圍非高光部分的對比最強烈。所以在畫水晶珠子時要從高光最深的顏色開始畫，然後慢慢延伸到背光面。

在處理項鏈在木頭上的陰影時依然要保持陰影的透明性。

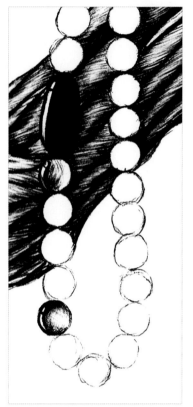
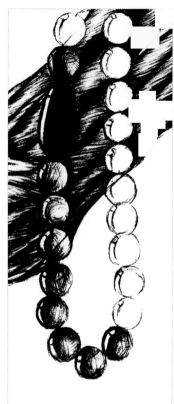

Step 18　水晶項鏈的刻畫 2

由於材質的原因在表現水晶的明暗關係時和平時表現其他不透明的材質的明暗關係是相反的。水晶球的高光處的周圍相比較於其他不透明的材質顏色是比較深的，而暗部則相比其他材質的顏色較淺一些。

在明暗關係的表現上對細節的注重往往是對不同材質表現的關鍵。

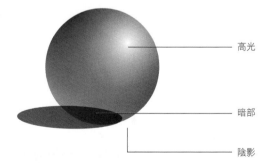

高光

暗部

陰影

分享

水晶的材質會對光源產生一定的折射，所以在刻畫的過程中要注意水晶球下面的陰影部分並不是一片全黑，而是有光穿透過球體投在陰影中間的。水晶球晶瑩剔透，它的反光效果強，和不透明球體相比背光面比較亮，顏色最深的位置都集中在高光位置。

Step 19　水晶項鏈的刻畫 3

　　對項鏈整體進行調整，要仔細地處理珠子之間的變化和陰影。

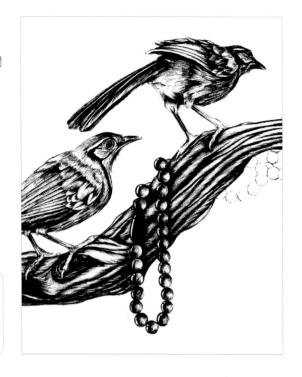

> **分 享**
>
> 每個人都有自己的生活習慣，喜歡畫畫的人，畫畫也可以是一種生活習慣。插畫無處不在，用自己手中的紙和筆隨時隨地、真誠地去表現自己對生活的態度吧。

Step 20　畫面整體調整

　　畫面中的鳥兒、樹幹和項鏈完成後，最後把畫面放遠觀察，鳥兒的靈動氣息，樹幹千溝萬壑的蒼老感，項鏈的堅硬剔透都顯露無疑。

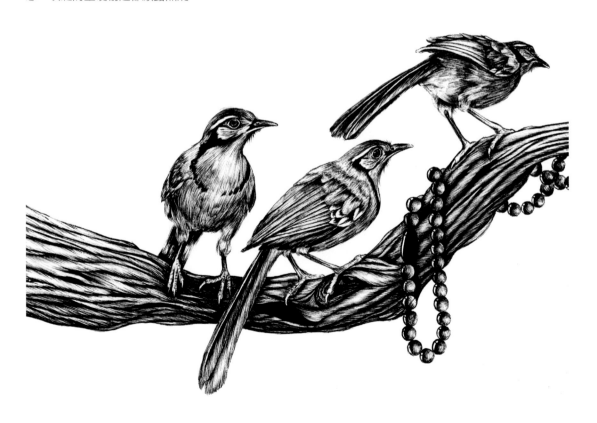

4.4　烏鴉先生

很偶然的一次機會在網路上看到一隻烏鴉側面的照片，當時腦袋裡就呈現了下圖中的形象，於是馬上動筆描繪牠。烏鴉先生的形象很幽默，牠有一張巨大的嘴巴，嘴巴上架著眼鏡框，頭上頂著帶圓點的小帽子，頸部配著蝴蝶結，像極了一個很滄桑的紳士。在畫烏鴉先生時並沒有想過牠能表達什麼深奧的含義，只覺得看見這位紳士能夠使人很安心。

Step 01　案例分析

刻畫這位烏鴉先生時應該注意烏鴉先生身上的羽毛變化，對於鳥類來說一般頭部、頸部以及腹部的羽毛比較柔軟；而像翅膀和尾巴的羽毛就比較硬，所以在刻畫時應該注意這種質感的變化。柔軟的羽毛可以用虛一點的線去描繪，硬一點的羽毛可以用實一點的線去表現。

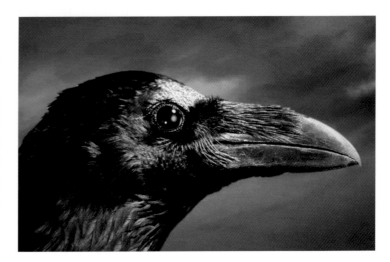

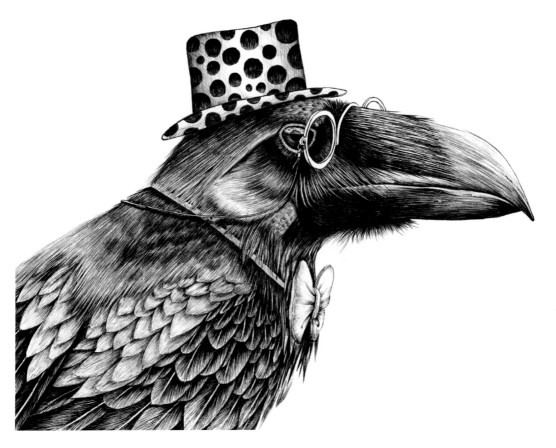

Step 02　定位

　　首先用鉛筆確定烏鴉先生的外輪廓、帽子和眼鏡的位置。此處需注意的是把帽子遮住的部分也畫出來。

　　很多人都誤認為遮住的地方就不用去表現也不用去管，但事實上越是遮住的部位越是要注意它們的結構穿插關係。隨意地畫出遮住部分的在外銜接線時一般情況下兩條線是連接不上的，很容易將頭部畫變形，所以這裡要特別注意把遮住部分的頭部線條勾勒出來。

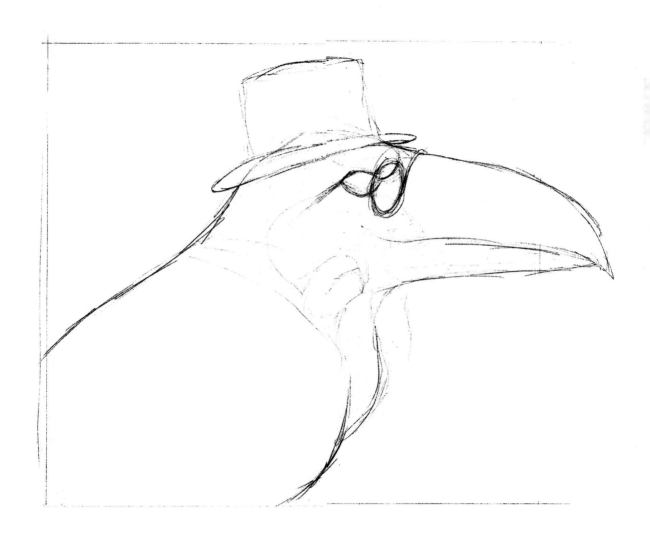

分享
眼睛是心靈的窗戶，眼神的表達能夠直接反映其內心狀態，因此大家在刻畫眼睛時一定要仔細觀察和體會後再動手去表達所需要的眼神。

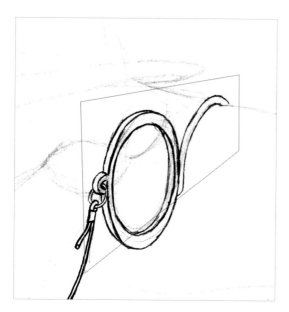

Step 03　眼鏡的刻畫

先從最前面的東西開始刻畫，最前面的是烏鴉先生的眼鏡，畫的時候要注意眼鏡框的透視關係；其次要注意眼鏡框的厚度。

Step 04　眼部的刻畫

瞳孔部分和水晶體部分本身在色調上就有區別，我們看真實的烏鴉照片時會覺得都是黑色的，但實際上水晶體部分的色調要比瞳孔部分的色調略淺一些。

就整個眼鏡的體積來說可以把眼睛看作一個球體。光源從上方打下來時會產生明暗的變化，就會有明暗面的區分；加上水晶體的質感，因此反光會比較強烈，這些都是我們在刻畫過程中應該去思考的問題。

水晶體部分

瞳孔部分

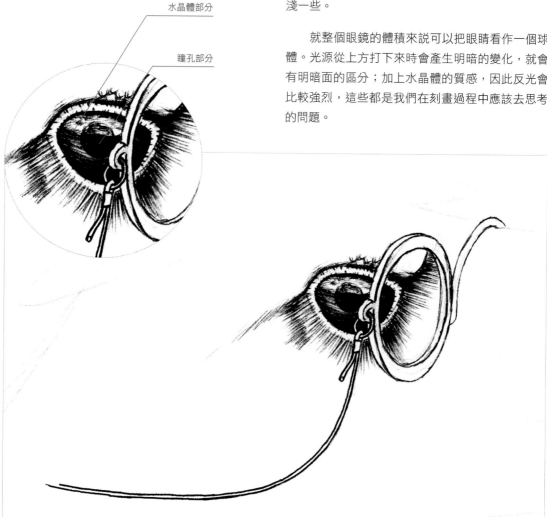

Step 05　嘴部的刻畫

　　根據照片先分析一下嘴部周圍的關係，首先嘴部是很堅硬的。接著是嘴上那些看起來較硬的毛髮，然後是嘴根部和眼睛下部相對比較柔軟部分的毛髮。接著漸層到臉部硬度介於嘴部和眼部毛髮之間的羽毛。有了這些質感上的對比關係之後就方便接下來的繪畫了。

A：先畫出在嘴上部的羽毛，上部的羽毛相對比較硬，遮住了烏鴉先生的鼻子。由於光線從上面照過來，所以到中間部分的時候為了體現體積關係就要開始加深顏色了。

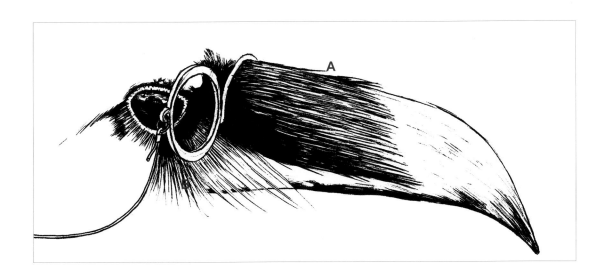

B：接下來畫眼睛下面和嘴巴兩側的毛髮。此處應該注意的是這裡的毛髮由於它的硬度並沒有垂下來或服貼在臉部，而是炸開來的，所以每根都會有明暗的變化。我們並沒有精力去一根根地畫，所以為了區分它和上面的羽毛，這裡用做減法的原則對畫面進行處理。注意要選擇適當的留白，然後畫出深的層次以突顯體積。

Step 06　嘴巴的深入刻畫

接下來把嘴巴的另一半畫上去，刻畫時要與上半部分對比著去畫，這樣整體關係才會協調，不至於大的關係不穩定。

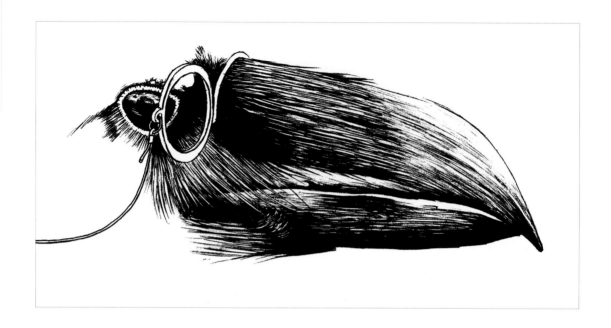

最後，把嘴巴下面那些相對柔軟一些的羽毛添加上去，畫的時候要注意用筆的力度。類似於這種的羽毛可以在下筆時力度重收筆時力度輕，這樣從線段頭部到結束就有一個從重到輕的過程。

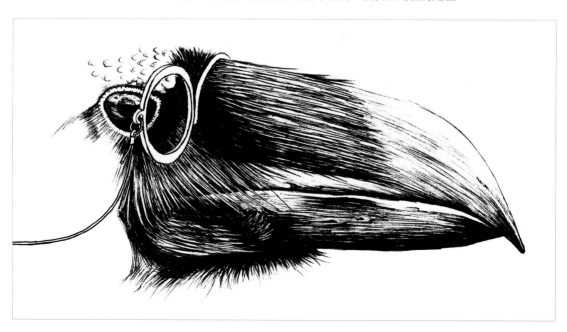

Step 07　細節的強化

A	B
C	D

A：我們需要注意嘴巴的厚度，烏鴉的嘴上下都是有厚度的，因此畫的時候要把嘴的厚度留出來。閉合的縫隙可以畫黑，與嘴巴的厚度形成鮮明的對比。

B：選用留白的方法將嘴巴尾端的毛髮表現出來，在畫的過程中一定要注意毛髮的整體走向，否則就畫不出來這個效果。如果一下子拿不準的話可以先用輕一點的筆觸鋪出來一個面，然後再進行刻畫。

C：嘴巴上面的毛髮由深到淺，線條的排列由疏到密的這個原則一定要把握好，這樣才能很豐富、細膩地表現出嘴巴的體積感。

D：嘴巴下面的毛髮很輕柔，所以下筆時一定要想好再下筆。想好要用什麼樣的線條去表現才能達到最好的效果。

Step 08　頭部的刻畫

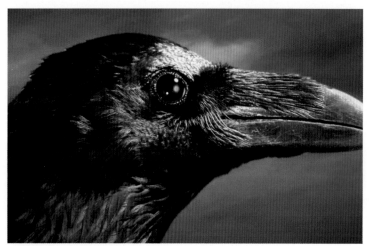

根據上一步驟的要點提示把烏鴉的臉描繪完整。要注意線的整體方向。如果還有不清楚的部分也可以找一些照片來參考。

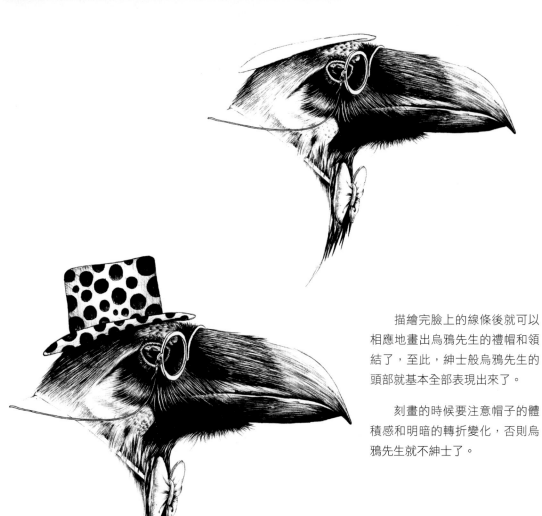

描繪完臉上的線條後就可以相應地畫出烏鴉先生的禮帽和領結了，至此，紳士般烏鴉先生的頭部就基本全部表現出來了。

刻畫的時候要注意帽子的體積感和明暗的轉折變化，否則烏鴉先生就不紳士了。

Step 09　身體的刻畫

　　身體部分的羽毛共分為三大塊，背部、翅膀根部和胸脯上的羽毛，三種羽毛呈現出明顯的黑、白、灰關係。我們在描繪的時候如果拿捏不定，可以先用輕一點的筆觸畫出一個比較虛的面，如 A 圖所示，然後再深入整體去刻畫如 B 圖所示，即從整體著手，細節調整，整體統合。

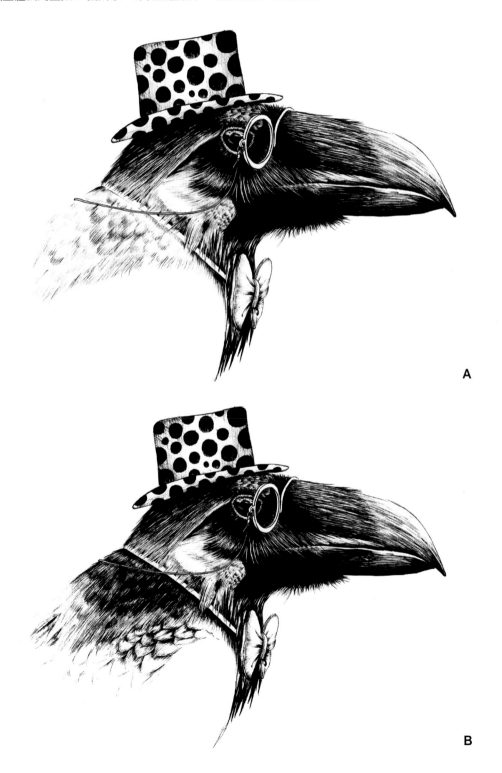

A

B

Step 10　羽毛的刻畫

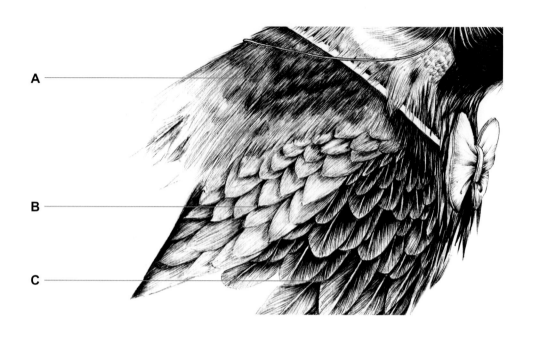

將整個身體部分的羽毛分為 A、B、C 三大塊，A 相對於 B 和 C 來說更加柔軟，所以在畫的過程中要注意不同的用線方式。

A 和 B 部分的銜接相對比較柔和，沒有過於清晰的分界線，因為過於清晰的分界線會破壞 A 部分的柔軟程度。

B 和 C 的分界線要清晰，因為它們有相對的硬度，過於柔和的分界線不利於質感的表現。

圖中羽毛的重疊關係，尤其是 B 和 C 的部分，該對比清晰的地方一定要清晰，否則畫面給人的視覺衝擊就會減弱，同時也達不到預想的效果。

A 和 B 部分的銜接

B 和 C 部分的銜接

Step 11　整體調整

對畫面進行整體調整，最終效果如下。

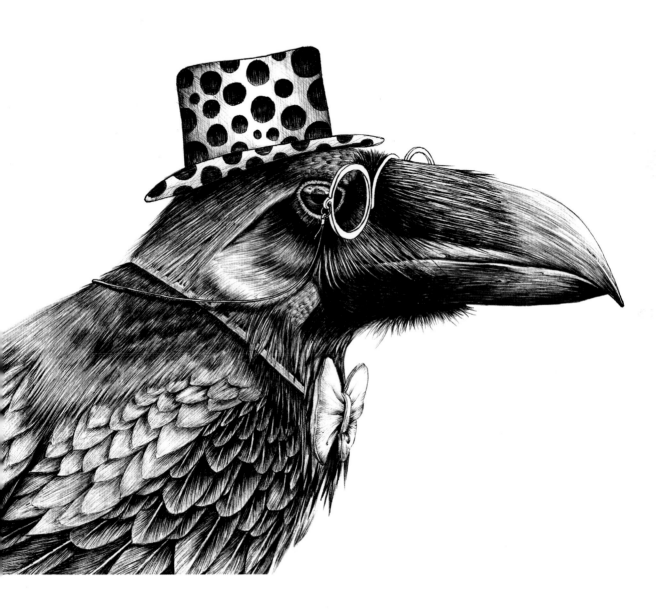

作品尺寸：350mm×265mm
使用工具：黑色圓珠筆、素描紙

4.5　佇立

這個案例有一些難度，因為我們不僅要掌握貓頭鷹先生身上的羽毛變化，還要掌握不同植物的質感表現。兩種質感有很大的區別，所以在繪製的過程中要不停地比較，尋找關係。

Step 01　定位

先用鉛筆簡單勾勒出貓頭鷹先生的位置。

定位時應該注意花草和貓頭鷹先生大小的比例，要分清誰是畫面的主體，後面的植物要與貓頭鷹先生區分開，否則後面的植物就喧賓奪主了。

構圖的過程中我們可以選擇試著使用平衡式的構圖方式，平衡式構圖給人以滿足的感覺，畫面結構完整，安排巧妙，強調視覺均衡。這種構圖方式可使畫面節奏感增強。

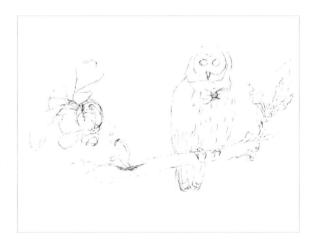

Step 02　頭部的刻畫

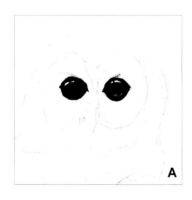
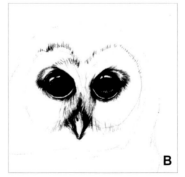
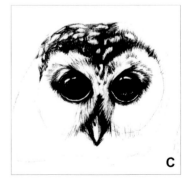

A：從貓頭鷹頭部顏色最深的眼睛處開始刻畫，以眼睛為出發點向眼睛周圍慢慢塑造。

眼睛是像玻璃一樣的水晶狀體，所以大家在處理眼睛時可把它當作玻璃的質感進行塑造。眼睛的高光邊緣要對比強烈且乾淨俐落。

B：貓頭鷹頭部的羽毛共分為兩層，首先是眼周的一層羽毛，它們整體比較短；接著是外層相對長一點的羽毛。我們刻畫時要注意區分兩層羽毛的關係。

畫完眼睛後再畫出眼睛周圍的睫毛。用一些比較輕柔，比較短的線條把外層和內層羽毛的相差厚度畫出來。厚度畫出來的同時，外層羽毛的內輪廓也就出來了。

C：外層羽毛的顏色相對內層而言比較豐富，我們可以用線條表現出整體的體積關係後再刻畫它的花紋。

在有露白的情況下表現體積感時，亮部可以盡量避開白色部分，但是暗面的白色並不是絕對的白色。暗部的白色與亮部的白色相比充其量就是亮灰而不是絕對的白，所以在刻畫暗部的白色時請不要吝嗇你的畫筆。

Step 03　胸脯羽毛的刻畫

通過之前的講解，我們可以耐心地把頭部的羽毛慢慢地刻畫出來。

需要注意的是，在這種長滿毛髮的動物身上，一般不會出現從頭到尾沒有變化的輪廓線。大多數都是用一些小的短線條表現外輪廓，或者有深淺虛實變化的線條來表現輪廓。這樣做也能表現出毛茸茸的質感。

畫這張畫的時候我其實挺開心的，因為能把很多不同的元素組合起來使整個畫面富有節奏感，與此同時也是對我的一個考驗。

畫完頭部的羽毛之後可以給貓頭鷹先生畫上領結，在刻畫領結的陰影時不能用線圈起外輪廓然後填色，依舊要用一些短的線條畫出外輪廓然後再一層層地上色。

接著刻畫胸上的羽毛，胸部的羽毛和頭上的羽毛質感接近，可是依然要注意羽毛的方向。因為胸上的羽毛有斑駁的花紋，所以在刻畫時要注意花紋與形體之間的關係。花紋的深淺是根據身體的轉折而變化的。

Step 04　羽毛的特點

A

B

C

A：頭部的羽毛用一些短線條去表現，需要注意的是內層和外層的層次關係。可以用一些「挑」的方式去表現臉部羽毛的質感。

B：胸部的羽毛可以用一些比較長的線條去表現，線條要兩頭輕中間重，這樣一是方便銜接，二是會使羽毛看起來比較柔軟。

C：翅膀上和尾巴上的羽毛一般是它們身上最硬的羽毛。這些羽毛可以用比較實的線條去刻畫，羽毛上的留白可以不添加灰色調，完全的留白。因為這些羽毛相對頭部和身體上的羽毛有一定光澤，所以看起來比較亮，每片羽毛的體積關係是在大體積關係下的獨立的小體積關係，而不是成區域的關係。

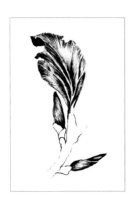

Step 05　植物的刻畫 1

　　在樹幹與花草的表現上選擇用簡單的線條把樹幹勾勒出來，這樣可以很好地把樹幹和花草區分開，更能夠突出花草的形體。

　　當畫這些葉子時，為了表現這些葉子的質感，需要根據葉子葉脈的走向去表現這些葉子。

　　先用一些較輕的線條去勾勒出葉子的外輪廓，然後進行葉面的描繪，描繪時要注意葉脈部分的留白。

Step 06　植物的刻畫 2

　　在刻畫過程中線與線之間的疏密關係要保持一致。距離太大會顯得顏色較淺，距離緊湊顏色也會加深。具體的疏密關係要根據畫面的需要去調整。

　　在圖中可以看到前後兩片葉子重疊，因為有陰影所以會把線排列得很緊湊，而在葉脈的部分排列得則比較疏鬆。畫面上不僅形成了深色與淺色的對比關係，同時也有線條的疏密對比關係。

　　這樣就使整個畫面的對比關係更豐富，畫面也更有節奏感。

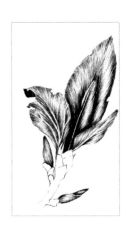

Step 07　植物的刻畫 3

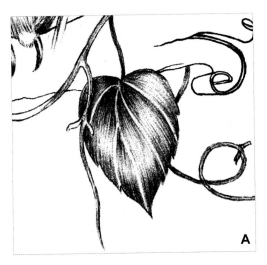

A：就整個葉子的形體變化來說，葉子是一個由低到凸起再到垂下的一個過程。因此，在刻畫時應該注意這個面的變化，在上升面和下降面可以把線條排列得比較密集，而在突出的部分則可以把線條排列得相對稀疏一些。

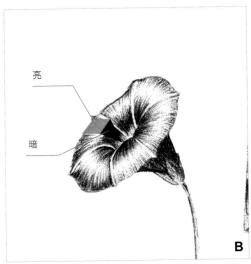

亮

暗

B：我們在畫花朵時應該注意花朵的透視關係，首先可以把花朵上的經脈留白，然後開始上色，左圖中標示出了花朵的轉折關係，也希望能夠便於大家的理解。

C：圖中花苞的刻畫最重要的就是層層包疊的關係表現，其實花瓣的畫法是植物的畫法一致的，不同的是需要注意的點變多了。首先是各個花瓣單獨的明暗關係，其次是花瓣之間相重疊時產生的關係，如陰影，或者為了襯托整體人為地加深和減弱。這朵花刻畫時一定要注意整體的協調。

Step 08　最終效果

最終效果如下。

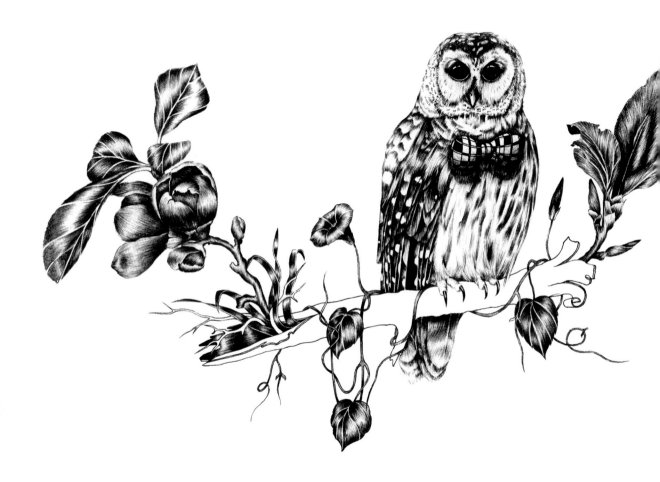

作品尺寸：380mm×265mm
使用工具：素描紙、圓珠筆

4.6 專注的小猴子

Step 01 定位

　　定位時需要注意小猴子身體的部分和頭扭轉的方向，對於背景部分可以先不管，先把前面的主體物畫好，背景隨著我們畫面的深入再添加進去。

　　為了表現小猴子專注的神態，所以將小猴子腳下換成藤蔓使小猴子專注於平衡。

分享

這個案例使用的是十字交叉型的構圖方式，這種構圖方式能夠很輕鬆地把視覺中心集中在小猴子的身上。在平時的繪畫過程中如果也想達到這種效果，可以嘗試一下這種構圖方式。

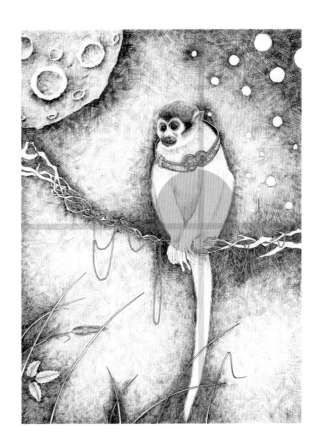

Step 02　頭部的刻畫

　　如果從正面看猴子的面孔對稱是左右的，但是牠頭部有點微側，所以大家在表達的時候一定要強調近大遠小以及透視關係。

　　我比較喜歡從眼睛開始著手塑造，大家可以根據自己的習慣來選擇。圖中被標記的 A 處離我們比較近，可以用比較肯定的線條去表達牠頭部的結構，B 處距離遠,處理時不用強調這部分的輪廓線，可用曲線代表繪畫時用筆的走向。

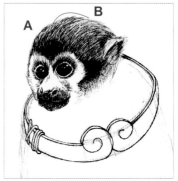

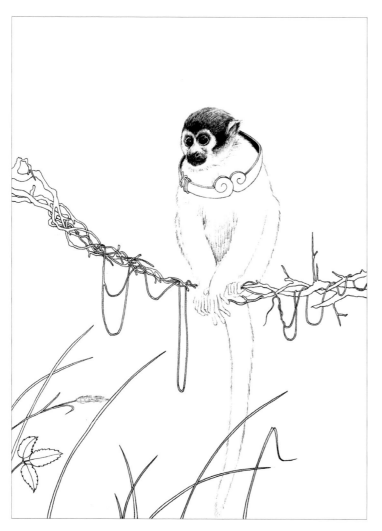

Step 03　形體的整理

　　用短線條勾勒小猴子身體的外輪廓，小猴子的毛髮比較蓬鬆，不宜用長線條表達；用長線條勾勒藤蔓以及其他植物。注意藤蔓之間的穿插關係，用筆一定要乾淨俐落。

Step 04 背景的添加

當形體描繪好之後就可以畫背景了，因為整張畫我是想以對比形式去表現，所以畫的時候對小猴子的用筆相對就要少一點。最後可以根據整體的畫面效果去表現。

刻畫時要注意背景的用線，各個方向的線條要均勻。

刻畫背景時要注意強弱虛實，用線均勻。注意背景與主體物銜接的區別，背景與毛髮以及背景與藤蔓的銜接處給人的感覺是不一樣的。

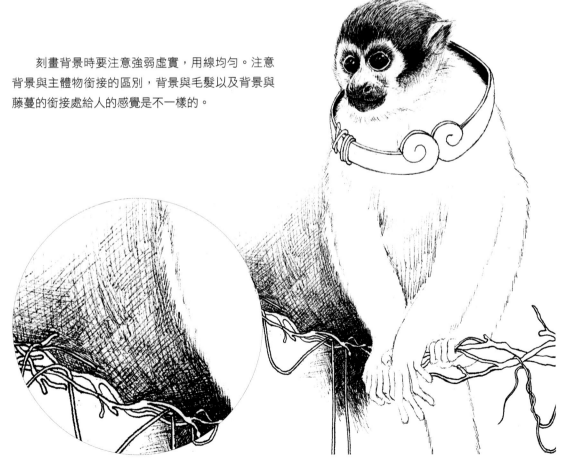

Step 05　背景的對比關係

刻畫的時候要注意背景的對比關係。背景的作用是襯托主體物，所以要根據主體物的遠近、虛實的變化而變化。

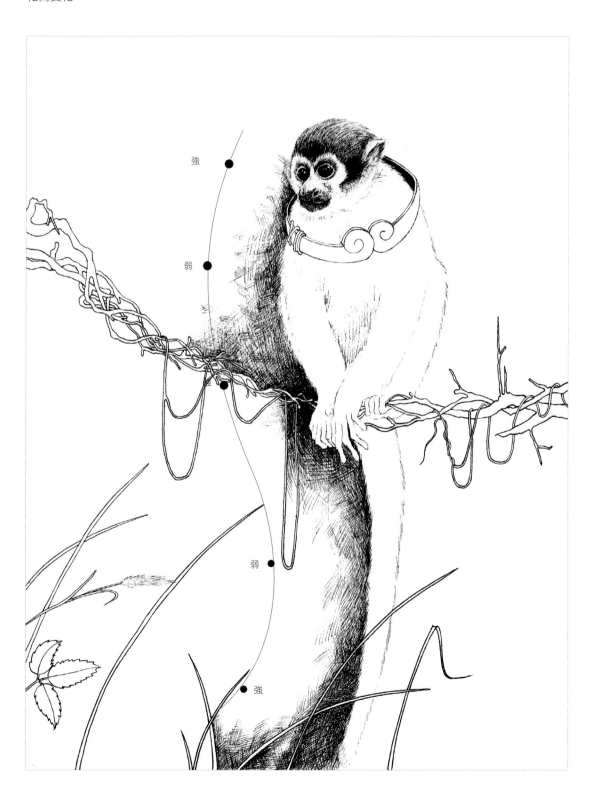

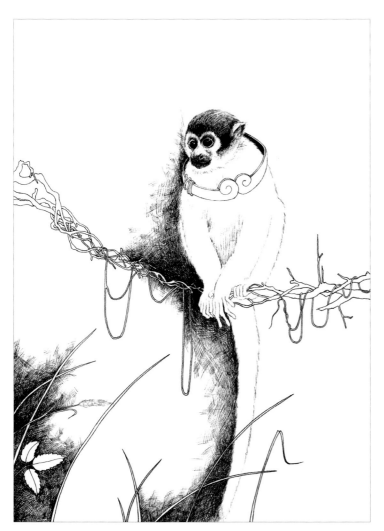

Step 06 　細節的刻畫

　　強調完背景的明暗對比變化，可以把側邊的植物背景也給加上來，注意植物的留白和虛實對比。

　　同時也可以把小猴子身上的一些線條加強一下，增加猴子的體積感。

分享
植物的外輪廓線很流暢俐落，它們與猴子的外輪廓的複雜和不連續有很大的區別。因為筆跡擦不掉，所以在處理背景和植物外輪廓時用筆一定要仔細。以後大家處理類似關係的時候就會很有把握了。

Step 07　整體的對比

　　小猴子畫到這個時候周圍的背景就已經處理得差不多了。現在應該回到整體關係上，觀察黑、白、灰的關係，並做進一步調整。繼續添加小猴子周圍的背景，注意背景虛實變化的處理。此時開始刻畫小猴子脖子上的項圈。

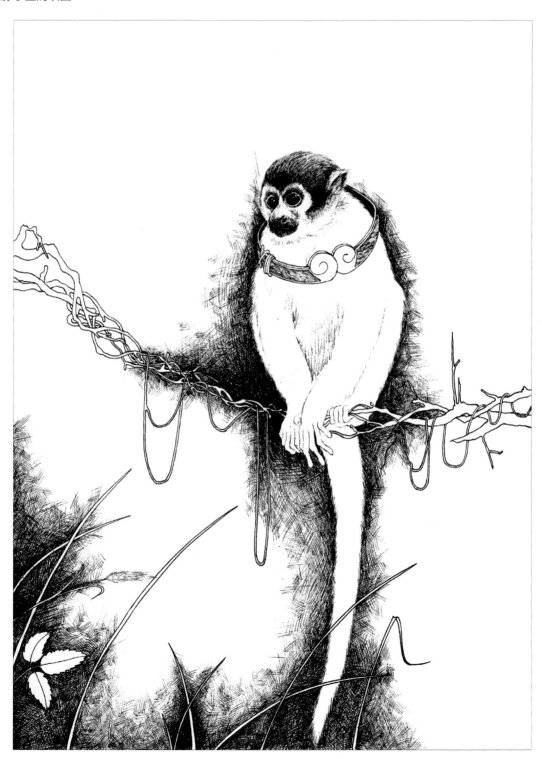

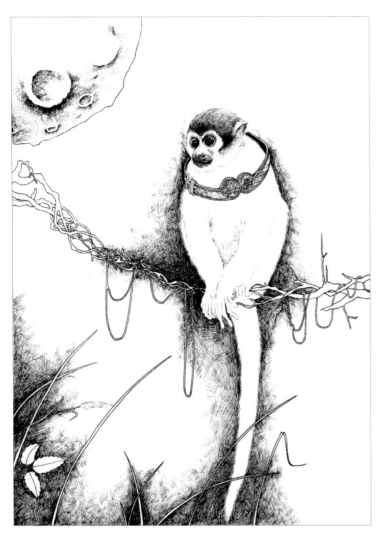

Step 08　細節的調整

在背景部分基本完成後，我們可以添加一些細節，如小猴子的項圈。

刻畫時要注意它們的黑、白、灰關係。在黑、白、灰關係上，小猴子就如白色部分，項圈是灰色部分，邊緣接觸背景是黑色部分，所以在畫的過程中一定要注意這三者之間的協調。

Step 09　其他背景的刻畫

畫完與小猴子接觸的部分後刻畫其他的背景畫面。本幅畫中在畫面的左上角添加了一個月亮。

在刻畫的過程中依舊是先從離自己近的地方畫起。可以挑選幾個凹洞具體的描繪，遠一點的凹洞可以相對表現得弱一些，這樣也方便展現月亮的形體。

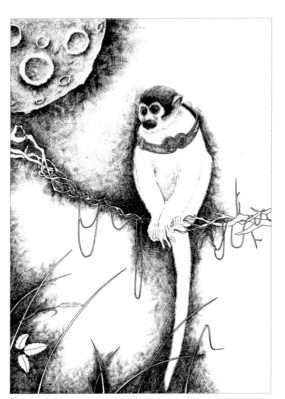

Step 10　背景的添加

　　把月亮及其周圍的環境處理完後，在畫面的右上方加一系列大小不一、類似星星一樣的小星球來保持整個畫面的視覺平衡。

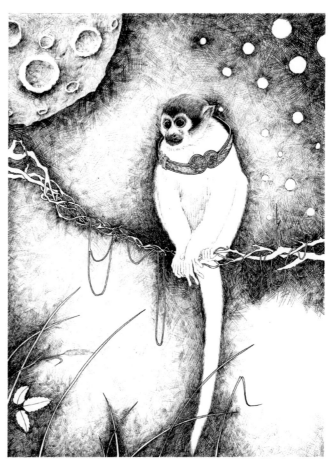

Step 11　整體背景的調整

　　一個好的背景不僅可以襯托出畫面的主體物，還應該可以把畫面的整個氛圍都烘托出來。背景通過自身的虛實對比以及與主體物的對比來進行襯托。背景添加到這個程度時整個畫面的整體感覺就出來了，即小猴子在一個寂靜的夜裡很專注地矗立在藤蔓上。

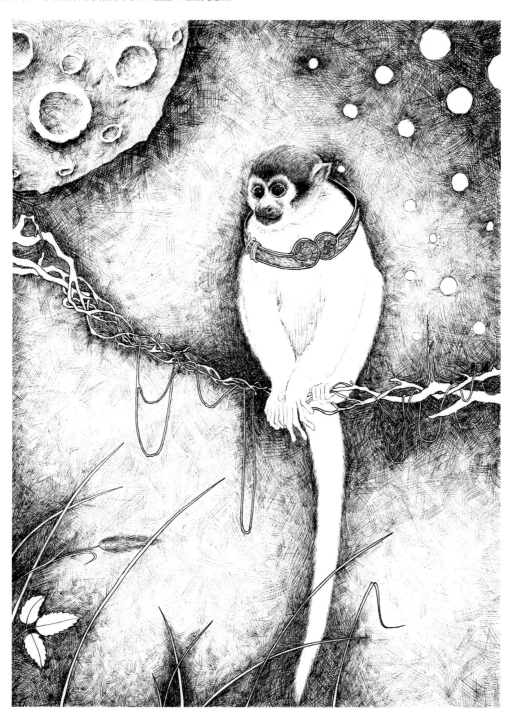

作品尺寸：201mm×297mm
使用工具：黑色針筆、素描紙

4.7　蝸牛家園

　　這個作品是因為有一天老媽給我打電話，說早上買菜時看見一隻大蝸牛背著小蝸牛，感覺很溫馨，由此而來的靈感讓我完成了這幅作品。蝸牛媽媽背著自己的孩子在雨後的樹葉上行走，孩子調皮地在殼上爬上爬下。

　　這個作品應該注意的是蝸牛的殼，殼上一圈圈的螺紋使其產生了豐富的明暗對比，其次就是那些水珠，怎樣表現出水珠晶瑩剔透的感覺很重要。

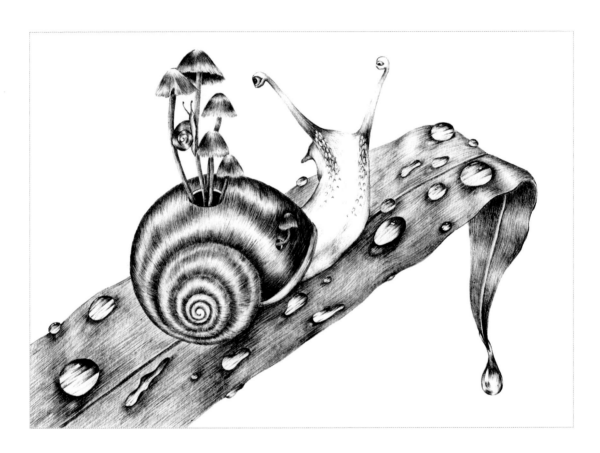

分享

蝸牛家園可以試著使用對角線式的構圖。對角線式構圖是最基本的經典構圖方式之一，把主題安排在對角線上，能有效利用畫面對角線的長度。同時，也能使配角與主體發生直接關係，富於動感、畫面活潑、容易產生線條的凝聚力量，吸引人的視線，達到突出主體的效果。

Step 01　蘑菇的刻畫

　　先用鉛筆勾勒出整個畫面的形體,然後開始整個繪畫過程。首先畫的是蝸牛背上的小蘑菇,畫的時候要注意蘑菇前後的明暗對比,線條方向要一致,力道也要協調好,收尾的時候力道要減輕。

　　接著把蘑菇的莖也畫出來,畫的時候要注意莖的體積感。

　　然後可以把其他幾個小蘑菇也畫上去。畫的時候要注意蘑菇之間的對比關係以及主次關係,如蘑菇 A 就要比蘑菇 B 和蘑菇 C 對比強烈一些。

　　接著刻畫蘑菇上的蝸牛,這個蝸牛是小蝸牛,小蝸牛比較調皮地爬在蘑菇的莖上,蝸牛在的位置會產生陰影。這是在畫蘑菇的莖時要注意的細節。

　　關於小蝸牛的殼可以跟著旋轉的角度去排列線條,每一次的黑色與白色要適當地錯開才會產生體積感。

Step 02 　殼的刻畫

　　畫殼的時候要考慮光源的方向，這樣才能更好地掌握殼的明暗關係。不用著急整體地把殼的全部明暗關係給表現出來，可以先從最外圈開始表現。

　　要注意殼的體積關係，尤其是每一層的轉折關係，為了方便大家理解我們在圖中標出了殼每一層之間的轉折關係。同時，畫的時候還要注意面的轉折關係。

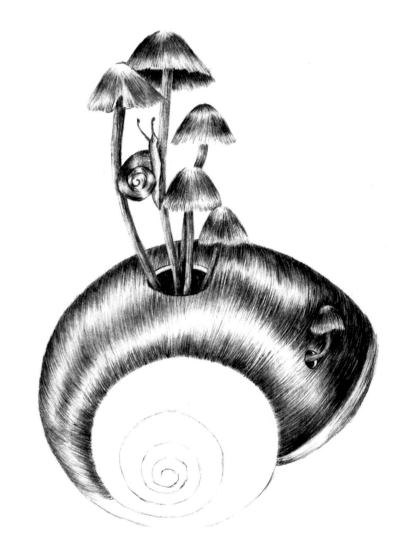

Step 03　殼的深入刻畫

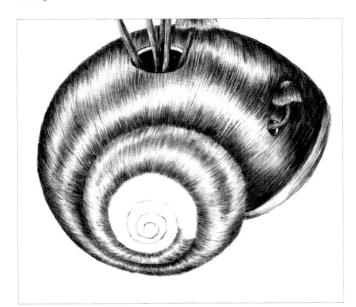

我們可以一圈一圈地去畫，當確定其中一圈的明暗關係後，其他圈的明暗關係也可以以第一圈的關係為參考。這樣畫出來的蝸牛殼部分就不會出現大關係不夠統一的現象了。

畫的過程中要注意用筆的方向，蝸牛殼的每一層都可以看成一個彎曲的圓柱體，在用筆的時候要盡量順著它的結構來排線，這樣畫出來的效果更能體現體積感。

亮 ———

暗 ———

亮 ———

暗 ———

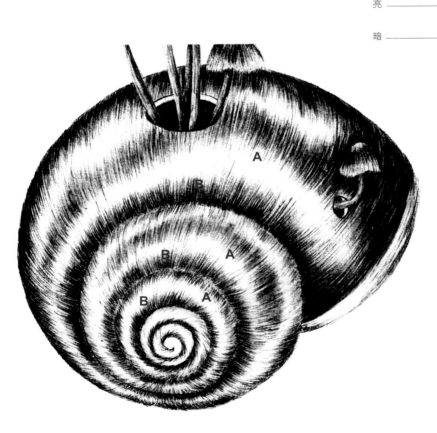

上圖標示出了每一層的亮面與暗面。左圖中 A 的部分為蝸牛殼的亮部，B 的部分為每一層的暗部。

對比一下會發現，外層的 A 與 B 的對比要比內層的強烈，每一層之間 A 和 B 的對比也是有區別的，最外層 B 區就要比內層 B 區深一些。

所以在畫的時候要注意到每一層之間這些細小的差別。

Step 04　頭部的刻畫

　　先把觸角畫出來，畫觸角的時候要順著觸角的結構去排線，在觸角的根部用筆增多，顯得根部很粗壯。觸角的頂端很靈活，有一定的形體表現，如果根部畫得比較淺則會出現頭重腳輕的現象。

　　身子部分的色調要和殼部分的色調有明顯的區分，身子部分的顏色就比殼的顏色淺一些，所以在畫的過程中應該相對減少身子上的色調。雖然色調減少了，但是體積感可不能不表現出來。因此依然要注意體積感的表現。

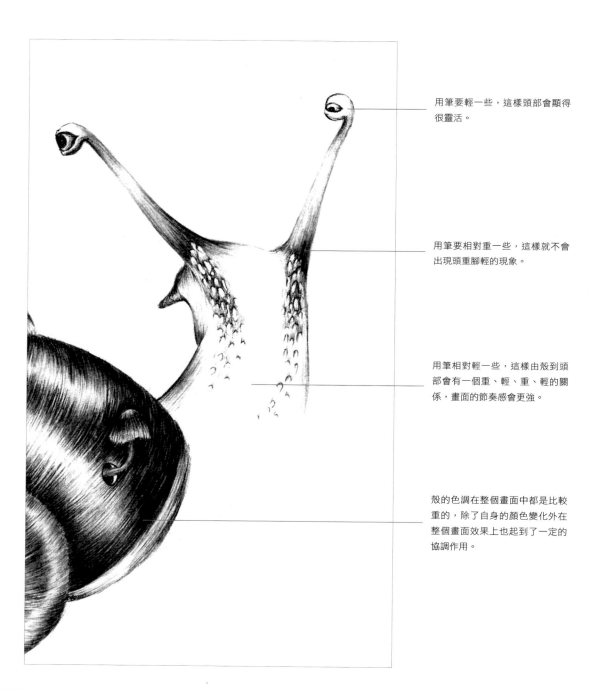

用筆要輕一些，這樣頭部會顯得很靈活。

用筆要相對重一些，這樣就不會出現頭重腳輕的現象。

用筆相對輕一些，這樣由殼到頭部會有一個重、輕、重、輕的關係，畫面的節奏感會更強。

殼的色調在整個畫面中都是比較重的，除了自身的顏色變化外在整個畫面效果上也起到了一定的協調作用。

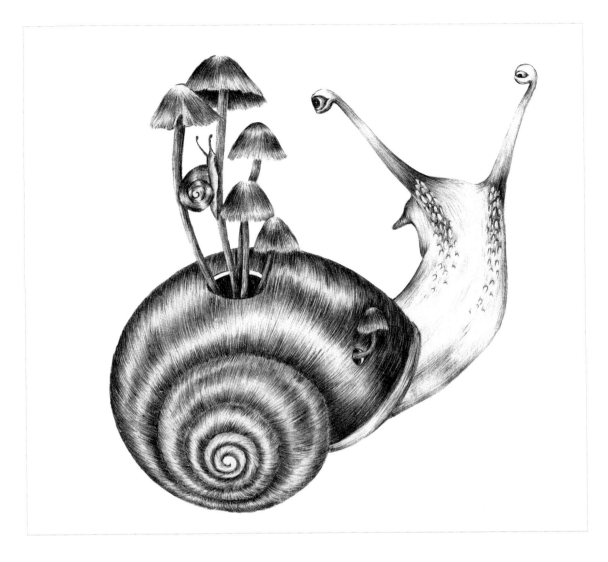

Step 05　銜接處的刻畫

　　殼與脖子銜接的部分很重要，蝸牛的殼會給脖子一個陰影，其次脖子本身由於身體變化也會產生相應的明暗變化。這兩個部分都是應該注意的。

　　在整體關係上，蝸牛身上的斑點應該統一在身體整體的黑、白、灰關係上，不能過於突兀。

　　在頭和身子扭曲處的銜接也要根據蝸牛的動態和形體結構透視安排線段。這樣才會顯得自然生動。

Step 06　水珠的刻畫

　　在整個畫面上還有一部分很吸引我們眼光的就是畫中的水珠了。畫中的水珠晶瑩剔透很是漂亮,那麼它們到底是怎麼表現出來的呢?

　　在畫中水珠一共有三種形式,第一種是水珠全部都在葉面上,第二種是有一半水珠在葉面上,第三種是全部在外面。

　　這種類型的水珠由於水珠整體全部在葉面上,因此相對比較好表現,顧慮不用那麼多,我們除了要表現出水珠的體積關係以外,其他部分根據背景如實地表現出來即可。

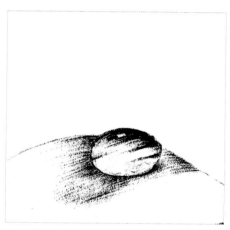

　　這種一半在外面一半在葉子上面的水珠要考慮的因素相對就比整體在外面或整體在葉面上的水珠要多一些。我們除了要注意整個水珠的體積關係,還要注意水珠中葉子的邊緣線的造形和葉子與背景的區別。

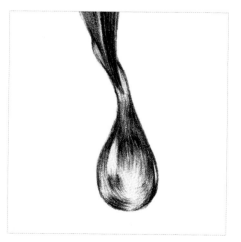

　　這類的水珠和第一種水珠類似。需要注意的關係沒有那麼多,由於背景是空白的,所以掌握好水珠的體積關係即可。

Step 07　水珠的具體刻畫

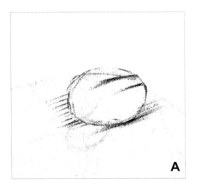

A：首先勾畫出水珠的外形，以及水珠在葉子上的一個陰影。在畫水珠的時候可以把下面葉子部分的主要葉脈在水珠下勾勒出來。水珠其實就相當於一個放大鏡，水珠下面的事物會透過水珠放大這是我們在畫的過程中應該注意的。如果感興趣的朋友以後有機會畫到下面有東西的水珠時，就要注意形體彼此的造形。

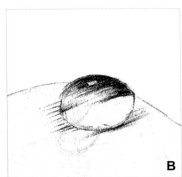

B：水珠的晶瑩剔透是與物體本身的明暗對比有反差形成的，所以水珠跟普通不透明的球體的明暗關係是相反的。由於背景是空白的，所以注意到樹葉的邊緣線的造形就可以了，我們可以把原本應該白的部分的背景畫黑，過程中要注意葉子邊緣的造形。

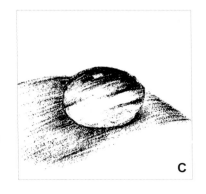

C：畫的過程中由於水珠是透明的，因此即使它對光源有折射但還是會透下來一些光，所以我們的陰影不是一片黑色，而在中間的部分由於有光的投射相對有其他物體的陰影會亮一些。

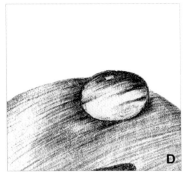

D：在畫的過程中也不能忘記葉子周圍環境的刻畫。相對於水珠的色調也應該畫出與之相呼應的環境色。同時畫才不會造成物體的孤立，畫面的整體感才會更協調。

分享

其實水珠就像一面小鏡子，當我們拿手電筒的光直射到鏡子時，由於鏡子的反光我們看到的鏡子不是亮的而是黑的，所以水珠的明暗關係跟普通物體的明暗關係是相反的。

Step 08　葉子的刻畫

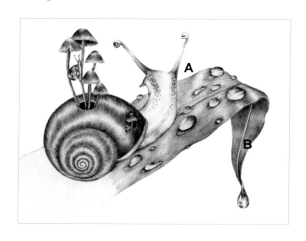

葉子的具體畫法可以參考 4、5 節的介紹。在這裡應該注意的是葉子的正面和背面的對比關係，圖中 A 屬於葉子的正面，是受光面，B 屬於葉子的背面，是背光面。所以在畫的時候要注意兩者明暗關係的對比。

Step 09　整體關係調整

畫到這裡整個畫面就完整了，接下來要檢查整個畫面的對比關係。蝸牛殼那種光滑結實的質感還沒有表現出來，我們可以適當把一些形體的暗部加深，使畫面更完整，層次更清晰一些。

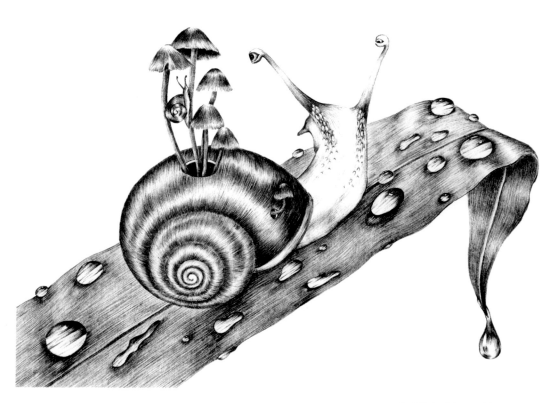

作品尺寸：210mm×297mm
使用工具：圓珠筆、素描紙

第 5 章
綜合表現

5.1 龐克裝扮

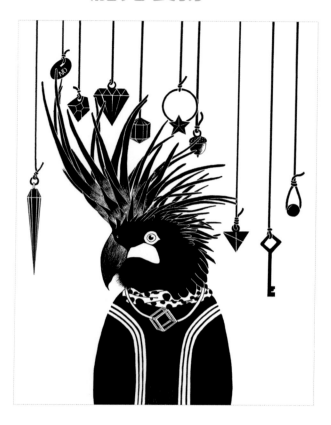

面

面是線的連續移動軌跡而形成的。面有長度和寬度，沒有厚度。直線平行移動形成長方形；直線旋轉移動形成圓形；自由直線移動構成有機形；直線和弧線結合運動則形成不規則的形。

面有規則面和不規則面之分。圓形和正方形是最典型的規則面。自由面的外形較複雜，無規則可循。面的形態是多樣的，不同形態的面在視覺上有不同的作用和特徵。規則面有簡潔、明瞭、安定和秩序的感覺；自由面具有柔軟、輕鬆、生動的感覺。

Step 01 案例分析

這是一隻很帥氣的鸚鵡先生，有著很酷的造型以及很前衛的裝扮。鸚鵡先生帶著方巾和項鏈，羽毛打著髮蠟。在畫的時候要注意頭部羽毛的層次感，以及畫面整體的疏密關係。

Step 02 定位

先用鉛筆勾勒出鸚鵡的大致形體，畫的時候應該注意鸚鵡頭部羽毛豎起來之後產生的弧線。弧線要飽滿，這樣才好看，才會顯得精神。我們用弧線A在圖中表示出來。

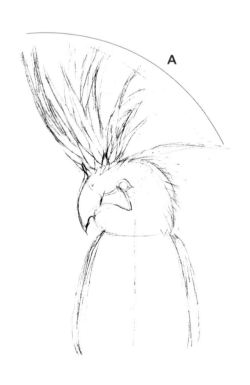

Step 03　頭部形體調整

　　把頭部羽毛的大致位置定下來後我們可以相應地畫出鸚鵡先生身上的一些配飾。尤其的脖子上的項鏈，要注意它的結構關係和枝幹的穿插關係。整體大致定好之後我們開始把頭部的羽毛整理一下分清前後主次關係，對於關係明確了的羽毛可以用中性筆勾出外輪廓。

畫的時候要很小心，除了每一根羽毛各自的生長方向外，還有一個整體的生長方向。羽毛與羽毛交錯的地方要注意留白，那是我們描繪之後的線條的表現。

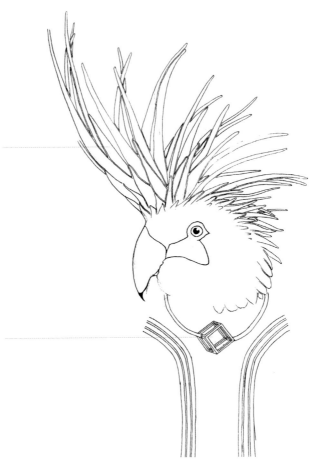

脖子上的六面體沒有面，只有這個形體的結構支柱。畫的時候要注意我們看到的每個支柱的每個面，以及它們相互銜接的關係和透視關係。

Step 04　頭部的刻畫

先把羽毛末端畫成黑色，畫的時候可以從中間往兩邊上色。避免把顏色塗到外面，給畫面的整體造成不必要的影響，在接近頭部的地方可以用短的線條畫出羽毛的紋理。一方面起到漸層的作用，另一方面可以把羽毛的前後關係區分開。

把其他的羽毛畫完整，比較大的羽毛根部我們可以選擇適當的留白，這樣也能區分它們和次一級的羽毛的關係。

頭部和頭頂的髮型羽毛用一圈小的羽毛分離開，把頭部填成黑色，可以與羽毛的根部形成對比。在畫的過程中要注意鸚鵡鼻子和臉部以及眼周的留白部分。

對於鸚鵡先生的嘴同樣採取畫羽毛的方式，這樣可以增加嘴的體積感，也能夠使畫面層次更豐富。

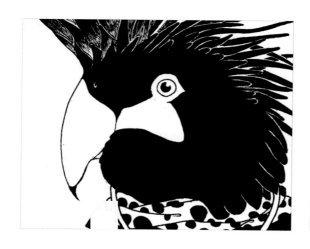
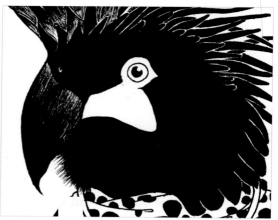

Step 05　身體的刻畫

關於鸚鵡先生身體的刻畫，首先把鸚鵡先生的飾品畫出來，畫的時候要注意項鍊和方巾的前後關係。這裡我們把方巾畫成白底帶圓圈的樣子，如果說鸚鵡先生身體和臉部是整個畫面的黑色區域，頭髮和嘴部是灰色區域，那麼飾品和衣服的裝飾線就是畫面的白色區域。

接著把畫面其他的部分畫上顏色，使畫面更完整。

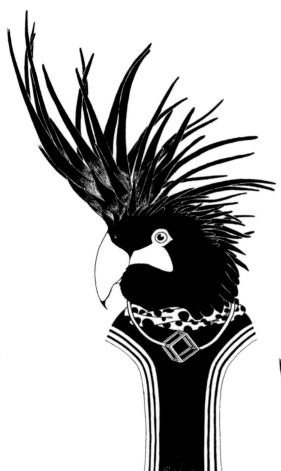

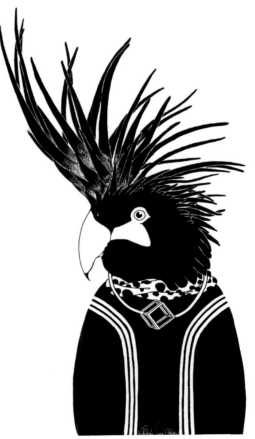

分 享
我們畫畫的時候更應該注重的是一種心情，而不是具體要畫什麼，這裡僅僅是以這些案例為例子跟大家分享我在繪畫過程中應用的一些技法。大家也可以根據自己的喜好改變畫面上的一些事物。

Step 06　細節的處理

初步完成繪畫後，為了讓鸚鵡先生更生動，可以添加一些細節，如在鸚鵡先生的嘴下面，可以添加一些細小的絨毛，使鸚鵡先生的形象更飽滿、生動。

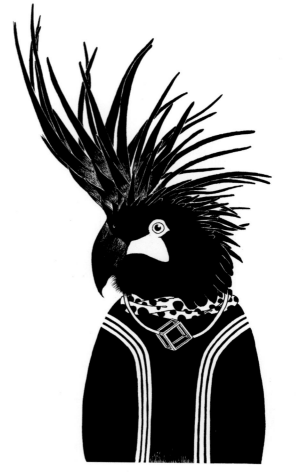

Step 07　背景的添加

最後來添加背景的飾品。大家可以根據自己的喜好添加，這裡我添加了一些鑽石、鑰匙、撥片和手鏈之類的裝飾品。

在畫的時候要注意繩子和物體連接處的刻畫，繩子打結的地方要注意留白，這樣才能表現出繩結的結構穿插關係，不要一股腦地全部塗黑。

有些背景可以適當地畫出面的轉折關係，這樣能使整個畫面更豐富，節奏也更輕快。

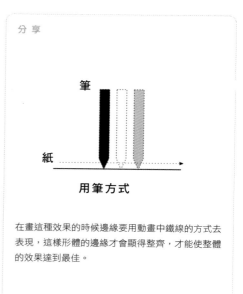

分享

筆

紙

用筆方式

在畫這種效果的時候邊緣要用動畫中鐵線的方式去表現，這樣形體的邊緣才會顯得整齊，才能使整體的效果達到最佳。

Step 08　最終效果

添加背景後最終效果如下。

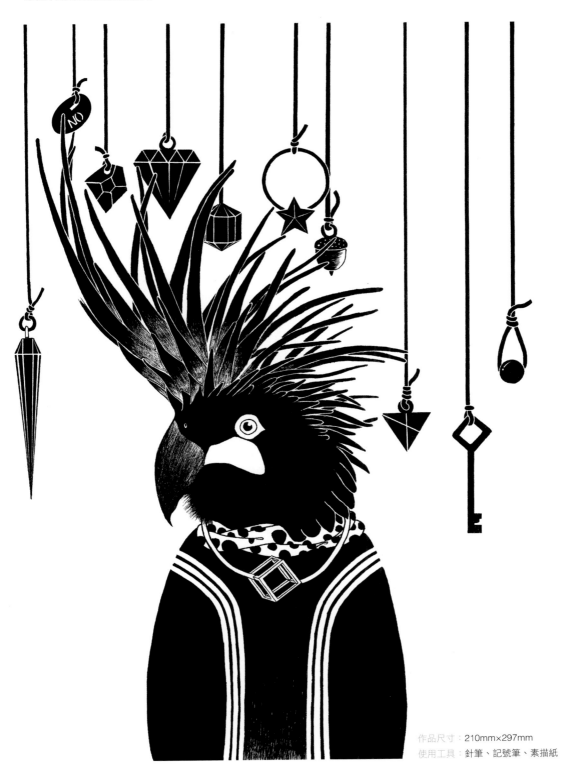

作品尺寸：210mm×297mm
使用工具：針筆、記號筆、素描紙

5.2 　心生蓮

　　作為一個設計師最怕的就是沒有靈感，但有時候靈感來了猶如泉水一樣攔也攔不住。如果靈感是一棵樹，那麼這棵樹的樣子漂亮與否和你的思考息息相關。如果每次思考樹都會成長，那麼這棵樹一定會很漂亮。

　　突然想起頭上有「樹」的小鹿，於是小鹿替我長出這棵靈感之樹。

　　這張畫主要運用的是面的表現。面的表現相對點與線的表現更簡單一些。最主要除了形體的掌握以外就是畫面整體黑、白、灰的關係了。

Step 01　定位

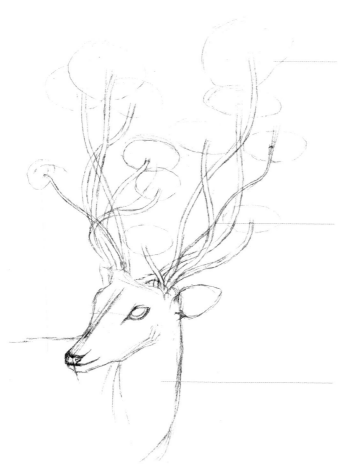

葉片的定位可以先用一些相對較虛的輪廓代替，具體的形態可以根據最後的整理再用鉛筆勾勒出來。

這裡我們捨去了小鹿的犄角，用靈感之樹來代替。在定位時要注意每個枝蔓相互交錯的重疊關係。不要因為慌亂而把穿插關係畫錯了。

在畫小鹿的頭部時要注意頭在扭轉的過程中脖子的動態線。以及頭部扭轉時產生的透視關係的變化。

分享

其實在繪畫的時候沒必要顧慮得太多，有很多好的作品都是在突發奇想的條件下創作出來的。過多的考慮畫面符不符合現實，最後思維只能被現實侷限。在插畫的世界裡沒有表現不出來的，只有我們想不到的。

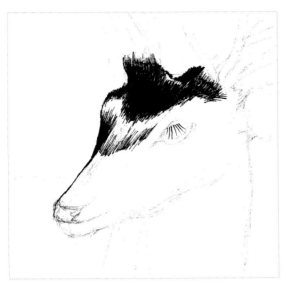

Step 02　頭部的刻畫

先從接近枝蔓的頭頂畫起，注意頭上的毛髮與枝蔓交接的地方，那裡有一些細小的毛髮，所以在畫的過程中可以用一些短線條去表現頭部和枝蔓交接處的參差不齊。

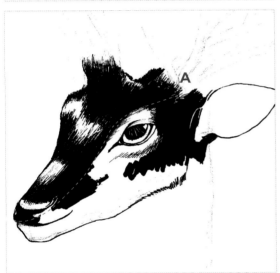

畫完頭頂的毛髮後繼續畫臉上的毛髮。雖然很多都是直接用黑色表現，但是為了表現畫面的體積感還是要選擇適當的留白。

具體的留白，要根據形體的轉折關係去分析，小鹿的頭頂和兩側的臉明顯的轉折位置就是以眉弓處開始到上嘴唇最後在鼻尖結束，所以在分界線上選擇相應的留白。頭頂因受到光源的影響也可以適當留白。

圖中用線段 A 表示出小鹿臉部和頭頂的轉折線。

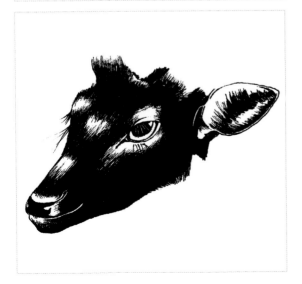

根據上面的提示把小鹿頭部的關係描繪完整。但是在留白的同時要記得留白的部位也是有毛髮生長的，所以應該用一些相對較輕的線去給亮部的留白上一些色調，表現出毛髮的層次和形體。

接著用同樣的方法把耳朵畫出來，要注意的是耳朵的高光處要和小鹿的腦袋區分開。

Step 03　身體的刻畫

　　開始畫小鹿的脖子，由於脖子的扭動會產生一些皺褶，所以畫脖子的關鍵就是掌握好這些皺褶的位置。

　　皺褶可以用留白的方式表現出來，在咽喉處，由於扭轉的原因，一些毛髮沒有依托而垂下來，所以在咽喉處可以適當地畫一些小的線條去表現那些毛髮，這樣也會顯得更真實。

　　身體的刻畫其實更為簡單，可以先用筆勾勒出小鹿身上的白點，畫斑點時要大小不一且不是一致的，這樣畫面才有節奏感。

　　只需要把剩下的部分描繪完整就行了，但是還是有要注意的，就是外輪廓線，由於周轉的脊椎會有所變化，所以外輪廓線也要注意。

Step 04 「角」的形體

用筆整理好之前凌亂的枝蔓，在勾邊的時候線條一定要流暢，盡量少停頓。 圖 A、B 表示左右枝蔓的穿插關係。

Step 05 葉子的形體

在畫枝蔓上的荷葉時應該注意葉子葉脈的留白，尤其是在葉片重疊部分的留白。在用中性筆整理形體之前，一定要用鉛筆把形定準了。

圖 A、B 分別是葉子不同重疊部分的表現，如果有拿不準的朋友也可以參考一下。

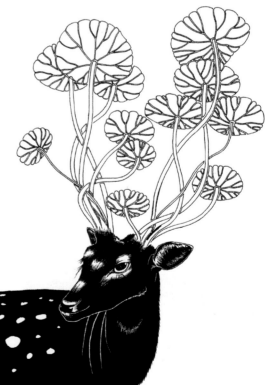

131

Step 06　枝蔓的上色

　　怎麼上色才會好看呢？最基本的是上色之後畫面要乾淨，邊緣沒有多餘的顏色溢出來。

　　邊緣的位置可以先留白，用粗一點的筆把大面積的顏色先畫上，然後再用細一點的筆從中間往邊緣畫。這樣就比較好控制顏色的描繪，不至於一下子用很粗的筆上色畫出界因而影響整個畫面的美感。

用和畫枝蔓一樣的方法畫出葉子部分。

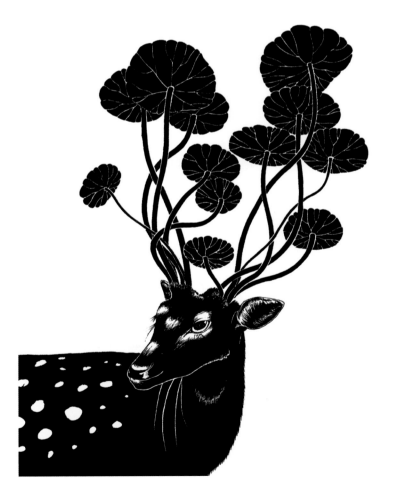

Step 07 畫面最後調整

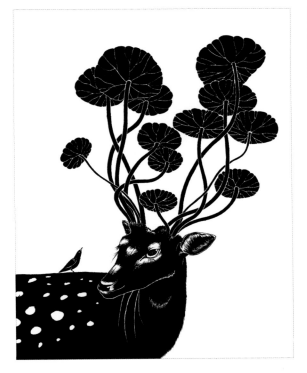 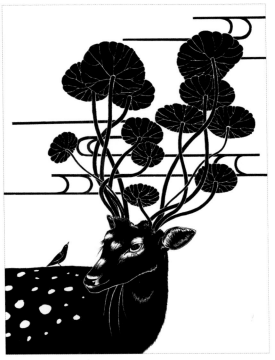

　　可以添加一些配飾來豐富畫面的層次感,如在小鹿背上添加一隻小鳥,只要把小鳥的外形勾勒出來,翅膀與身體的邊界線留白即可。

　　還可以在小鹿背後添加一些行雲流水般的裝飾線。為了使畫面更有空間感,可以把裝飾線用電腦處理一下。

分享

必要的時候適當地使用電腦,利用圖片處理軟體如
PS、Ai 和 Painter 等調整畫面效果。

Step 08　最終效果

把裝飾線的色調降到 70%，表現出空間感和主賓關係，完成後的效果如下圖所示。

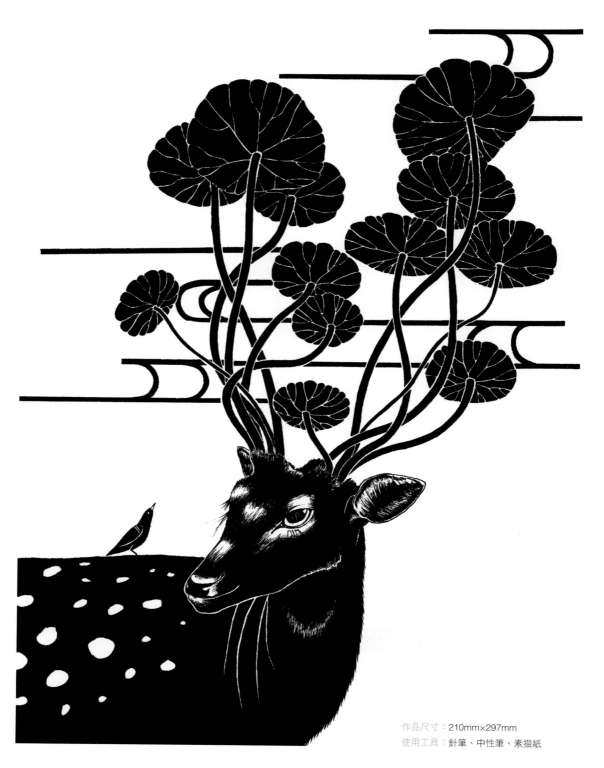

作品尺寸：210mm×297mm

使用工具：針筆、中性筆、素描紙

5.3　念想

Step 01　定位

　　首先用鉛筆勾畫出熊、小鳥和植物三者的關係。熊的鬍鬚可以先用留白的方法勾勒出邊緣線。

Step 02　小鳥的刻畫

　　面的描繪方式相比之前介紹的點和線的表現方式要容易得多。 在畫的過程中表示黑色部分的線條一般都用留白的方式。具體的刻畫過程分為以下幾個步驟。

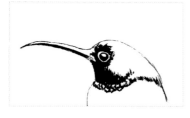

在小鳥的刻畫過程中，暗部可以直接用刻畫面的方式畫黑就行，但其難點在於亮部和中間色調在漸層的部分，這裡可以用一些細小的線條去表現灰面，在表現亮面時也可以加入一些斑點，一方面豐富畫面，另一方面也可以強化形體。

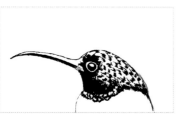

尾巴與翅膀的表現可以參考荷葉的刻畫方法，先勾出形體，然後把留白部分勾出，最後上色就好了。

身體上的暗部可以先直接塗黑，隨著體積關係的變化可以用一些短線條表現漸層。

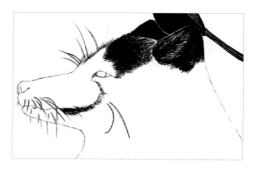

Step 03　腦袋的刻畫

　　這張畫的難點主要集中在頭部，在刻畫的時候需要好好把握嘴巴、額頭以及眼睛的明暗轉折關係。

　　光從前面打過來，所以在畫身體的時候要注意明暗的變化。可以從四周向中間開始描繪，由於中間受光的部分比較亮，所以四周要相對暗一些，用線也相對密集一些。線的疊加過程也是面的形成過程。

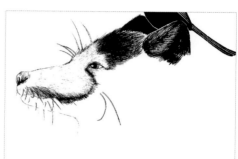

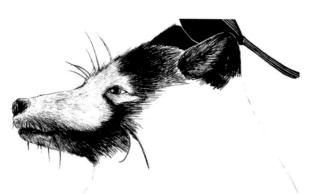

Step 04　身體的刻畫

　　先把脖子上的毛髮添加上去，因為從臉到脖子再到身體是一個從凸到凹再到凸的過程，所以脖子相比頭和身體要靠後面，因此顏色要相對比它們更深一些。毛髮的表現也相對於它們更弱一些。

　　身體部分毛髮相對於脖子部分的毛髮層次要更豐富。為了表現身體的體積轉折關係應該把兩邊和中間用線區分開。兩邊的線條相對疏鬆一些，中間的相對緊密一些。

　　畫完身體之後可以把生長植物的那個洞口的顏色塗黑。為了表現皮毛的厚度，需要把皮毛的厚度用留白的形式與洞內的黑色調形成鮮明的對比，使畫面的層次更加豐富。

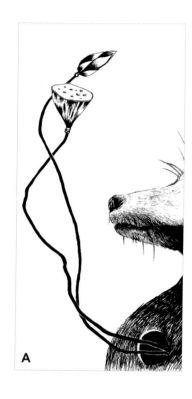

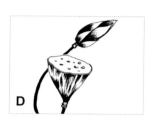

Step 05　植物細節刻畫

　　在圖中我們標示出了 A、B、C、D，這些是畫植物時應當注意的一些細節問題。植物從熊的身體裡穿出來，相互纏繞著向上生長，因此應該注意它們的前後關係和穿插的關係，如 B 和 C。

　　在花苞的刻畫上為了表現花苞的體積感，每個花瓣都有從上到下、從黑到白的漸層關係，這也是在畫的過程中應該注意的細節。

	B
A	C
	D

Step 06　最終效果

　　刻畫完細節後，畫面最終效果如下。

作品尺寸：210mm×297mm

使用工具：針筆、素描紙

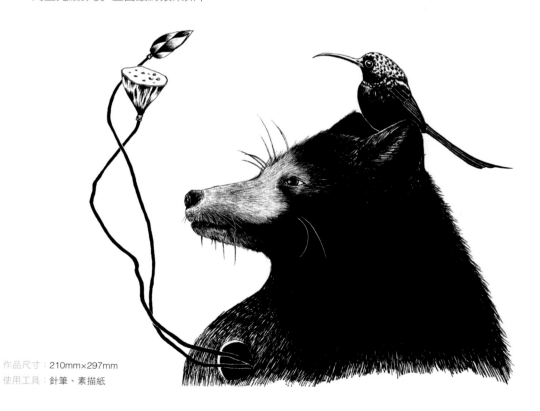

5.4　桃心葉中的孤傲者

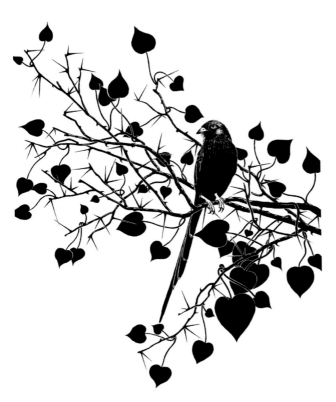

世間總有那麼些人，明明需要被愛，卻不給被愛機會，一副孤傲的姿態。如同畫中的小鳥，周圍的心形已經代表牠的需求，可是樹上除了有桃心葉，還長了刺，拒絕靠近。

Step 01　案例分析

在畫的過程中要注意小鳥的體積關係，只有把小鳥刻畫得豐富飽滿，小鳥才會從樹枝上突顯出來。

Step 02　定位

先把形體用簡單的線條勾勒出來。小鳥的身體部分可以用橢圓來表示，當確定好動態及位置的時候再把小鳥的細節部分刻畫出來。

在枝幹方面可以先表現出來一個具體的走向；關於葉子則可以根據最後畫面的關係來添加。

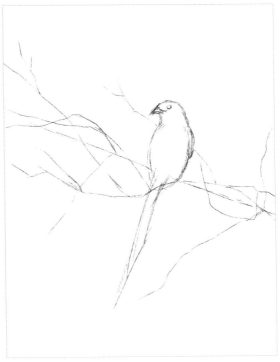

Step 03　小鳥的刻畫 1

　　為了使整個畫面顯得更豐富、更有層次感，所以在小鳥的刻畫上並沒有選擇塗成純黑色。看到的小鳥除了尾巴以外其他的黑色都是由於線條的疊加所形成的。在疊加的過程中會有一些留白，這些留白可以很好地表現出小鳥羽毛的蓬鬆度，因此會使小鳥的形體顯得更飽滿，並能夠與背景區分開。

　　從小鳥的眼睛和嘴巴開始畫。畫的過程中要注意小鳥眼睛周圍的留白部分，以及頭部和嘴巴的銜接處。為了使銜接顯得更自然，在頭部用筆要順著頭部的結構關係用線，交界線要乾淨俐落。嘴下面可以用挑的方式畫出一些羽毛。

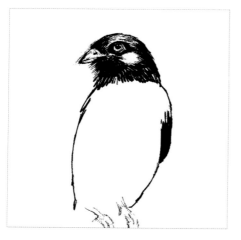

　　畫的時候要注意小鳥的神態，還有眼睛的高光留白和反光的部分，然後把小鳥頭部的其他羽毛描繪完整。小鳥頭部兩側有兩塊顏色較淺的羽毛，所以畫的時候要注意這兩個顏色的對比。最後，可以用筆勾出已經確定的小鳥的外形。

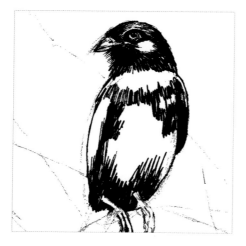

　　在畫小鳥身體的時候要注意明暗變化，個人習慣從暗部往亮部延伸的方式進行刻畫。此外大家還要注意小鳥左右兩個翅膀對比關係的處理。

Step 04　小鳥的刻畫 2

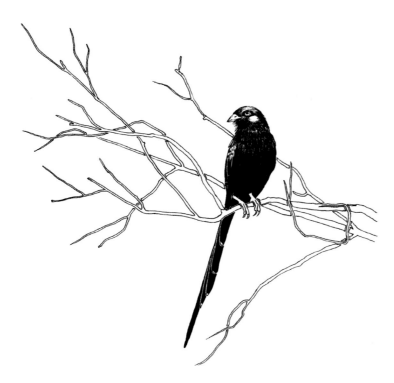

身體畫完之後還要根據明暗關係和體積關係進一步調整一下身體的主要色調。如胸脯和腹部，由於形體關係也有一定的明暗對比關係，而不是說上下一樣。

尾巴的表現用了平塗的方式去刻畫，用留白表現尾羽之間的層次和形狀。

Step 05　枝幹的刻畫

為了避免把顏色畫出輪廓線以外可以用比較粗的針筆或圓形筆尖的麥克筆從中間往兩邊描繪枝幹的顏色，較細的枝幹可以用細一點的針筆把中間的色調勾勒出來。此處應該注意的是不要急著一下子把所有色調都畫滿，因為枝幹要有一個體積關係的表現。

可以先把枝幹暗部的色調描繪完，枝幹的亮部可以先不畫，然後根據畫面的需要間斷性上色。如果一個枝幹從頭到尾亮部都是一樣的粗細黑白，那麼這個枝幹就表現得很生硬。現實中的枝幹每一段都會有粗細的變化以及凹紋之類的痕跡，所以可以間斷地描繪亮部的色調。這樣使枝幹亮部有一種斑駁的感覺，畫面節奏也會輕快許多，畫面層次也更豐富。

Step 06　樹葉的添加

　　在枝幹有轉折的地方加上一些長刺，使畫面更加豐富，然後開始添加葉子。

　　添加時可以圍繞著整個畫面的視覺中心去添加，遠一些的地方可以虛一些，相對少畫一些葉子。近處和視覺中心的葉子可以相對多一些變化層次也可以多一些。這樣也能很好地表現出畫面的空間感，使畫面整體的對比關係更完整、更強烈。

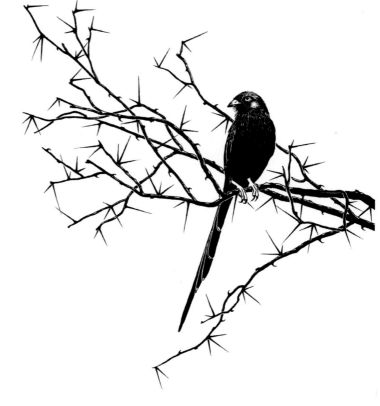

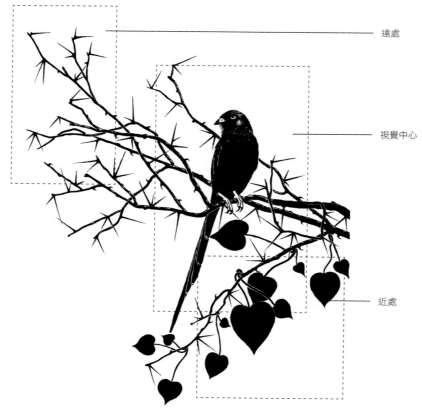

遠處

視覺中心

近處

Step 07　最終的效果

　　修改調整完的最終效果如下，前面葉子和後面葉子在數量、大小、疏密關係上都有明顯的對比以及一定的空間感。小鳥別於其他部分有著不同的表現手法，很好地把小鳥凸顯出來，是不是很漂亮呢？

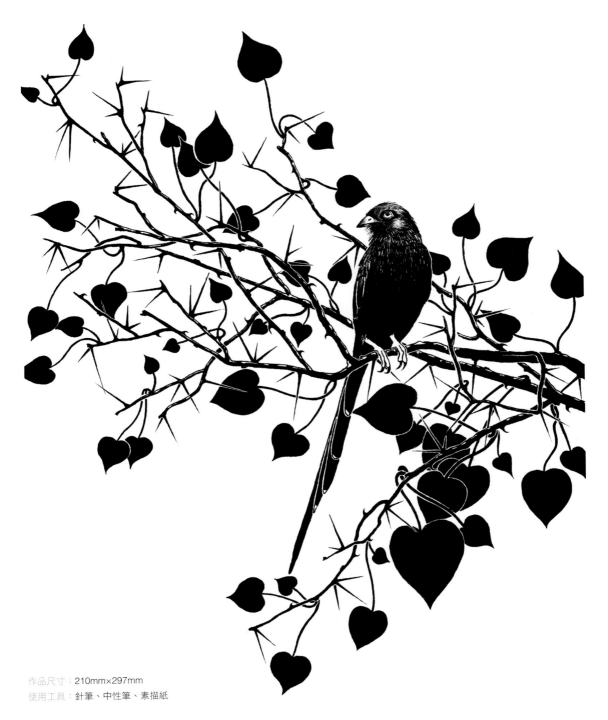

作品尺寸：210mm×297mm
使用工具：針筆、中性筆、素描紙

5.5　信仰

什麼是信仰？其實我對自己的信仰也不是很清楚，對未來也感到很迷茫，但好在我一直在尋找，也正是因為這樣才有了這個作品的靈感。很多時候我們被生活所束縛著，如同鳥兒被這字帶束縛著翅膀，而欠缺的就是那縱身一躍的勇氣。

Step 01　定位

A：先用簡單的線條把位置定下來，不用急於將文字一步到位。

B：畫出細節部分，要注意字母有一定的厚度。

C：用中性筆把確定的形體勾畫出來，然後用鉛筆擦去多餘的線條。

Step 02　臉部細節的刻畫

A：先把嘴巴裡面的一些色調畫進去，嘴巴並不是扁平的，裡面是有空間的，所以在畫的時候要注意嘴巴裡面色調的變化。

B：添加嘴巴外面的色調，同樣要注意嘴巴部分整個的體積關係。用線的方向要按照嘴巴的形狀結構。

C：描畫眼周部分，應為仰視的角度，能看見上眼瞼的厚度。眼周部分的毛髮相對比較柔軟，注意用筆的力度。

D：嘴巴下面的部分可以用挑的方式挑出一些毛髮，為下面的深入刻畫做準備，要注意毛髮的走向。

Step 03 頭部的刻畫

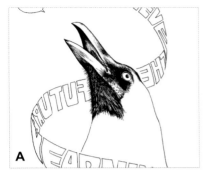

A：在上一步的基礎上深入刻畫。在嘴巴挑出來的毛髮基礎上把嘴巴的毛髮描繪完整。要注意色調的對比，嘴巴下面的毛髮要比臉上的毛髮深一些。

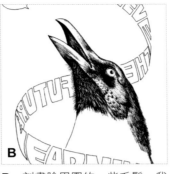

B：刻畫臉周圍的一些毛髮，我們要用這些毛髮區分開脖子和臉的部分。在畫這些毛髮時起筆要輕，但收筆相對重一些。也可以逆向的起筆重收筆輕，這樣就應該注意用筆的方向。

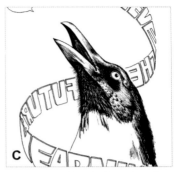

C：開始畫脖子上的羽毛，脖子與臉銜接處的羽毛色調要與臉部末端結尾處的羽毛形成對比。

在畫短小的羽毛的時候，可以先用一些細小的線把羽毛的深色部分鋪一個大的色調。這樣也可以防止在畫的過程中留白不自然的問題。

分享 頭部線條組合方式總結：整個鳥兒頭部的用線組合方式分為以下三種，如圖所示，第一種是比較有秩序的排線，第二種是比較緊湊的排線方式，第三種是長短線結合的方式，長短線結合的方式可以用來表現小片的羽毛。

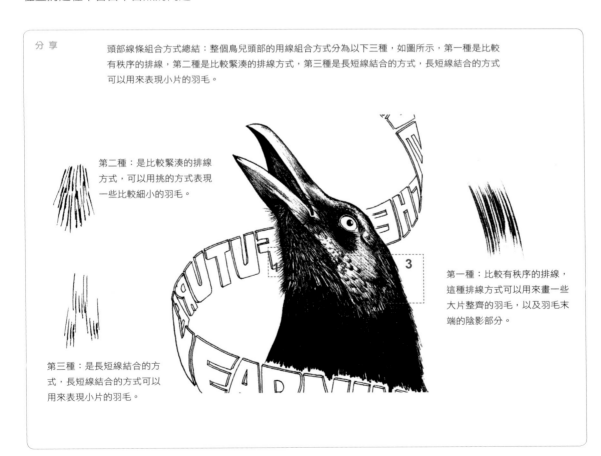

第二種：是比較緊湊的排線方式，可以用挑的方式表現一些比較細小的羽毛。

第一種：比較有秩序的排線，這種排線方式可以用來畫一些大片整齊的羽毛，以及羽毛末端的陰影部分。

第三種：是長短線結合的方式，長短線結合的方式可以用來表現小片的羽毛。

Step 04　身體的刻畫

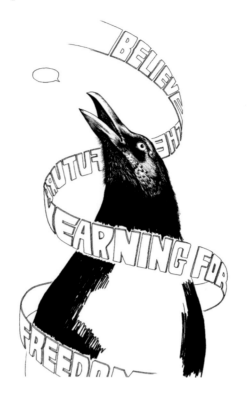 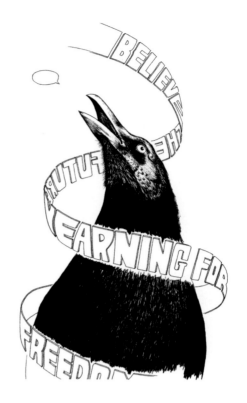

接著是身體部分的刻畫，整個身體要注意的是體積感，為了體現肚子鼓出來的效果，可以讓中間的毛髮層次感更豐富一些，兩邊的色調相對重一些。由於文字帶與身體之間是有空間的，所以在畫的過程中要注意接近文字帶位置的毛髮，不要全部塗滿。

先把文字帶對著我們的面塗滿，發生變形的字帶可以用線去表示它的轉折漸層的關係。

分享
在畫的過程中，身體前面字母之間的間距千萬不要塗黑。那樣字帶才會顯得完整，才能與身體拉開距離。

Step 05　細節調整

　　最後把畫面整體調整一下，要注意身體和身後文字帶的交界線的留白部分。最後我們可以把他的「夢想」加上，這幅畫就完成了。

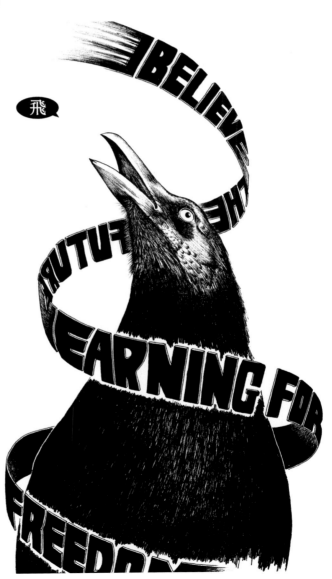

作品尺寸：210mm×297mm
使用工具：針筆、中性筆、素描紙

5.6　鬥魚舞者

Step 01　案例分析

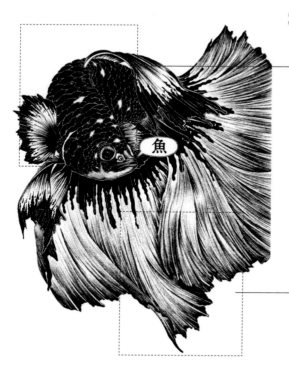

鬥魚的身體轉折部分很重要，如果區分不明確，後半部分的身體和前半部分的身體會黏在一起。

整條魚尾巴就像白紗一樣很柔美，很順暢，因此在畫的過程中要注意尾巴的用線。整個尾巴的形體掌握可以參考第 3 章點的表現，內容為金魚定位。

Step 02　定位

定位時可以先把身體上的魚鱗分一下區，把魚鱗的走向用簡單的線條勾畫出來。

在魚尾和魚鰭的定位過程中整個的線條要流暢。魚尾或魚鰭會隨著水流展開，彎曲，所以畫的時候要注意這兩者的動態線。

Step 03　頭部的刻畫

　　先從魚的眼睛開始，要注意眼睛的高光部分，以及瞳孔顏色的漸層。用線時可以根據瞳孔的體積關係來排線。

　　接著是頭部的一些魚鱗，可以選擇適當的留白，這樣會使畫面更有層次感。

　　繼續把嘴的部分表現出來，這裡為了豐富畫面並且與其他部分區分開，我選擇用點的方式表現嘴唇。點可以很細膩地表現嘴部細節的轉折關係。這是線和面這兩種表現手法所欠缺的。

　　最後，用線的方式表現魚身體下面的部分。為了強化魚身體的體積感，用環形的線刻畫身體下面。

Step 04　鰭的刻畫 1

A：先用線條整理出魚鰭的形體，這裡我們畫的魚鰭是張開的，所以要注意線條的舒展性。

B：從靠近身體的部位畫起。到中間的部分時用線的方式體現出參差感的變化。

C：從外端向裡面上色，需要注意整個魚鰭中間白色部分所占的比例。

D：當前後的黑色部分都描繪完整之後整個魚鰭會變得很生動。

Step 05　鰭的刻畫 2

身體下面的魚鰭要注意兩點。首先是魚鰭自身的轉折關係。由於下面的兩個魚鰭不是展開的，所以畫的時候要注意摺疊的兩個面的對比關係。我們除了可以通過不同的用線方式來表現之外，還可以藉助魚鰭的厚度留白來把兩個面區分開來。

其次，要注意的是魚鰭和魚鰭之間的重疊關係。可以把它們的邊界線用留白的形式表現出來。在畫的過程中要注意用筆，可以選擇型號小一點的筆，這樣畫起來就比較好控制了。

在魚鰭形體描繪的時候，用線一定要靈活，不要太拘謹。用線過於拘謹魚鰭就會顯現得死板，沒有生氣。有時為了表現線條的流暢感除了控制好用筆的力度外，在用筆的時候也要快，不要讓筆在紙上的停留時間過長。那樣的線條乾淨俐落，也很適合畫魚鰭。

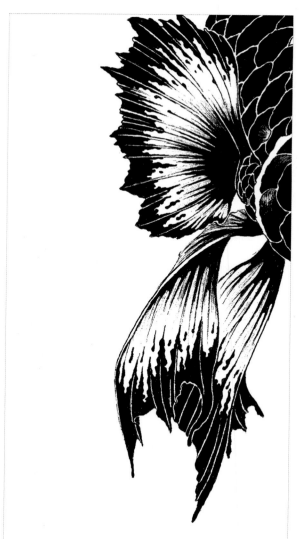

接著可以看一下兩組魚鰭的對比關係，可以根據畫面的整體關係進行調整。此處需要分清兩組魚鰭的前後關係以及重疊關係。

Step 06　魚鱗的刻畫

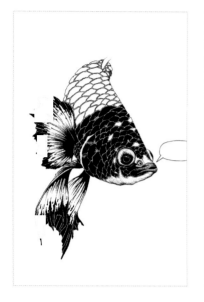 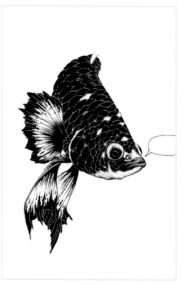 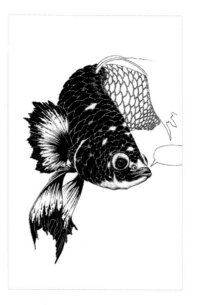

　　畫身體的過程其實就是魚鱗的表現過程，我們從頭部依次往後開始添加魚鱗，畫的時候要小心魚鱗之間的縫隙。我們可以間斷性地給魚鱗留白，這樣可以使畫面更有節奏感。有些魚鱗可以用線的方式表現出來，從魚鱗生長的根部開始到結束處，根部可以適當留白。

　　在整個魚鱗的刻畫過程中最重要的就是身體轉折部分的魚鱗，如果處理不好，前後身體部分就會黏在一起，所以在畫轉折部分的魚鱗時要用一些不同於其他魚鱗的方法。一方面可以區分前後身體，另一方面與其他魚鱗形成對比。

我們可以用線按照魚兒身體的形態去排列一些橫向的線條，這樣可以強化魚兒身體的形體。其次，可以把魚身體頂部魚鰭的體積感用留白的方式表現出來，我們可以根據魚鰭看出整個身體頂部的中線。這樣也能很好地表現出身體的轉折關係。

Step 07　整體調整

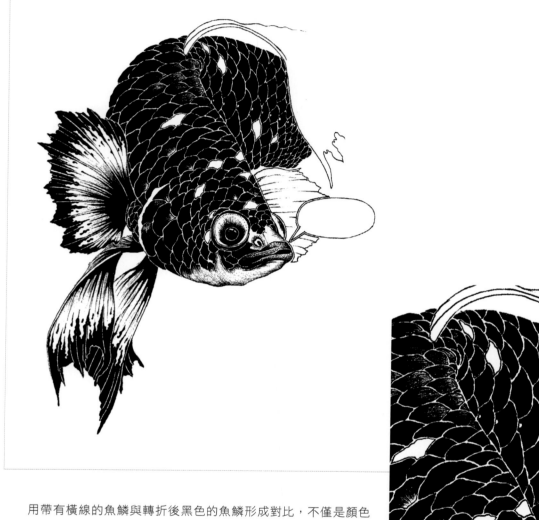

　　用帶有橫線的魚鱗與轉折後黑色的魚鱗形成對比，不僅是顏色上的對比，還有形體上的對比。這樣看是不是前後身體轉折自然了很多呢？

分享
每條魚都會有一條測線，這條線幫助魚兒感知水流方向、水流速度以及水位深淺，所以大家在畫的時候一定要多注意這個細節。

Step 08 背鰭的刻畫

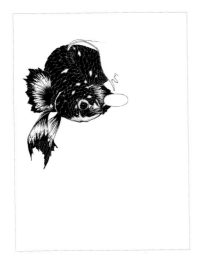 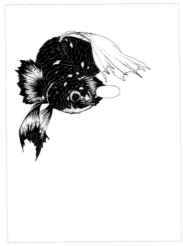 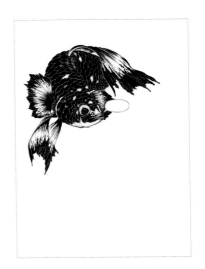

先把魚尾前面的魚鰭都畫出來，避免在一起畫的時候思緒混亂。同時先畫出來的魚鰭可以作為參考，在畫尾巴的色調時，會更好地把握整體畫面上前後的虛實對比關係。

 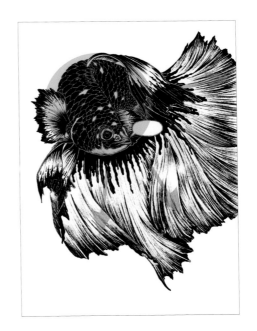

分享

這個案例使用的是放射型的構圖形式。放射型的構圖是以主體為核心，景物向四周擴散放射。這種構圖方式可使人的注意力集中到被刻畫的主體，選擇這樣構圖的畫面一般都會很飽滿。有一種往外膨脹能量的張力。因此，接下來在畫魚尾的過程中要注意畫面的整體關係。

Step 09　尾巴的刻畫

　　先把尾巴的外形定好，在定位時用線就要注意區分虛實，不能從頭到尾用一個色調，那樣就體現不出魚尾的柔美了。接著可以把尾巴根部的一些顏色畫上去，在尾端的色調可以根據尾巴的經脈用線表現出來。整個排線過程要根據尾巴的紋理去畫，畫的時候要注意用線的力道，起筆的時候要輕一些，中間重一些，收筆的時候也要輕，畫的速度要相對的快一些，不要讓筆在紙上停留時間過長。

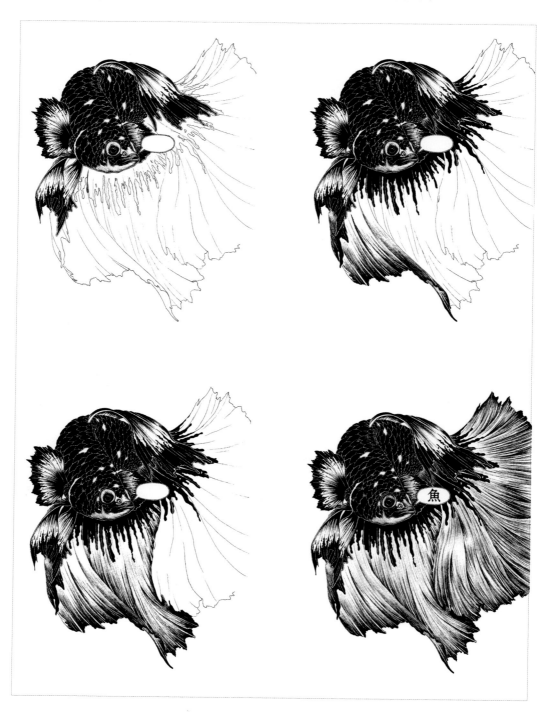

Step 10 最終效果

最終的效果如下。

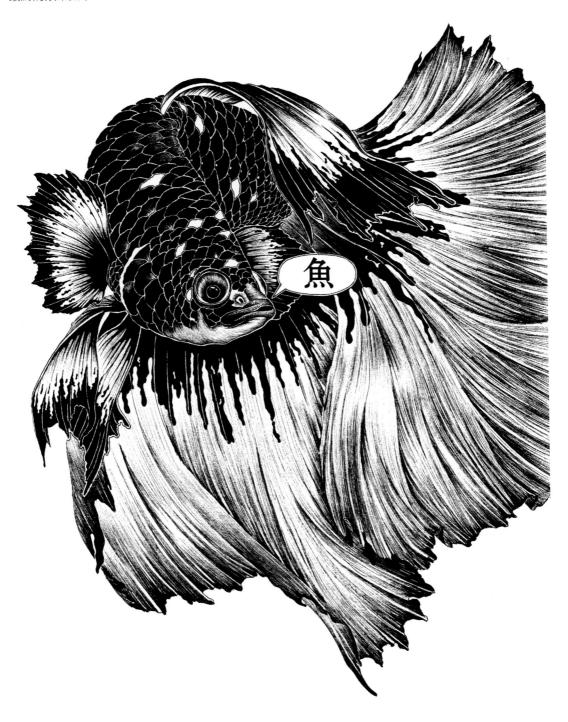

作品尺寸：210mm×297mm
使用工具：針筆、中性筆、素描紙

5.7 鹿教授

Step 01 案例分析

在很久很久以前，有一個遠方的旅者曾對我說，他一直在尋找屬於他心中的那隻麋鹿。我問他：麋鹿長得什麼樣？他說：不知道，在夢裡見過牠奔跑，在他探尋的痕跡裡，近乎絕望的時候，牠就會出現。模糊的印象根本無法用詞彙去表達。但牠就在遠方。

旅者的眼神充滿篤定與認真，所以他願意一生不悔地去追逐牠，追逐屬於他的麋鹿。

所以我有了這個作品的靈感，我將麋鹿與旅者的形象結合，便有了這張鹿教授的畫作。

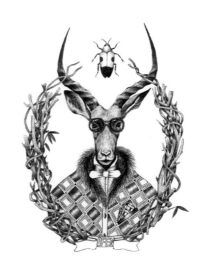

Step 02 臉部的刻畫

用鉛筆定完位後從鹿教授的嘴開始畫起，因為畫的是正面，所以脖子的形體結構不能直接表現。為了區分臉和脖子的關係，在這裡把脖子的色調畫滿，臉的部分用線條表示。

接著把衣領的邊緣用筆勾勒出來，然後是眼鏡框。為了區分眼鏡和臉的前後關係，用黑色中性筆來表現眼鏡的外框。然後用線的方式順著臉部的形體走向畫出臉部的色調，同時勾勒出衣服上的其他細節。

> 分享
> 鹿教授目不轉睛地看向正前方，眼神充滿認真和篤定。

Step 03 　細節的刻畫

　　開始畫鹿教授的角，牠的角呈螺旋狀生長，所以畫的時候要注意螺旋的形體和用筆方向以及線條的選擇。這裡選擇用兩頭細中間粗的線條進行刻畫效果更好一些。

　　鹿角每轉一次都會產生相對應的陰影和亮面，要把這些關係都統一在整個大的整體關係中，要經常的對比。接著畫出鹿教授的耳朵，耳朵的排線要順著耳朵的結構方向，在耳朵的生長根部要挑出來一些比較細小的毛髮才會更真實。

Step 04 　衣領的刻畫

A：畫鹿教授的衣領時要盡量表現出衣領的蓬鬆感。可以先從一邊畫起，畫的時候要注意用線，起筆的時候可以重一點然後挑出來。

B：用同樣的方法把另一半的毛領添加上去。左右毛領要對稱，關係也要統一。

C：添加襯衣上的細節，在衣領皺褶的部分可以適當地把顏色加深，領結要與毛領形成色調上的對比。

Step 05　枝幹的刻畫

　　對於枝幹部分的刻畫，如果不好把握枝幹的整體關係可以先把主要的枝幹結構畫出來，如圖所示。這樣枝幹部分的整個結構就會清晰很多，然後再相應地添加上盤繞在主枝幹上的一些藤蔓。畫的時候還是要分清主賓關係，在重疊的部分要注意陰影的刻畫。

> **分享**
>
> 畫類似這種樹枝藤蔓糾結在一起的畫面時，最關鍵的在於釐清楚前後的關係。抓住一個地方開始刻畫，然後慢慢地擴散開來。最後加重一些筆墨，在前面的筆墨相對少一些。

Step 06　其他細節刻畫

　　畫到這裡時就可以把鹿角還有另一半的枝幹描繪完整。

　　用簡單的線條勾畫出鹿教授衣服部分的線條，也可以適當地把裡面的花紋標示出來。然後把圍巾的位置定出來，並進行刻畫。這裡我想給鹿教授配上穩重的四邊形來做衣服的花型，大家也可以根據自己的喜好添加一些花紋。添加的時候要注意畫面的整體感。

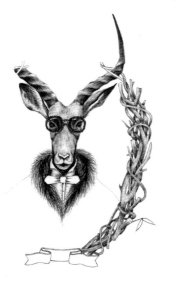 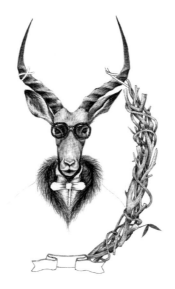 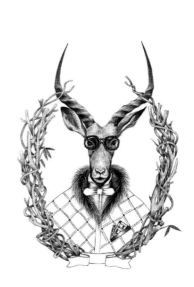

Step 07　衣服的刻畫

 A

 B

 C

A：對衣服進行細緻的刻畫，用四邊形把衣服區分為一個一個的色塊，方便填色。每個色塊之間用虛線分開，這樣會使畫面顯得更加生動，而用直線則會顯得呆板。

B：給方塊上顏色，為了不讓整個衣服顯得過於平，因此把方塊畫成漸層的顏色，兩頭重中間輕，又像是皮革材質因反光而造成的漸層。

C：為了使畫面更豐富，可以在其餘的格子裡再畫幾層方塊。從而使衣服部分的黑、白、灰關係更和諧。

Step 08　整體的調整

整個畫面的關係處理好之後就可以在鹿教授的頭上加上一隻金龜子，鹿教授的兩個角之間顯得不空曠。畫的時候要注意金龜子的體積關係，以及背部殼的亮度。

分享
畫這個作品的時候除了各個細節之外，最重要的就是鹿教授篤定的眼神了。一副眼鏡使鹿教授的眼神顯得更深沉。
在畫的時候要注意眼鏡片背後細微的色調變化。
我相信內心也有那份對「麋鹿」追求，人們也會有如此認真篤定的眼神的。

Step 09　最終效果

調整後的最終效果如下。

作品尺寸：210mm×297mm
使用工具：中性筆、圓珠筆、素描紙

5.8 焦急的等待

鳥兒因為等待已經開始焦慮地拍打著翅膀嘶叫著，生活中我們有多少人因為等不到屬於自己的那份機遇而選擇放棄，又有多少人依舊堅持著屬於自己內心的那份寧靜。

Step 01 定位

用鉛筆勾畫出鳥兒的動態形體，當對形體掌握準確時可以用中性筆整理勾邊。在畫之前應該先瞭解一下鳥兒的結構關係。

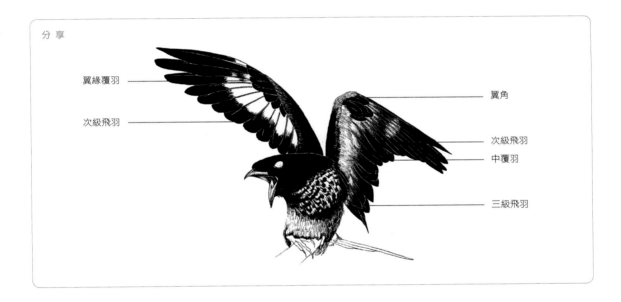

分享

翼緣覆羽
次級飛羽

翼角
次級飛羽
中覆羽
三級飛羽

三角形構圖具有均衡但不失靈活的特點。分為正三角形構圖、斜三角形構圖和倒三角形構圖三種。正三角形構圖給人以堅強、穩重鎮靜的感覺，用來表現一定的氣勢。倒三角形構圖和正三角型構圖則剛好則相反，它的構圖給人們帶來焦躁不安，不穩定，以及危險的感覺。如本案例就是採用倒三角的構圖方式。

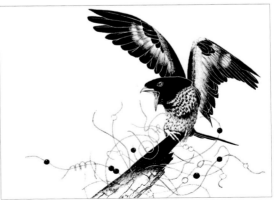

Step 02　身體的刻畫

A：整個身體分為三塊顏色，即頭部、胸脯和下體。畫頭部的時候要注意眼部的留白以及和嘴部的分界線。其他部分塗成黑色。嘴巴下面的一些羽毛可以用留白的形式表現出來。

B：胸脯的羽毛是下深上淺，相對比較柔軟，用筆的時候要注意力度，不要太僵硬。這部分的羽毛因為身體的扭動豎了起來，畫的時候要注意與下體羽毛所形成的顏色對比。

C：下體的羽毛因為還服貼在身體上並沒有豎起來，所以層次感相對於胸脯的羽毛差一些。羽毛的對比也相對弱一些。不像胸脯上的羽毛那樣有十分清晰的分界線。

Step 03　翅膀的刻畫 1

　　畫翅膀的時候要把翼角的幾片羽毛畫出來，這幾片羽毛因為轉折關係是在初級飛羽之前，所以畫的過程中要注意這些前後的關係。

　　接著把翼緣覆羽給添加到上面，在翼緣覆羽的邊緣上要注意羽毛的蓬鬆感。翼緣覆羽的硬度相對於飛羽的硬度要軟一些的，在繪製過程中要把不同作用的羽毛質感也考慮進去，並加以表現。

Step 04　翅膀形體的整理

　　畫完翼緣覆羽後把其他的羽毛部分用中性筆把形體歸納出來。由於中覆羽覆蓋在次級飛羽上，並且羽毛的質感也不相同，所以在形體的歸納時可以先把中覆羽留白處理。

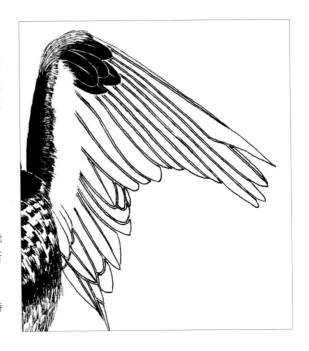

Step 05　翅膀的刻畫 2

　　中覆羽要比飛羽的質地柔軟一些，它們不像飛羽那樣有整齊硬朗的邊界線，而是很鬆軟的一層，所以在畫的時候用筆要注意與飛羽的用筆有所區分。

　　畫完中覆羽之後就可以開始畫飛羽了。畫的時候要注意覆羽和飛羽之間的漸層關係。

　　翼角的這幾片覆羽因為扭轉的原因與其他的覆羽分離開來，在畫遠處的覆羽時，要從色調上區分出它們遠近虛實的變化。遠處的覆羽也要注意其層次的變化。

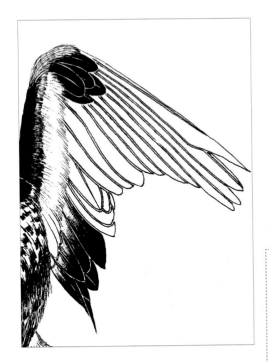

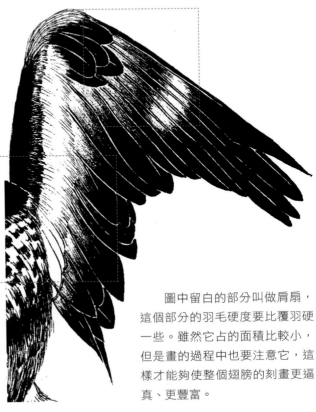

　　圖中留白的部分叫做肩扇，這個部分的羽毛硬度要比覆羽硬一些。雖然它占的面積比較小，但是畫的過程中也要注意它，這樣才能夠使整個翅膀的刻畫更逼真、更豐富。

Step 06　背景的刻畫

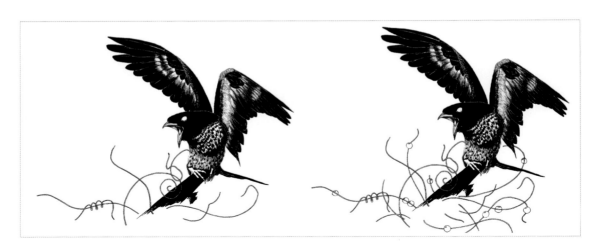

　　鳥兒畫完之後開始添加背景，我們可以先把腳下的樹幹色調定出來。讓它與鳥兒形成一個上下呼應的關係，從鳥的翅膀開始到身體再到樹幹，是一個從黑到白到黑再到白再到黑的過程。樹幹的色調能使整個畫面的黑、白、灰對比關係更清晰、更完整。

　　再添加亂麻的時候我們要注意到亂麻的動態線，每一個都很流暢，雖然它們朝向不同的方向，但是它們每一根線都很自由。它們似乎要纏繞著鳥兒，從側面表現出鳥兒的不安與焦慮的氣氛。

　　最後在畫面上添加些許的黑白珠子，這些珠子在整張作品中並沒有含義，但它起到裝飾和平衡線條單薄的兩個作用。

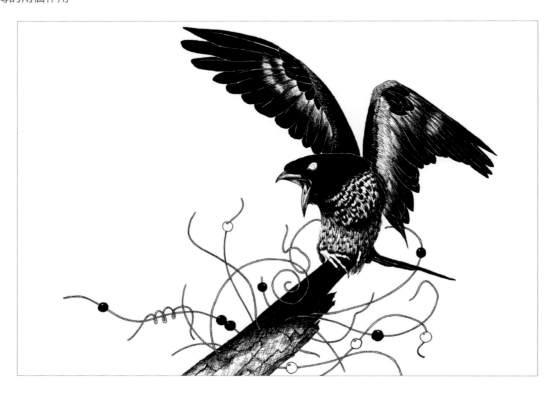

Step 07　細節的調整

畫完之後開始調整整體畫面的層次關係，強調畫面細節和節奏的關係，完成畫面調整。

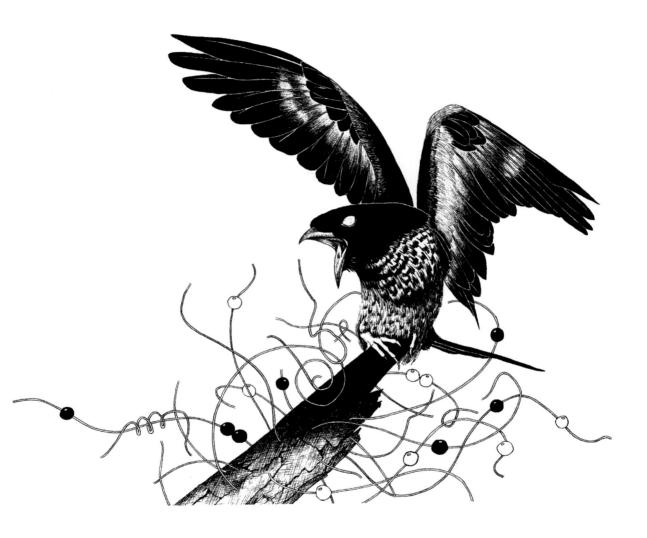

分享
很多時候我們畫畫無所謂是沒內容，沒意義，它可能是腦海裡一閃而過的東西，有時候可能是為了填補畫面空洞，有時候也可能是
純裝飾的作用，它們並無法單獨拿出來說其意義。總之，它們能輔助我們的畫面趨於完美就好。

Step 08　最終效果

最後就是畫龍點睛之筆，我們把鳥兒那慌亂、焦慮不安的眼睛畫上去整幅作品就完成了。

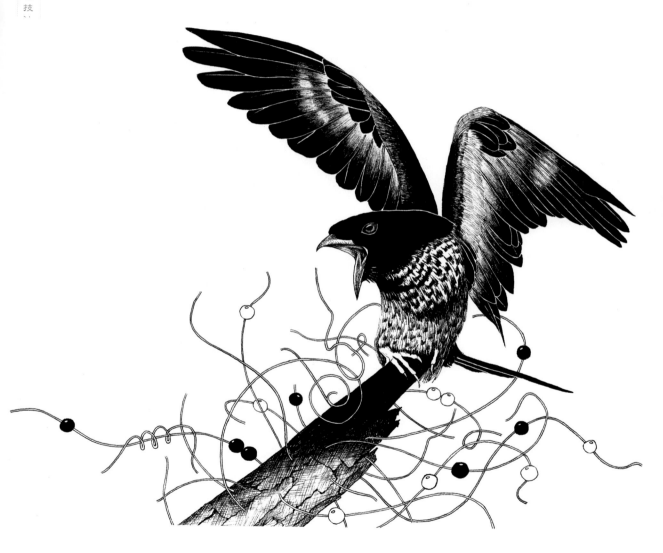

作品尺寸：210mm×297mm
使用工具：針筆、中性筆、素描紙

5.9　靜謐的時光

這幅作品用到了很多的表現手法，其中主要突出表現的是偶羽毛部分，三種羽毛不同的質感是需要在畫的過程中思考的。接著是鞍韉上的裝飾品，不同的物體有著不同的材質。表現不同的材質就需要不同的表現手法。如何使這些表現技法統一到整個畫面中，這就是我們在畫的過程中要去思考的。

Step 01　定位

先用鉛筆把啄木鳥的形體簡單地勾勒出來。為了表現啄木鳥翅膀上不同的花紋，可先用筆把花紋的走向簡單地帶出來，這樣也方便接下來對細節的刻畫。

大致的形體整理好之後就可以用中性筆把整理好的形體描出來了。

Step 02　頭部的刻畫

先從與嘴巴交接的羽毛開始畫起。畫的時候用筆要乾淨俐落，記得不要把啄木鳥的鼻子給蓋住。

眼周的留白要自然，不要用圈框的方式圈出眼周的留白，而是要像畫羽毛那樣用一些細小的線表示出羽毛的走向。

接著是頭頂的羽毛，頭頂的羽毛很蓬鬆很大，它蓋住了啄木鳥的整個頭部，在頭部的後面形成了一個陰影。畫陰影羽毛的時候不要過於死板，用筆要靈活一些。臉部和脖子部分的羽毛在色調上也要有一定的區分。

把脖子上的羽毛描繪完成，畫的時候要注意啄木鳥在扭動脖子時產生的結構變化，要把握好脖子整體的動態線。脖子因為扭轉所產生的變形在色調上也會產生一定的明暗變化。這些都是我們畫的過程中應該注意的細節。

Step 03 翅膀的刻畫

A：把脖子和身體銜接部分的羽毛畫出來，這部分的羽毛相比翅膀上的羽毛要軟許多。畫的時候可以嘗試著把背上的羽毛分組去表現，這樣也可以方便我們去繪製。

B：添加翅膀上的羽毛，羽毛是黑白相間的，所以在畫的過程中要注意顏色交替過程中的漸層關係。

C：再往下一些片狀的羽翼就開始出現了，除了每片羽毛自身的色調變化之外，還要注意每片羽毛之間的整體協調的關係。

分享

其實鳥兒的翅膀就相當於人類的手臂。畫的時候只要把握好主要肢幹轉折的部位就能很好地表現出翅膀的轉折關係。弄清楚這些轉折關係之後就方便掌握它們的明暗關係。

Step 04　身體細節的調整

在羽毛的繪畫過程中要注意三大塊羽毛的不同色調,畫的時候要區分好每塊區域羽毛的不同質感,是軟還是硬。把握好羽毛的質感、用線的方法和力度,就能很好地把鳥兒的翅膀塑造好了。

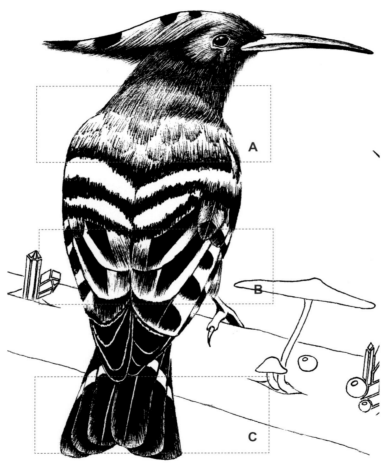

A 區中的羽毛相對於 B 區和 C 區是比較柔軟的。用筆時可以從羽毛的末端向上挑,羽毛的色調就會產生一個由輕到重很自然的漸層。

B 區的羽毛的用線可以厚重一些,一方面 B 區是覆羽層,羽毛的層次也比較厚,所以在用線的時候可以相對粗一些,在紙面的停留時間也可以相對長一些。

C 區的羽毛沒有飛羽長但是每根羽毛都十分健壯硬朗。由於羽毛相對 B 區比較少,所以在每根羽毛結尾的時候用線都要盡量輕一些,要畫出每根羽毛的層次感。

分享
B 區、C 區兩處的羽毛相對比較硬朗,在畫的過程中可以用挑的用筆方式來表現羽毛的硬度。

Step 05　細節的刻畫 1

　　這裡畫不同的裝飾物時要根據它們不同的材質去表現。在畫木紋的時候可以根據年輪去排線，使線段隨著年輪的走向一層層地捲進去。在畫這些寶石的時候可以把線排得緊湊一些使明暗對比更強烈。在蘑菇的表現手法上可以用點的方式表現出它細膩的轉折關係。

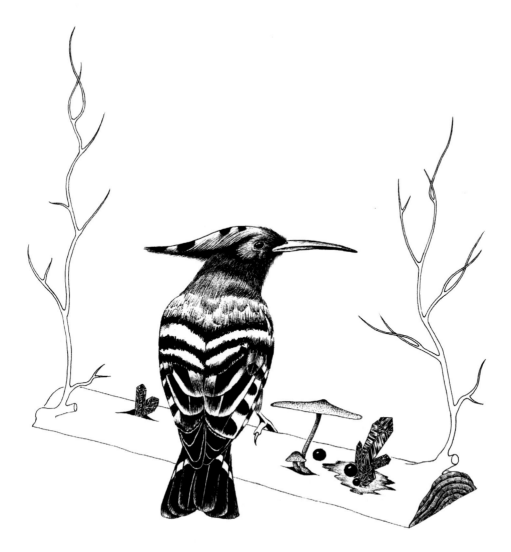

Step 06　細節的刻畫 2

在畫鞦韆底座的時候，為了表現樹幹的真實性可以在樹的表面添加一些紋理，在每片紋理交接的地方可以用線表現出它們重疊的漸層關係。

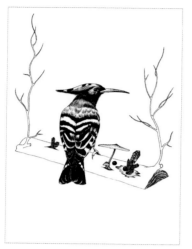
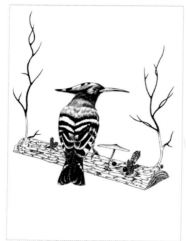
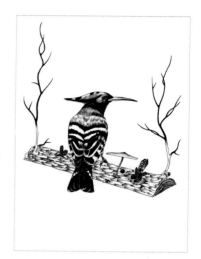

用面的表現方式畫出葉片，葉片要纖細柔美，這樣才符合畫面靜謐的氣氛。

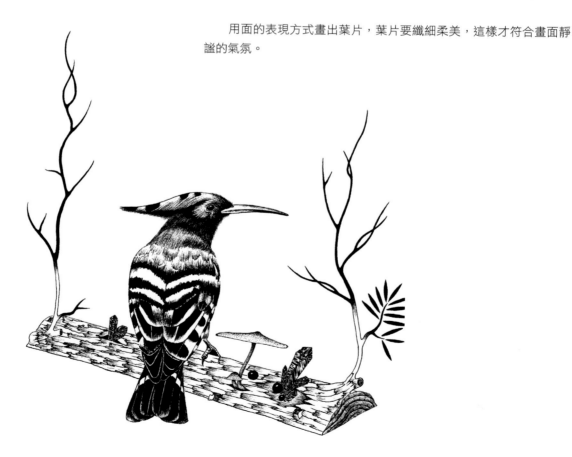

Step 07　最終效果

　　整個畫面中鳥兒身上的黑色和枝葉部分都承擔著畫面的黑色區域，鳥兒身上的白色部分承擔著整個畫面的白色區域，樹幹的底座還有裝飾物承擔著整個畫面的灰色區域。畫的時候要注意這三者之間關係的對比與協調。這樣畫面才會顯得更完整。

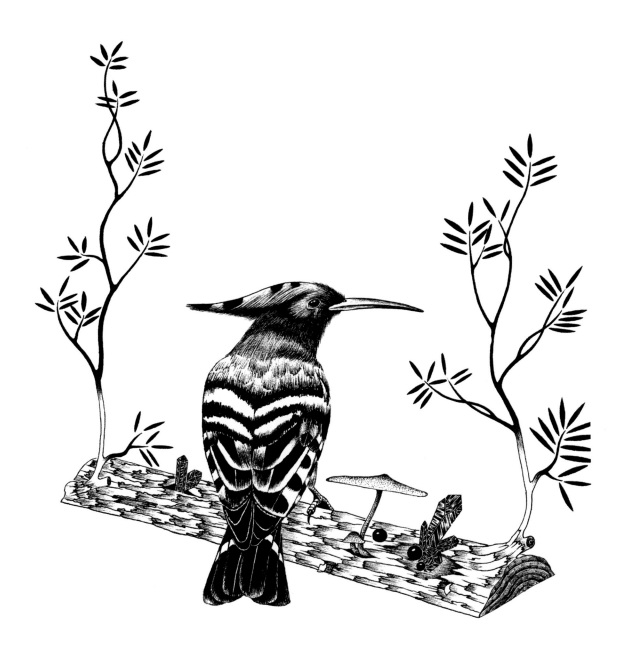

作品尺寸：210mm×297mm
使用工具：素描紙、中性筆、針筆

5.10　項鏈

調皮的小鳥為了抓住快要掉下來的項鏈，一隻腳倒掛在枝蔓上。小鳥胖胖的很有喜感。

整個畫面中很多都是用線的形式去表現的，為了區別枝蔓上花和葉子的前後關係可以把花用點的形式去表現。

整個畫面充滿了輕鬆愉悅的氣氛，你感覺到了嗎？

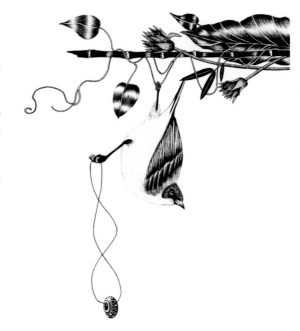

Step 01　植物的刻畫 1

先從竹節畫起，其他的植物也都是圍繞著竹節去刻畫的，所以要把竹節的色調定出來。

畫竹節的時候要注意竹節每節之間的色調變化以及其他植物和竹子之間的前後關係。

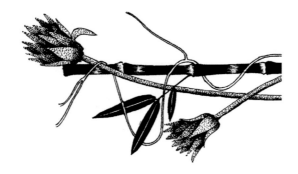

用點的方式表現出花的結構關係，在點繪的時候要注意到每層花瓣之間的關係。

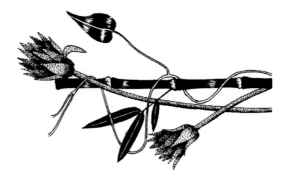

嘗試把一些小的葉子添加上去，畫的時候要注意葉子因形體變化發生的明暗變化。

Step 02 植物的刻畫 2

接著是較大的那片葉子。首先要把葉子葉脈部分進行留白，注意葉子因為捲曲發生的變形，所以葉脈也會跟著的變形。畫的時候葉子兩側的捲曲會產生突起的形狀，所以要注意葉子的明暗變化，以及線條的排列方向，並且應當注意這個大葉子在整個植物中的協調性。

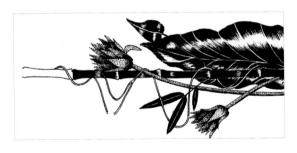

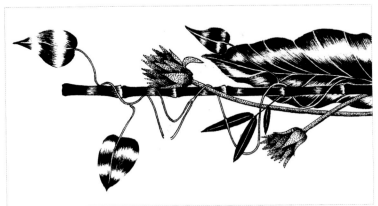

在大葉子的關係確定之後可以相應地把一些小葉子加上去，葉子的枝幹十分的柔美。整個線條十分輕快流暢。所以大家在畫的過程中要注意用筆的力度和線條的流暢性。

Step 03 枝葉部分的調整

把其他的一些藤蔓添加上去，用筆的時候一定要放鬆，這些藤蔓其實都是十分鬆散的，對形體沒有具體的要求，不像葉子一樣有著明確的要求或者規定，在藤蔓的添加過程中，只要形體符合畫面的整體構圖關係就能使用。

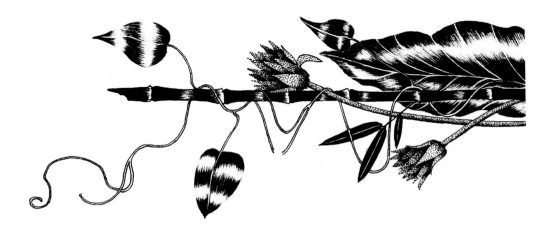

分享

這裡對植物使用了很多的方式去表現，在畫的過程中也可以採用鹿教授對藤蔓的畫法，都用線去表示，畫的過程中竹子就相當於裡面的主要枝幹，其他部分就相當於次要枝幹。在畫的過程中只要把整體關係處理好了，整個畫面也會產生很不錯的效果。

Step 04　小鳥的刻畫

　　首先是頭部的刻畫要注意小鳥臉部的羽毛和嘴部分的區分,界線要清晰乾淨。畫的過程中為了不使對比顯得更加的突兀可以給嘴巴上一層灰調子。

　　接著是翅膀羽毛部分的刻畫,在畫羽毛前,我們要注意到羽毛的分層,飛羽和覆羽是有不同的質感的,所以在畫的過程中要注意用線的區別。在飛羽的結尾處用線要乾淨俐落。

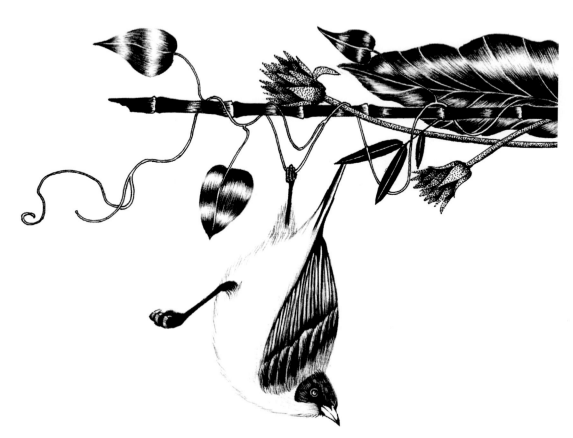

Step 05　項鏈的刻畫

　　把項鏈描繪完整，畫的時候要注意項鏈吊墜的體積感。在光的照射下吊墜有著明顯的明暗變化。還有吊墜上的一些小的裝飾物，這些小的裝飾物都要統一到大的明暗關係上。所以在畫的過程中要從整體著手，到局部刻畫再到整體的調整。這樣才能夠更好地掌握好整體的關係。

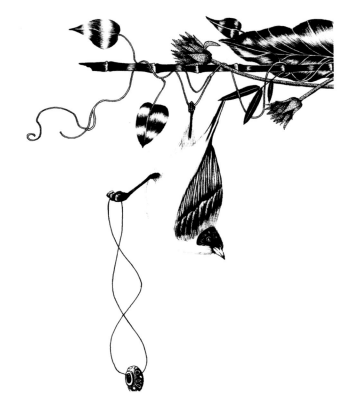

Step 06　整體的調整

　　可以把小鳥肚子的羽毛層次畫得更豐富一點，使小鳥的身體顯得更豐滿一些。在畫的過程中要注意肚子部分的色調和整個畫面的對比關係，不要超過翅膀的部分。因為肚子上的羽毛相對翅膀來說是比較柔軟的，所以在畫的過程中要盡量表現出肚子的柔軟。

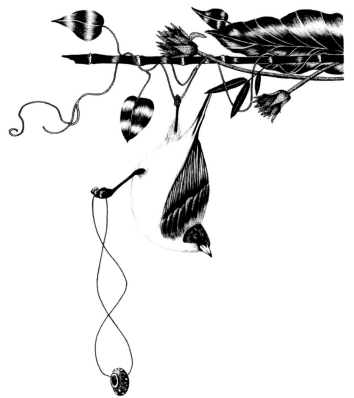

分　享
這張作品中使用了線面結合的表達方式，刻畫過程中由面漸層到線，最後到亮面。

Step 07　最終效果

調整後的最終效果如下。

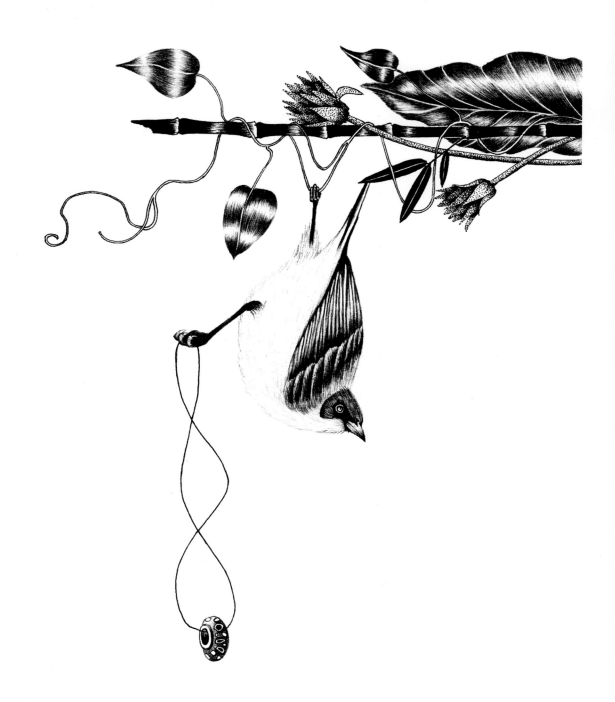

作品尺寸：210mm×297mm

使用工具：針筆、中性筆、素描紙

5.11　唸佛

　　整個畫面分為三個部分，第一部分是由點組成荷花、荷葉以及鳥籠；第二部分是由線組成小鳥和樹幹的亮部；第三部分是由面組成樹幹的暗部。三個部分完美的協調才會使畫面更完美。

Step 01　小鳥的刻畫

　　先從小鳥開始畫起，在畫小鳥頭部羽毛的時候要注意用筆的方向，要根據腦袋的形體去排線。頭部和嘴部的銜接要乾淨俐落。

 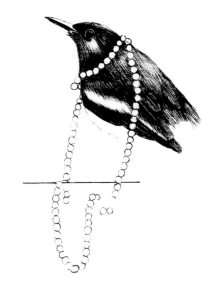

　　緊接著刻畫小鳥的尾巴，要注意尾巴羽毛的一些細節變化。一些羽毛可以很清晰地看見紋理。所以在畫的過程中要注意用筆的力度和方向。

　　然後可以恰當地加上小鳥的腳。

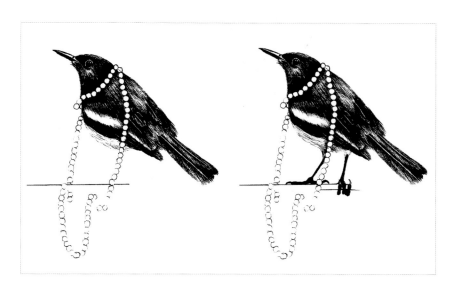

　　小鳥的翅膀表現方式也很豐富。要注意覆羽和飛羽之間的關係，區分好色調關係。以及不同羽毛的質感。

　　佛珠部分選擇留白的方式，不僅能和小鳥的細緻刻畫形成對比，在色調上也是對畫面黑、白、灰關係的一種調和。

Step 02　添加外輪廓

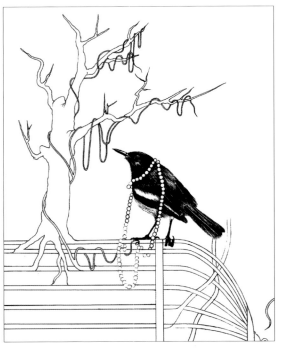

勾畫出其他的形體。由於荷葉和荷花是用點的方式去表現的，所以可以先不勾出它們的外輪廓。

Step 03　樹的深入刻畫

把樹分為黑白兩個色調去刻畫，暗的部分可以直接塗黑。為了使亮部和暗部能夠很好地漸層，亮部沒有選擇留白的方式，而是用一些線去表現，使漸層更加自然。

在畫樹幹上纏繞的藤蔓時要注意藤蔓與枝幹的穿插關係，以及藤蔓用線的方式，藤蔓的用線要輕鬆柔美，才會表現出那種垂掛在樹幹上的感覺。

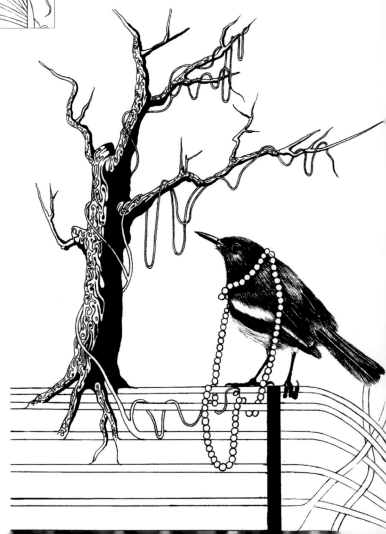

Step 04　荷葉的深入刻畫

　　接著用點的方式開始刻畫荷葉的
部分，在畫的過程中可以先用點把荷
葉的葉脈畫出來，然後再開始在葉子
上點繪。

　　要注意在葉脈附近點的疏密虛實
的變化，注意塑造經脈的體積感。經
脈部分我們可以選擇留白的方式，和
四周葉片部分形成對比。

　　在葉片向外翻折的地方會產生一
些陰影，所以在畫的時候可以把陰影
部分的點排的密集一些。

Step 05　荷葉荷花的刻畫

　　荷花與荷葉的顏色不同，荷花顏
色清淡，對比明顯，用點較荷葉要少
很多，且點分佈集中。荷葉整體顏色
比較平均，顏色相對於荷花較弱。

　　在畫到這個階段的時候可以停下
來檢查一下整個畫面的黑、白、灰關
係，並且進行進一步調整。這樣不至
於單獨刻畫某一處細節而忽略了畫面
的整體感。

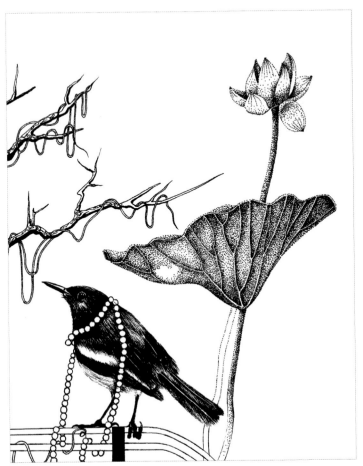

Step 06　鳥籠的刻畫

　　鳥籠蓋留白，鳥籠的籠身用點均勻。在刻畫鳥籠的時候注意鳥籠和荷葉桿的前後交錯關係以及荷葉桿的來龍去脈。

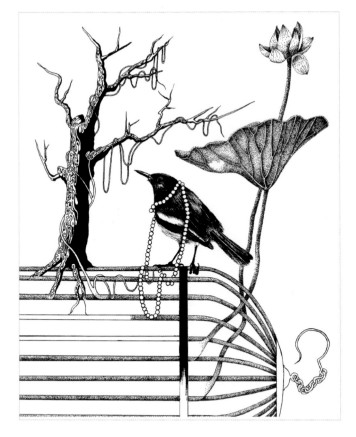

Step 07　細節的刻畫整理

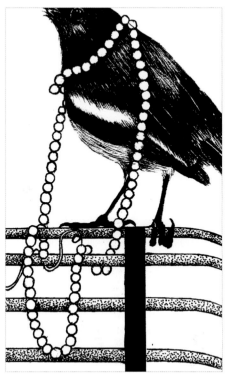

刻畫細節時注意小鳥的腳和柱子的關係以及佛珠和籠子的重疊關係。一些佛珠搭在柱子上，由於佛珠本身的重量會自然下沉，所以才會出現佛珠與柱子錯落有序的感覺。

在刻畫荷花的過程中要注意荷花花瓣之間的關係，每片花瓣從根部到結束的地方顏色由深到淺的變化，以及花瓣在重疊的過程中裡與外的色調變化。

荷花的枝幹部分與籠子相交的地方要注意到它們的重疊關係，和它們在穿插的過程中所產生的陰影。陰影部分可以把點排的密集一些，這樣顏色也會相對的重一些。明暗關係也就更清晰、更豐富了。

Step 08 最終效果

刻畫完細節後的最終效果如下。

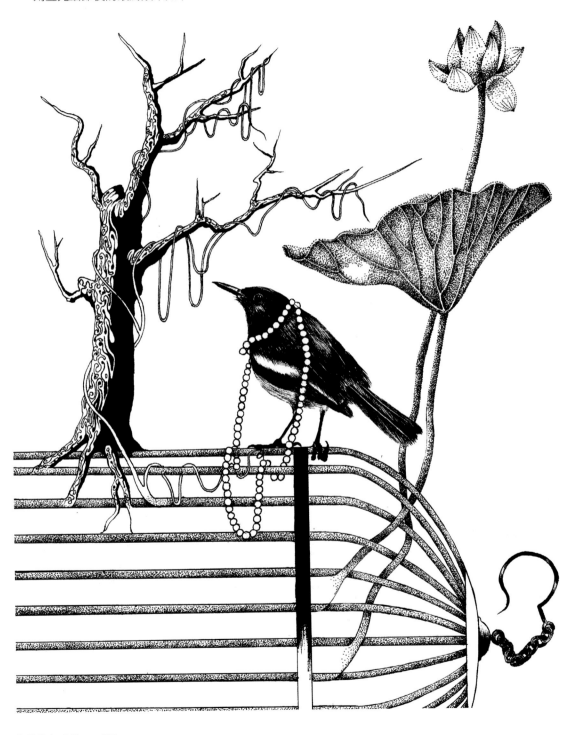

作品尺寸：210mm×297mm
使用工具：針筆、圓珠筆、水性麥克筆、素描紙

5.12　帥氣的鸚鵡

　　在構思整個畫面的時候，最先想到的是鸚鵡的造型，接下來想到的才是圍繞鸚鵡的背景。其實整個背景都是為了襯托鸚鵡的帥氣。

Step 01　定位

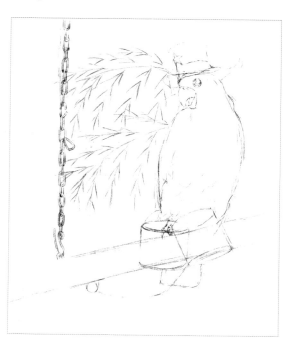

　　先用鉛筆勾畫出鸚鵡的形體。在畫的過程中要注意到鸚鵡先生的動態。

　　背景部分的鐵鏈可以先把它的穿插關係勾畫出來。枝葉部分可以簡單地勾畫出枝條的走向和葉子的分佈。整個畫面在定位的過程中要注意到畫面的透視關係。

> 分享
>
> 在構圖的過程中應該注意整個畫面的疏密對比，疏密的對比會造成色調上的明暗的對比。所以在安排畫面事物的時候應該圍繞著中心物去安排事物。

Step 02　帽子的刻畫

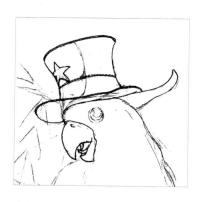

畫出帽子的明暗交界線。用中性筆勾勒帽子的外輪廓。在描帽子上的五角星時注意因為帽子的轉折和透視而有些部份轉過去看不到。

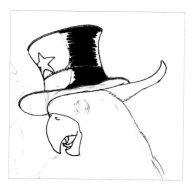

把帽子理解為一個圓柱體，先用筆把帽子的暗部塗黑。留出帽子上亮的部分。

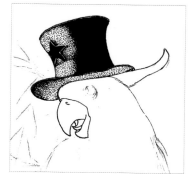

用點的方式來描繪帽子的亮面以及亮部和暗部的漸層面。為帽子上的五角星塗上顏色，注意厚度產生的陰影。陰影部分點要排得密集一些，繼續用點的方式繪出帽簷。

Step 03　身體的刻畫

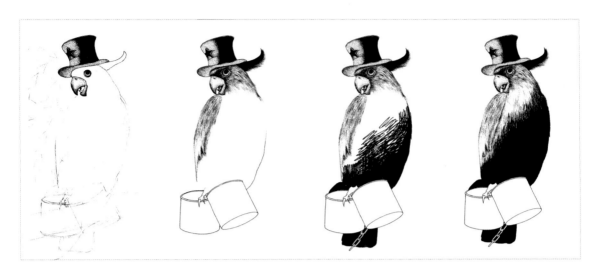

　　用一些較短的線條開始描繪鸚鵡先生頭部的羽毛，在畫的過程中要注意羽毛的蓬鬆度。身體邊緣部分的羽毛和頭部與嘴巴交界處的羽毛可以用挑的方式去表現。其他部分的羽毛則可以選擇兩頭輕中間重的線條去表現。

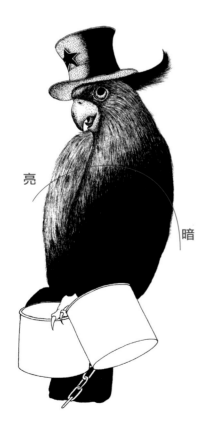

　　為了塑造身體的體積感可以參照圖中的曲線表現鸚鵡先生身體明暗的變化。

　　可以把暗的部分先塗黑，接著用線的方式去表現漸層的面。這樣鸚鵡先生身體的體積感就會更飽滿了。

Step 04　藤蔓和枝條的表達

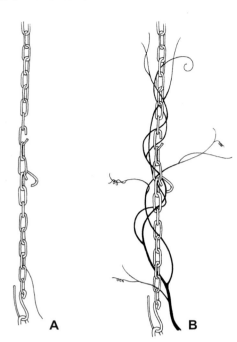

先用筆勾出鏈條的形體，如圖 A 把鐵鏈作為枝蔓纏繞的中心參照物。然後再根據鐵鏈添加上枝蔓，如圖 B。在畫枝蔓的時候要注意用筆要輕盈，畫出來的枝蔓要柔美。

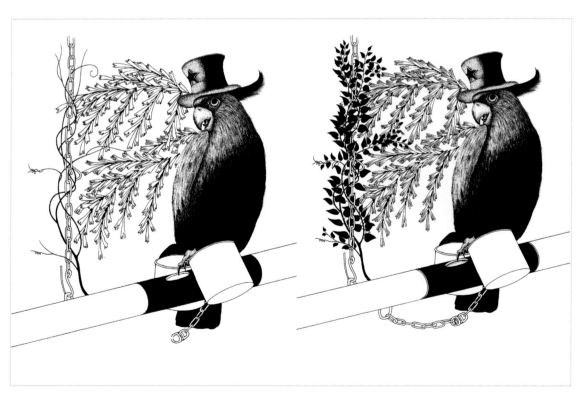

添加枝葉部分，畫的時候可以分組表現。然後適當地給枝葉部分添加色調。最後添加枝蔓的葉子，葉子要順著枝蔓的生長方向進行刻畫。

Step 05　細節的刻畫

先把飾品上的字母用筆勾畫出來，畫的時候要注意飾品的傾斜角度，字母也要相應的傾斜。

用一些自己喜歡的花紋裝飾字母。

用一些不同於字母的花紋來裝飾食槽其他的地方。在畫的時候要注意食槽的轉折曲面。

> **分享**
> 食槽的裝飾,可以根據自己的喜好選擇裝飾紋樣，這裡選擇用字母來裝飾食槽，也可以選擇水晶或者珍珠之類的飾品來裝飾食槽。在畫的過程中要注意材質的表現。

Step 06　寶石的刻畫

　　這裡水晶的材質和一些不透明的材質在光的直射下，明暗的表現上會有一些差別。畫的過程中要注意水晶反光處的色調和高光處的色調對比。接著可以在水晶的周圍添加一些裝飾花紋。

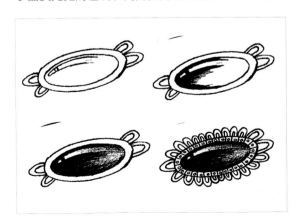

Step 07　細節的刻畫 2

　　根據上述的畫法把其他的水晶也描繪完整，畫的過程中要注意不同受光環境下水晶的明暗變化。

　　水晶的色調與支架上的白色顯得很突兀，所以可以在水晶的周圍用點的方式來進行與白色色調的漸層，這樣就會使整個支架色調漸層得更自然了。

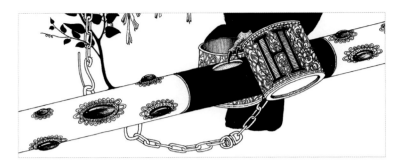

Step 08　最終效果

　　最終畫面效果如下。

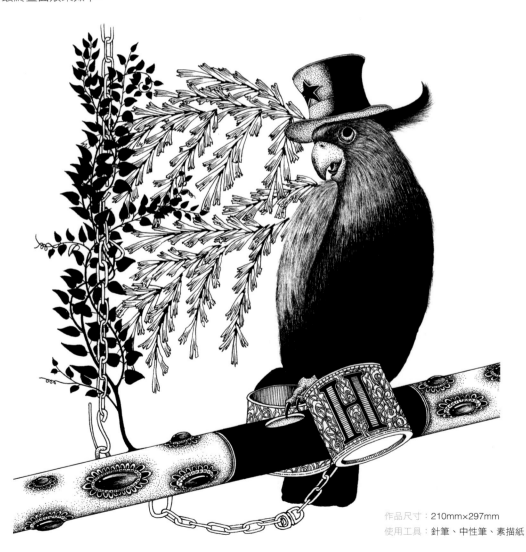

作品尺寸：210mm×297mm

使用工具：針筆、中性筆、素描紙

第 6 章
插畫師的我們

6.1 插畫師應具備的素質

1. 我們是創作者，是有自己創意和思想的，不是繪圖師

作為插畫師的我們首先是一個創作者，我們用自己的方式去表達對事物的理解而不僅僅是繪圖師。繪圖是插畫師整個工作裡面的一個呈現，我們更多的是要學會向自己的客戶推銷自己的思想和表達方式，將作品或者工作的主動權掌握在自己手中，不能一味被客戶左右自己的表達方式。如果是，你將會很悲劇，因為後面會有無數次改稿甚至推翻重新來在等著你。

2. 我們是插畫師，我們的作品需要被人知道

我們是插畫師，我們的作品需要被人知道，可以嘗試給一些雜誌投稿，如果被選中了，證明自己開始具備不錯的實力。如果沒被選中，證明自己在這個方向上還需要繼續努力。還可以在一些插畫網站建立自己的空間，我們有自己的常用空間，網路就是我們最好的宣傳途徑。我們可以通過各種各樣的途徑去瞭解自己。

3. 學會愛惜自己的原創作品

我有一部分朋友從來都不會管理自己的作品，畫完了也就結束了，自己的很多作品不是遺失了就是很隨便地送人了。到後來有些公司找到他/她合作，他們都無法整理自己的作品集，因為身邊沒幾張作品可以呈現。作為插畫師首先要愛護和珍惜自己的每一張作品，哪怕它本身不夠完美不夠表達自己。也只有自己珍惜了，別人才會更加欣賞你的作品。作品的累積也是成長的過程，很多時候我可以從自己以前的作品中找到新的靈感來創作新的作品。

4. 管理好身體和情緒，做一個善於溝通的插畫師

我身邊的一些插畫師朋友通常不管有沒有工作做或者是自我創作，他們都會習慣性兩三點才休息，勤奮努力固然沒有錯，但是身體得到好的休息才最為重要，一個想長遠發展的插畫師是需要有一個很強壯的體魄作為後盾。

插畫師需要自己的創作個性，但是當在面對自己的客戶的時候，我們需要管理好自己的情緒和創作以外的個性，讓自己和客戶溝通變得更加愉快。這樣有很多好處，一方面讓客戶對你的第一印象很好，很放心也很開心地把工作交給你完成；另一方面自己在做這個工作的時候也少一些挫折。我們不是畫圖匠，每個插畫師都要有自己的一套工作模式，說服客戶認同我們的工作方式也是我們的份內之事。

5. 多畫多動手

插畫師在沒有接到商業插畫合作的情況下，儘可能多去嘗試新的方式表達自己，為自己多創作一些作品。因為按照規定去完成一張作品，作品本身會受到很大限制。我們可以去不同的地方尋找想法，也可以將一些本身很無厘頭的事情串在一起讓它們產生聯繫。插畫師應該如同作家一樣，記錄自己生活的軌跡。在這個過程中你能慢慢學會用圖畫來準確表達自己，而且在紀錄的過程中會有一些讓你驚喜的想法出現，你的用筆熟練程度也會隨之加強。經歷多了，作品也就成熟了。

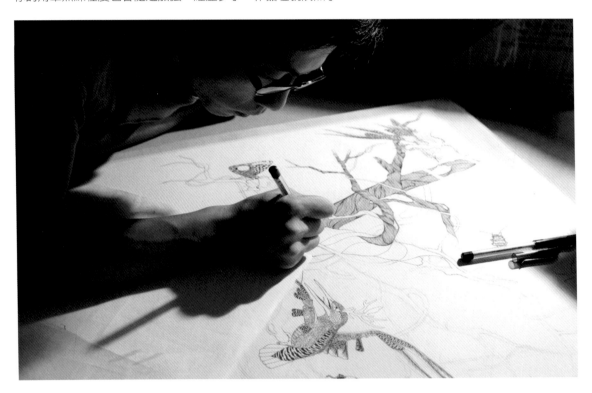

6.2　插畫師的工作流程

當接到工作的時候不要急於進行構思動手。插畫創作只是整個工作中一個環節而已，作為插畫師要善於和客戶溝通，首先要弄清楚以下幾點後才可以進行插畫部分的創作。

1. 項目

（1）瞭解自己的客戶。瞭解客戶的品味和需要風格。讓自己做到知己知彼，百戰百勝。

（2）需要表達什麼。這樣既能夠更加準確地表達客戶想要的效果，又能提高效率節省我們的時間。

（3）瞭解案子插畫運用的地方、規模和數量。讓自己能夠為下一步的價格協商打下基礎，平衡雙方的利益關係。

2. 價格

我們在和客戶合作的時候不是一個單純的插畫師，還充當了一個商人的角色，我們要勇於說出自己對於價格上的要求。我們需要瞭解市場價格，以及合作案子的價格。

3. 交稿時間

我們應該更好地安排創作時間，做到不拖稿，讓自己在客戶心目中的形象加分。

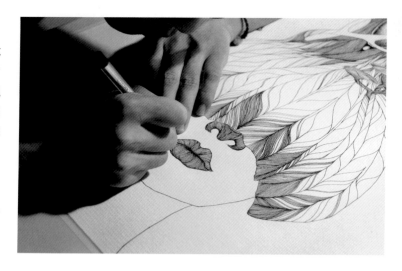

6.3　讓作品更具有商業價值

很多朋友說畫畫只是單純的興趣，其實我想說在不違背創作初衷的狀態下如果能讓自己的作品具備商業價值那就更好了。通過這些途徑，有以下幾點好處：

（1）讓更多人瞭解和喜歡你的作品；

（2）能在一些展覽展出或者看到別人正在購買一件因為是你的畫而喜歡的商品時，就會很有成就感，因為讓大家感受到我們提供美的享受。我們也有義務去分享我們創造的美。

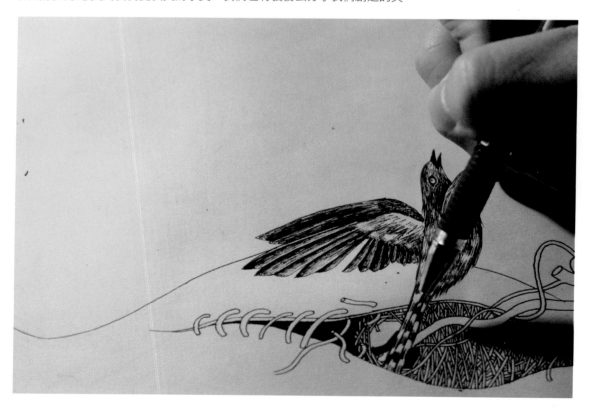

第 7 章
作品欣賞

《喜鵲》（為一位大學老師做的封面插圖）

作者：瘋子木
尺寸：210mm×297mm
工具：素描紙、圓珠筆

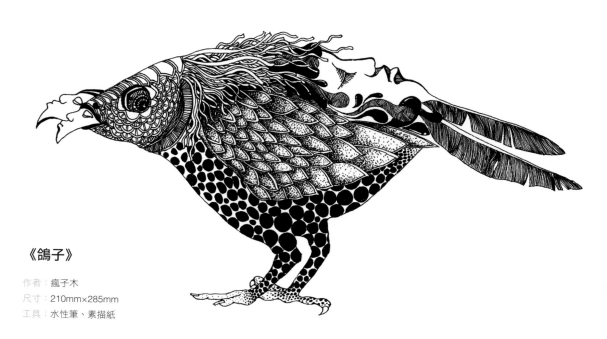

《鴿子》

作者：瘋子木
尺寸：210mm×285mm
工具：水性筆、素描紙

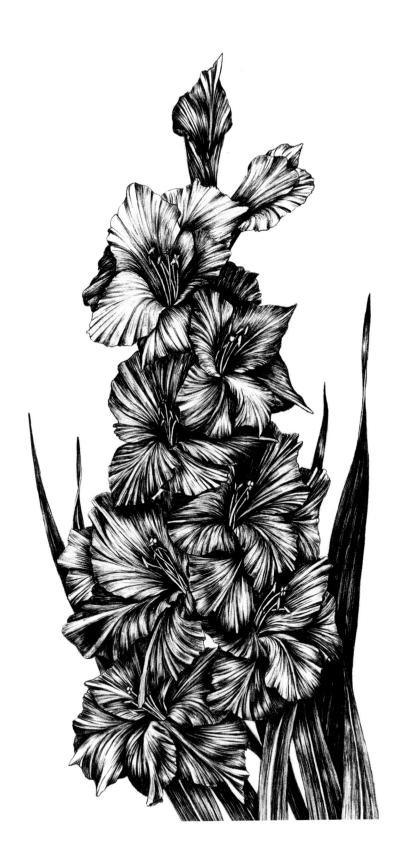

《一枝花》

作者：瘋子木

尺寸：285mm×420mm

工具：素描紙、黑色圓珠筆

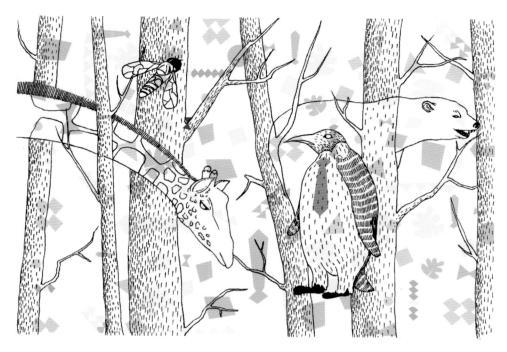

《森林 1》（為某文具公司產品創作的作品）

作者：瘋子木
尺寸：210mm×285mm
工具：素描紙、黑色水性筆、PS 後期處理

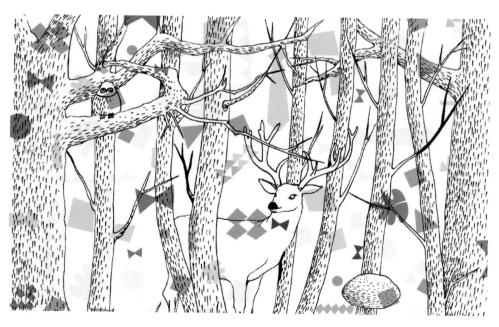

《森林 2》（為某文具公司產品創作的作品）

作者：瘋子木
尺寸：210mm×285mm
工具：素描紙、黑色水性筆、PS 後期處理

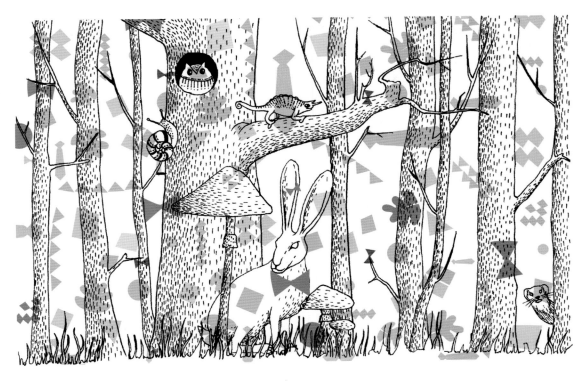

《森林 3》（為某文具公司產品創作的作品）

作者：瘋子木
尺寸：210mm×285mm
工具：素描紙、黑色水性筆、PS 後期處理

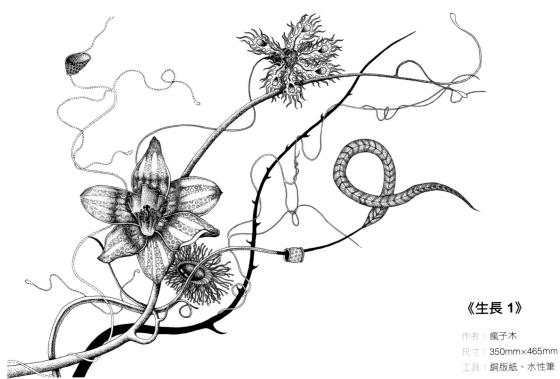

《生長 1》

作者：瘋子木
尺寸：350mm×465mm
工具：銅版紙、水性筆

197

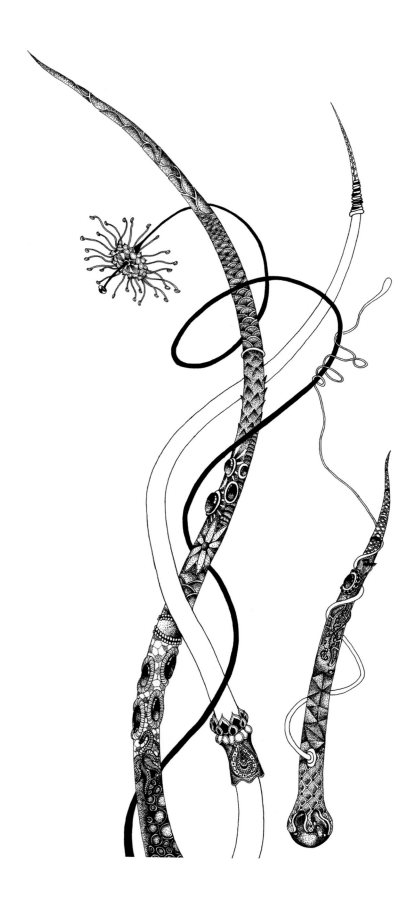

《生長 2》

作者：瘋子木
尺寸：305mm×440mm
工具：銅版紙、水性筆

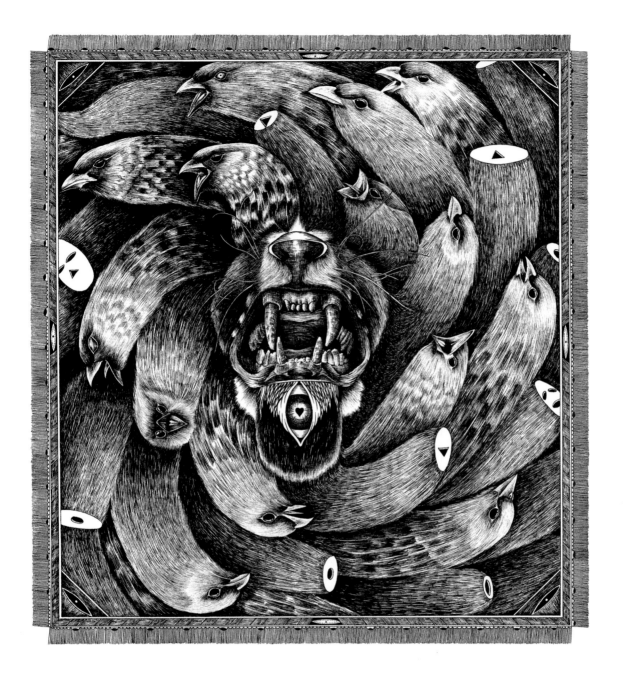

《惶恐》

作者：瘋子木
尺寸：350mm×380mm
工具：水性筆、素描紙

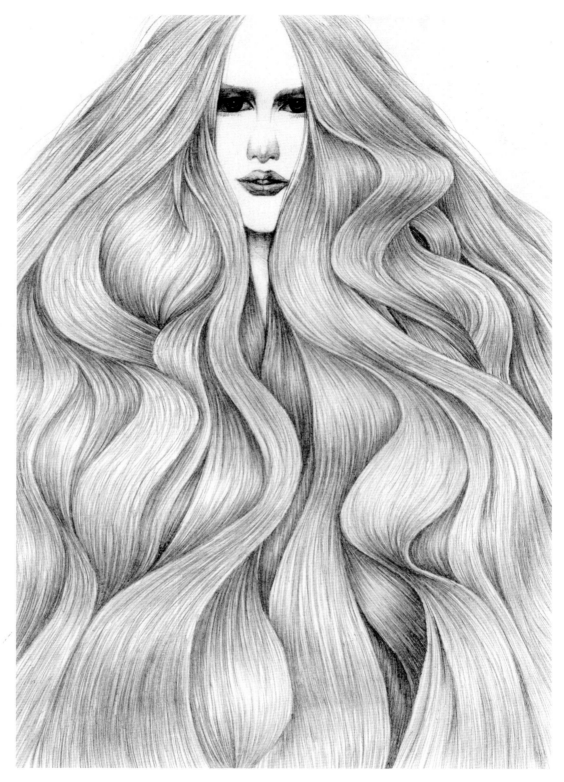

《長髮》

作者：瘋子木

尺寸：210mm×297mm

工具：中性筆、針筆、素描紙

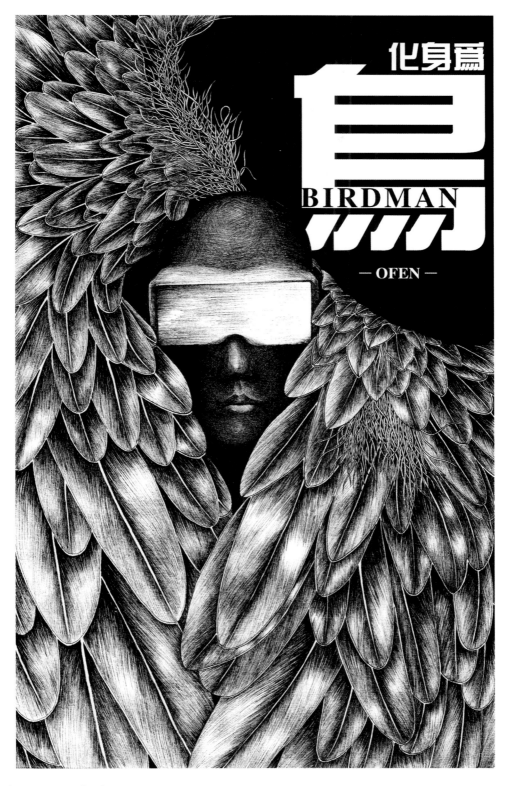

《鳥人》

作者：瘋子木

尺寸：210mm×297mm

工具：中性筆、針筆、素描紙

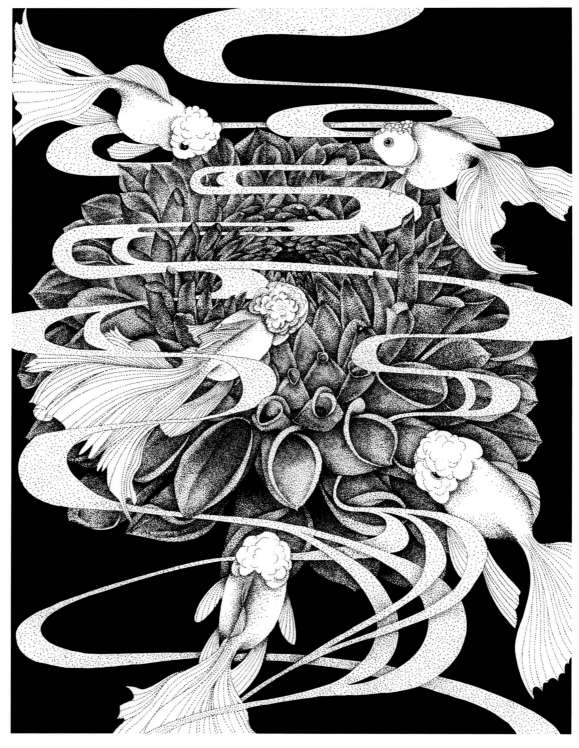

《水中花》

作者：瘋子木

尺寸：280mm×420mm

工具：素描紙、水性筆、油性麥克筆

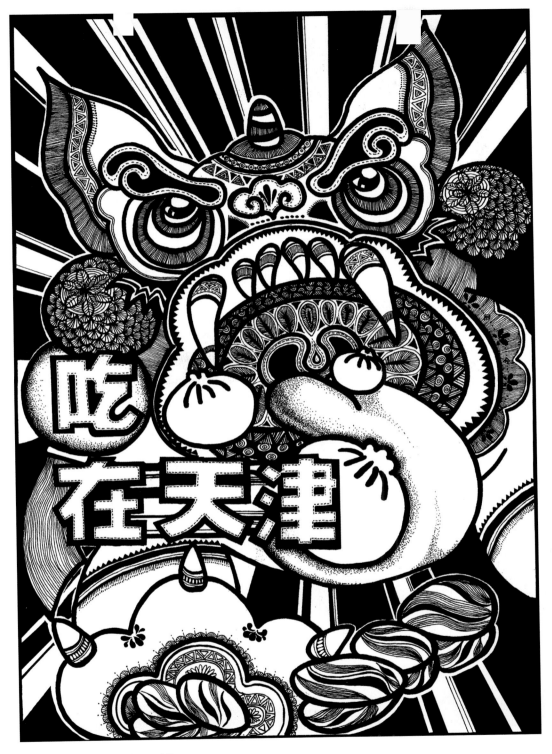

《在天津系列——吃在天津》

作者：李　彤
尺寸：210mm×297mm
工具：中性筆、針筆、素描紙

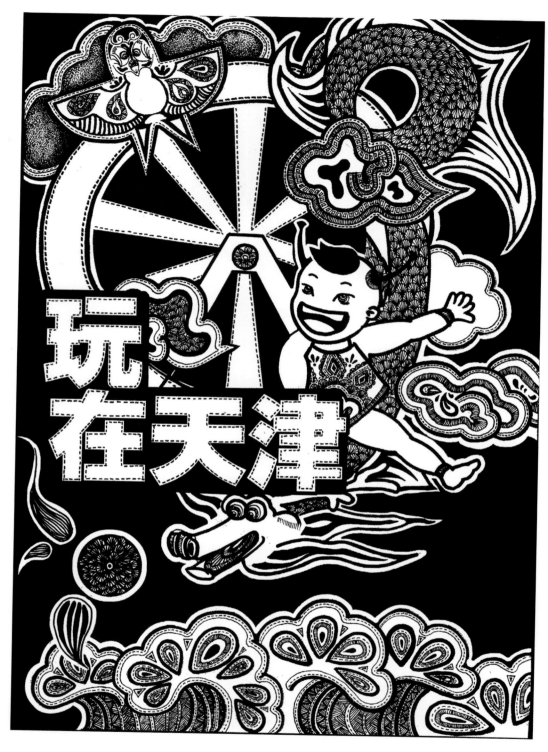

《在天津系列——玩在天津》

作者：李 彤
尺寸：210mm×297mm
工具：中性筆、針筆、素描紙

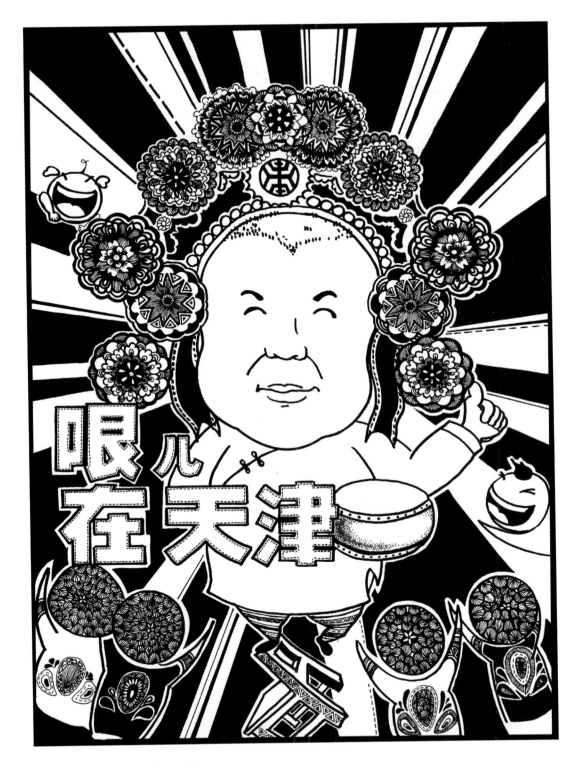

《在天津系列——哏兒在天津》

作者：李 彤
尺寸：210mm×297mm
工具：中性筆、針筆、素描紙

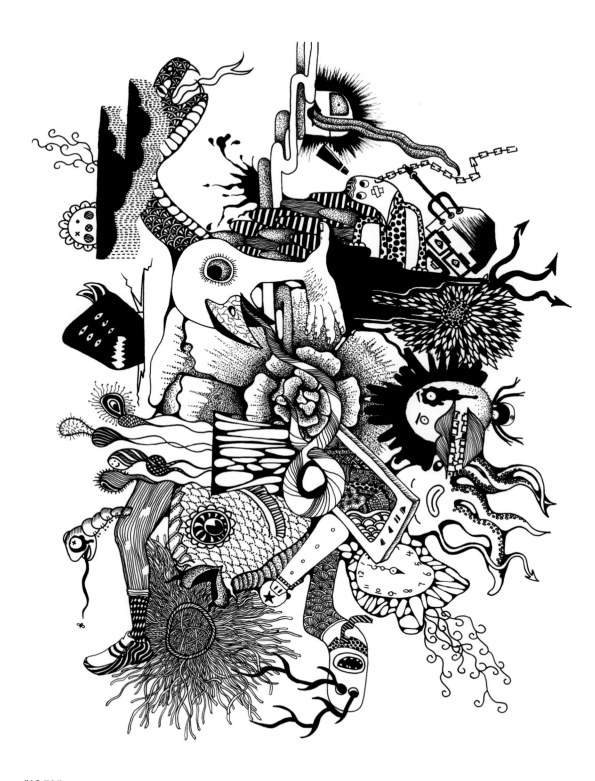

《塗鴉》

作者：瘋子木
尺寸：370mm×280mm
工具：銅版紙、油性麥克筆、水性筆

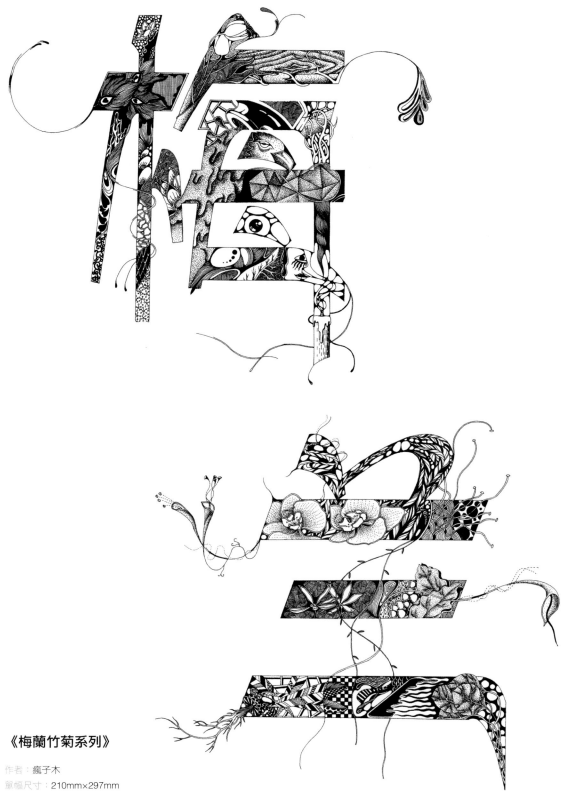

《梅蘭竹菊系列》

作者：瘋子木
單幅尺寸：210mm×297mm
工具：中性筆、針筆、素描紙

《梅蘭竹菊系列》

作者：瘋子木

單幅尺寸：210mm×297mm

工具：中性筆、針筆、素描紙